디자인, 이렇게 하면 되나요?

KB140804

디자인, 이렇게 하면 되나요?

1쇄 발행 2021년 9월 29일
6쇄 발행 2024년 9월 23일

지은이 오자와 하야토
옮긴이 구수영
펴낸이 장성두
펴낸곳 주식회사 제이펍

출판신고 2009년 11월 10일 제406-2009-000087호
주소 경기도 파주시 회동길 159 3층 / **전화** 070-8201-9010 / **팩스** 02-6280-0405
홈페이지 www.jpub.kr / **원고투고** submit@jpub.kr / **독자문의** help@jpub.kr / **교재문의** textbook@jpub.kr

소통기획부 김정준, 이상복, 안수정, 박재인, 송영화, 김은미, 배인혜, 권유라, 나준섭
소통지원부 민지환, 이승환, 김정미, 서세원 / **디자인부** 이민숙, 최병찬

진행 및 교정·교열 강민철 / **내지·표지디자인** 강민철 / **감수** 김현미, 서영열
용지 타라유통 / **인쇄** 한길프린테크 / **제본** 일진제책사

ISBN 979-11-91600-36-0 (13650)
책값은 뒤표지에 있습니다.

※ 이 책은 저작권법에 따라 보호를 받는 저작물이므로 무단 전재와 무단 복제를 금지하며,
 이 책 내용의 전부 또는 일부를 이용하려면 반드시 저작권자와 제이펍의 서면 동의를 받아야 합니다.
※ 잘못된 책은 구입하신 서점에서 바꾸어 드립니다.

제이펍은 여러분의 아이디어와 원고를 기다리고 있습니다. 책으로 펴내고자 하는 아이디어나 원고가 있는 분께서는
책의 간단한 개요와 차례, 구성과 저(역)자 약력 등을 메일(submit@jpub.kr)로 보내 주세요.

디자인,
이렇게 하면 되나요?

한 번 배우면 평생 써먹는
디자인의 기본

오자와 하야토 지음
구수영 옮김
김현미, 서영열 감수

제이펍

차례

(이 책을 보는 법)

이 책의 내용은 크게 둘로 나뉘어 있습니다. 각 장(Chapter)에서는 앞부분에 디자인 지식을 다루고, 뒷부분에 디자인 사례 파트를 담았습니다. 우선 디자인 지식 파트에서 디자인의 기본적인 개요를 배웁니다. 다음으로 디자인 사례를 살펴보면서 디자인 지식을 어떻게 응용하여 디자인을 만들었는지 확인합니다. 1장과 6장은 디자인 지식 파트만 있습니다.

▌디자인 지식

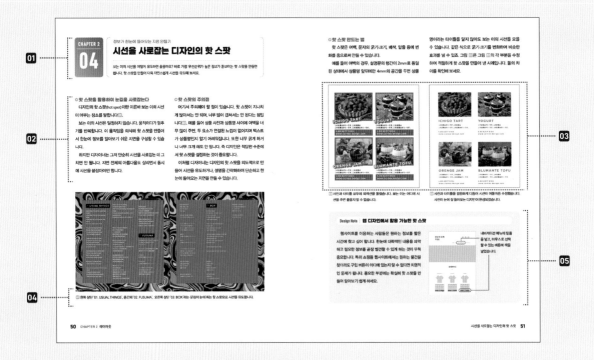

01 주제
디자인의 기초 지식, 사고방식, 응용 방법, 업무 기술 등 디자이너에게 필요한 지식을 주제별로 나누었습니다.

02 소제목과 본문
실제로 디자인 관련 지식을 설명합니다. 소제목으로 대략적인 내용을 알 수 있으며, 본문을 통해 상세하게 설명합니다.

03 도판과 일러스트
도판(이미지), 일러스트, 사례를 다룹니다. 참고할 수 있도록 실제 상품으로 사용한 사례도 담았습니다.

04 캡션
도판, 일러스트에 관한 내용 설명 외, 응용 사례나 도움이 되는 포인트를 설명합니다.

05 DESIGN NOTE
본문과는 다른 각도에서 디자인의 포인트나 디자이너가 알아 두면 좋은 정보를 정리했습니다.

이 책의 사례는 거의 저자가 직접 디자인하여 만들었습니다. 실무에서 활약하는 현업 디자이너의 디자인을 참고하며 디자인에 대한 아이디어와 사고방식, 응용 사례, 주의점과 같은 기법을 배우고 업무에서 유용한 센스와 기술을 몸에 익힐 수 있습니다.

▎디자인 사례

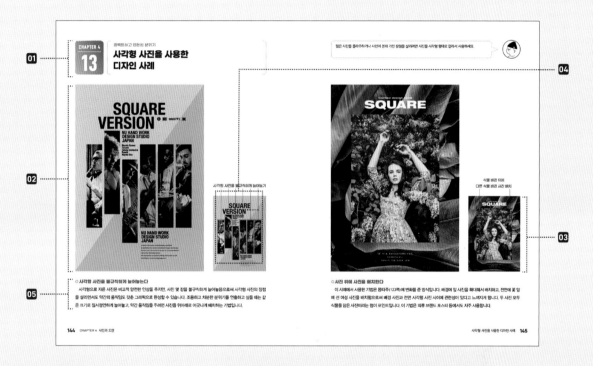

01 테마
각 장의 내용에 맞게 제작 사례로 선보일 수 있는 디자인 테마를 모았습니다.

02 큰 사례 이미지
저자가 제작한 사례입니다. 다양한 사례를 전하기 위해 좌우에 서로 다른 스타일로 만든 이미지를 담았습니다.

03 작은 사례 이미지
사례의 구조를 설명하기 위한 이미지로, 디자인의 내용을 이해하기 위한 가이드가 됩니다.

04 지시선
사례의 디자인 구조를 지시선을 이용해 설명합니다. 디자인의 포인트를 알 수 있습니다.

05 소타이틀과 본문
디자인의 내용을 글로 설명합니다. 저자가 직접 만든 사례이기에 디자이너 본인의 생생한 설명을 풀어 냈습니다.

이 책을 보고 계신 여러분! 괜찮습니다. 누구든 좋은 디자인을 만들어 낼 수 있습니다. 디자인은 처음에 무엇을 배우는지가 무척이나 중요합니다. 전문적인 디자인 이론도 물론 중요하지만, 우선 디자인의 기본부터 많은 사례를 접하는 과정으로 이어져야 합니다. 이 흐름이 매우 중요합니다.

이 책에는 디자인의 기본, 레이아웃, 배색, 사진과 도판, 타이포그래피, 제작 기초 지식이 담겨 있습니다. 디자인의 개념부터 구체적인 기법까지, 프로 디자이너에게 필요한 기본을 전부 다루고 있습니다. 이 책이 앞으로 디자이너가 되고자 하는 사람이나 아직 디자인 제작에 자신이 없는 사람이 곤란할 때 사용할 수 있는 바이블이 되었으면 합니다. 저 자신이 신입 디자이너였을 때 어떤 정보가 필요했는지, 어떤 것을 배웠다면 도움이 되었을지를 떠올리며 집필했습니다.

알기 쉽게 이해할 수 있도록 본문에 실제 상품 이미지와 도판을 넣어 설명했습니다. 군데군데 유머를 섞어 가며 재미있게 읽을 수 있도록 꾸몄기에 즐겁게 디자인을 배울 수 있으리라 믿습니다. 사례 또한 다양하게 담고자 노력했습니다. 디자이너는 많은 작품을 보는 것이 무척이나 중요합니다. 지금까지 어떤 것을 봐 왔는지, 앞으로 어떤 것을 보는지에 따라 여러분이 만드는 디자인은 크게 달라집니다.

그리고 실은 이 책의 사례는 거의 대부분 새로 만들었습니다. 제가 직접 만든 디자인이므로 어떤 이유로 이렇게 디자인했는지 상세하게 설명해 두었습니다. 자신의 디자인을 설명한다는 점이 이 책의 강점입니다. 제 디자이너 인생의 전부가 이 책 한 권에 담겨 있습니다. 이 책을 통해 앞으로 디자이너에게 무엇이 필요한지, 어떤 것을 보고 기억하면 되는지 그 전부를 배울 수 있었으면 좋겠습니다. 여러분도 디자인의 기본을 제대로 익히고 디자인의 즐거움을 깨닫기 바랍니다! 그리고 세상에 도움이 되는 새로운 디자인을 만들어 주기를 기원합니다!

오자와 하야토

바야흐로 1인 미디어의 시대입니다. 세상에는 콘텐츠가 넘쳐나지만, 그 가운데 살아남는 콘텐츠는 그다지 많지 않습니다. 콘텐츠는 보는 이가 없으면 힘을 발휘하지 못하니까요.

그렇다면 많고 많은 콘텐츠 가운데 어떻게 하면 사람들의 눈길을 사로잡을 수 있을까요? 답은 바로 디자인에 있지 않을까 합니다. 우리는 무의식중에 예쁜 것, 멋진 것, 그리고 독특한 것에 시선을 빼앗기니까요. 길거리를 걷거나 인스타그램의 피드를 넘기다가 자연스레 시선이 멈추었던 기억은 다들 있을 겁니다. 그렇다면 어떤 것이 예쁘고 멋지고 독특한 디자인, 다시 말해 좋은 디자인일까요? 그리고 그런 디자인은 어떻게 만들어 내면 좋을까요?

이 책에 그 답이 있습니다. 디자인에 대한 지식이 전혀 없는 사람도 쉽게 알 수 있도록 디자인의 기초 지식부터 시작하여 실무에서 곧장 사용 가능한 전문적인 내용까지 망라되어 있거든요.

이 책을 차근차근 따라가다 보면 좋은 디자인이 어떻게 시선을 사로잡는지, 나아가 어떻게 하면 직접 그런 디자인을 만들어 낼 수 있는지 배울 수 있습니다. 풍부한 사례를 바탕으로 설명하기에 책에 나온 사례를 모방해 보는 것만으로도 쉽게 새로운 디자인이 떠오릅니다. 그리고 이를 응용하면 분명 지금껏 세상에 없던 디자인을 만들어 낼 수 있으리라 믿습니다.

'첫인상이 반'이라는 말처럼 좋은 디자인은 호감을 불러옵니다. 호감은 또한 좋은 결과를 끌어내죠. 여러분이 열심히 만든 콘텐츠가 힘을 발휘할 수 있도록 디자인을 꾸며 보세요. 이 책이 그 해답이 되어 주리라 믿습니다.

구수영

"디자인이 너무 어려워요." 디자이너로 일하며 가장 많이 들은 말 중 하나입니다. 아마도 디자인이란 복합적이고 다양한 요소의 결합이 필요한 일이기 때문일 겁니다.

이 책은 디자인에 입문하려는 실무 디자이너에게 특히 추천해 주고 싶습니다. 뜬구름 잡는 내용 없이 디자인 기초를 체계적으로 분류하고 각각의 학습 요소를 꼼꼼히 다루고 있기 때문입니다. 먼저 누구나 공통적으로 좋다고 느끼는 디자인의 법칙부터, 디자인의 의도를 더 잘 전달할 수 있는 방법을 제시하고 있습니다. 쉽고 임팩트 강한 디자인을 만들 수 있는 디자인 기초와 프로세스를 탄탄하게 설계했음은 물론입니다.

특히 수준 높은 실제 사례를 사용하여 명확하고 쉽게 이해할 수 있도록 구성한 부분과 저자가 실무 디자이너로서 경험했던 현장감 넘치는 이야기를 'Design Note'로 설명한 부분, 번역서임에도 한글 폰트 등 한국에 맞게 커스터마이징이 잘된 부분은 더욱 꼼꼼하게 읽어 보세요. 분명 많은 인사이트를 얻을 수 있으리라 생각합니다.

브랜드 디자이너/컨설팅 CEO **김현미**

'나는 과연 디자인을 얼마나 이해하고 있을까?'에 대해 스스로 질문을 해 보세요. 그저 화려하고 예쁜 것만이 디자인이라 생각했다면, 이 책을 통해 많은 것들을 느낄 수 있을 것입니다.

꼭 알아야 할 디자인의 기본부터 실무에 도움 되는 레이아웃, 배색, 사진 보정, 인쇄까지... 앞으로 디자이너가 되고 싶은 초보자는 물론, 프로 디자이너에게도 도움 되는 정보가 가득한 책입니다.

롤스토리디자인연구소 **우디(서영열)**

디자인의 기본

구체적인 디자인 기법을 배우기 전에 우선 '디자인'이 무엇인지 생각해 보세요. 그저 멋있어 보이는 결과물을 만든다고 좋은 디자인이 되진 않으며, 감이나 센스가 있다고 좋은 디자이너가 되는 것도 아닙니다. 그 전에 이 디자인이 누구를 위한 것이며 무엇을 위해 만드는 것인지부터 먼저 물어봐야 합니다. 1장에서는 디자이너라면 반드시 생각해 봐야 할 기본 중의 기본을 다룹니다. 얼른 기법을 배우고 싶은 분들께는 좀 지루할지도 모르겠지만, 이러한 기본은 디자이너에게 매우 중요합니다. 최대한 자세히 구별하여 알기 쉽게 정리했으니 이 기회에 꼭 한번 디자인이 무엇인지 머릿속에 담아 보세요.

DESIGN BASICS

문제 해결을 위한 디자인, 사람을 위한 디자인

디자인이란

그래픽 디자인, 웹 디자인, 건축 디자인…. 디자인이라는 이름이 붙은 단어가 많습니다. 사람들이 당연하게 사용하는 '디자인'이라는 말이 과연 무엇을 의미하는지 알아보세요.

◉ 디자인이란 문제를 해결하는 것

'디자인이 멋지다!', '이 디자인, 센스 있는데?' 지금, 이 순간에도 누군가는 이런 말을 하고 있지 않을까요. 하지만 많은 이들이 '디자인'이라는 말의 의미를 잘 모르는 듯합니다.

처음부터 '디자인이란 무엇인가?'라는 질문을 던지면 너무 의미가 넓고 추상적이기에 우선 어원부터 알아보세요. 영어 단어 'design'은 '계획을 기호로 나타낸다'라는 뜻의 라틴어 'designare(데시그나레)'와 '그림'을 뜻하는 프랑스어 'dessin(데생)'에서 유래되었다고 합니다 01.

종종 **'디자인이란 설계다'**라거나 **'디자인이란 문제 해결이다'**라는 말을 듣게 되는데, 결국 둘 다 맞는 말인 셈이죠. 좀 더 알기 쉽게 말하자면 디자인이란 '어떤 문제를 해결하기 위한 계획을 생각하고, 그것을 다양한 형태로 표현하며 실현하는 것'이라고 풀어 볼 수 있습니다.

그렇게 생각하면 흔히 말하는 것처럼 '디자인이 멋지다!'라는 말은 조금 어색하게 들리기도 합니다. 디자인을 말할 때는 '문제를 해결한다'라는 의미도 포함한다는 점을 잊지 마세요.

01 '멋진 디자인'이란 무엇일까요. 디자이너가 되기 전에 디자인이라는 말의 의미를 생각해 봅시다.

○디자인이란 사람을 행복하게 만드는 것

그럼 문제를 해결한다는 것은 무엇을 의미할까요? 가령 '지구온난화를 해결하기 위해 에어컨 설정 온도를 조절하는 일'도 디자인의 영역일까요? 맞아요. 실은 그것도 '디자인'의 일부에 해당합니다.

디자인은 '사람을 위한 사물(실제 물건)과 행동(체험)'입니다. 사람들이 더 좋게 생활하고, 풍족함과 행복을 느끼게끔 무언가를 만들어 내는 행위를 '디자인한다'라고 합니다.

나 혼자서 에어컨의 온도를 적정한 수준으로 조절한다고 해도 지구온난화는 멈출 수 없습니다. 전 세계 사람들에게 '에어컨의 온도를 적정 수준으로 설정합시다!'라고 전하고, 그 이유나 배경을 이해시켜야 합니다.

그러려면 가령 유명한 배우가 에어컨의 온도를 조절하는 모습을 담은 포스터를 만들거나, 온도를 적정 수준으로 설정하기 편리한 버튼이 있는 리모컨을 만들거나, 책을 출판해서 사람들이 이해하게끔 만듭니다. 이런 것이 모두 '디자인'입니다 02.

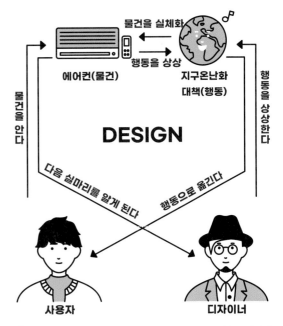

02 에어컨의 온도를 적정하게 설정하도록 만드는 것도 넓은 의미에서는 디자인과 이어져 있습니다.

○ 이 책에서 전하고자 하는 것

이 책에서는 디자인의 여러 분야 중에서도 특히 인쇄물이나 웹 등 시각 매체를 주로 다루는 그래픽 디자인(graphic design)에 초점을 맞춰 설명합니다. 보는 이나 읽는 이에게 무엇을 전하고, 어떻게 할지와 같은 문제를 레이아웃, 배색, 사진과 도판, 타이포그래피와 같은 그래픽 디자인 수단을 이용해서 해결해 나갑니다 03.

뭔가 어려운 말처럼 들리나요? 하지만 이것이 디자인의 기본 중 기본입니다. 손을 움직이는 것만이 아니라, 머리를 써서 문제 해결의 실마리를 찾아내는 것이 앞으로 디자이너가 할 일입니다.

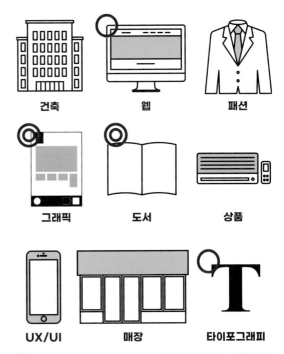

03 건축, 웹, 패션 등 디자인은 온갖 분야에서 사용됩니다. 이 책에서는 여러 디자인 분야 중에서도 광고나 서적 등에서 사용하는 그래픽 디자인에 초점을 맞췄습니다.

이 디자인은 누가 볼까?

디자인을 보는 타깃

처음에 디자인이나 광고를 공부하다 보면 반드시 '타깃(target)'이라는 말이 나옵니다. 디자인을 '누가' 보는지 생각하는 일은 디자인의 기본입니다. 타깃을 의식하는 습관을 확실히 몸에 익히세요.

◎ 이 디자인은 누가 볼까?

타깃이란 화살을 명중시켜야 하는 '과녁'을 뜻합니다. 디자인에서도 누구에게 보여 줄 것인지 타깃을 정해야 합니다. 타깃을 정하지 않고 모든 사람을 대상으로 작품을 만들면 결국 무슨 말을 하는지 알기 힘든 결과물이 나오게 되고, 문제 해결에 아무런 도움도 주지 못합니다.

내 디자인을 볼 사람을 나이, 성별, 직업, 수입, 상황, 관심의 정도 등의 기준으로 분류해 대상을 정해야 합니다. 그리고 그들의 요구를 파악한 후 그에 맞게 디자인해야 합니다 01 02 03.

01 10대 및 20대의 활발한 사람을 타깃으로 삼은 디자인입니다.

◎ 타깃의 입장에서 생각하자

예를 들어 고깃집 간판을 디자인한다고 쳐 보죠. 같은 고깃집이라고 해도 조용한 개별실에서 와인과 함께 고기를 먹는 고급스러운 가게도 있는 한편, 맥주잔을 한 손에 들고 연기로 가득 찬 공간에서 시끌벅적하게 고기를 먹는 가게도 있습니다.

그렇다면 고깃집 간판의 디자인은 스타일리시한 편이 좋을지, 캐주얼한 편이 좋을지, 혹은 의도적으로 간판을 작고 눈에 띄지 않게 만들어서 아는 사람만 아는 숨겨진 가게 같은 분위기로 해야 할지 고민해 볼 수 있습니다.

이때 만약 고급스러운 옷을 입은 여성이 타깃이라면 분명 스타일리시하고 세련되게 만드는 것이 맞겠죠. 여성들의 마음이 되어 생각해 보고, 그들이 들어가고 싶다고 마음먹게 되는 디자인을 생각해야 합니다.

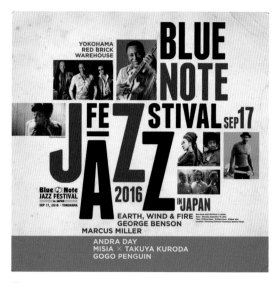

02 40대 이상, 혹은 재즈를 좋아하는 사람들을 타깃으로 삼은 디자인입니다.

여러분이 남성이든 여성이든, 우선 타깃의 마음이 되어 생각해 보아야 합니다. 그러려면 평소 많은 사람의 취미나 취향을 알아 두는 것이 좋겠죠.

그 사람이라면 어떤 생각을 할까? 어떤 가게에 갈까? 어떤 것을 살까? 이런 고민을 할 때 디자이너는 자신의 센스에만 의지하지 말고, 다양한 사람들의 입장에 서서 생각할 줄 알아야 합니다.

◉ 고민될 때는 주변에 디자인을 보여 준다

스노보드를 디자인해야 하는데, 디자이너가 겨울 스포츠를 경험한 적이 없다면 타깃이 무엇을 원하는지 어떻게 생각할 수 있을까요?

디자인 일을 하다 보면, 그다지 자신 없는 분야에서 작업하게 될 때도 있습니다. 그럴 때는 주저하지 말고 친구나 가족에게 물어보고 자신의 디자인을 보여 주세요. 그렇게 타깃에 가까운 사람에게 생생한 의견을 듣는 것도 한 가지 수단입니다.

◉ 타깃에서 페르소나로 구체화하자

타깃을 보다 명확히 설정하고 싶을 때는 페르소나를 만들어 보세요. 페르소나(persona)란 타깃 안에 있는 인물상 중 하나를 구체화한 것을 말합니다. 예를 들어 어떤 디자인의 타깃을 20대 여성 직장인이라고 정한다고 쳐 보죠. 이 경우 젊은 여성 직장인이란 범주가 너무 넓게 느껴질 수 있겠죠.

그것을 '여의도에서 일하는 미혼 여성 직장인. SNS를 자주 확인하고 주말에는 친구와 등산을 즐긴다'라고 구체화하면, 대상자의 얼굴이나 말투가 떠오르지 않나요? 직종이나 수입, 취미 등을 상정해 보면 디자인의 정밀도가 크게 올라갑니다 04.

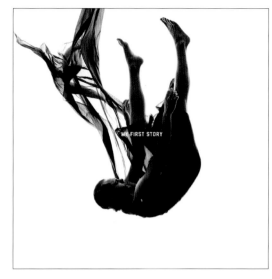

03 10대 및 20대의 감수성이 뛰어난 사람을 타깃으로 삼은 디자인입니다.

타깃과 페르소나의 차이

타깃

누구에게 보여 줄 것인지, 누가 보게 될지, 목표로 삼은 사용자/소비자를 세분화한 집단

나이: 20대~30대
성별: 남성
직업: 직장인
연봉: 4천만 원

페르소나

가장 중요한 사용자 상을 실존 인물처럼 상세하게 설정하고 구현한 사람

김○○

나이: 32세
성별: 여성
직업: 패션업계 직원
연봉: 4천만 원
취미: 패션, 여행 등

04 우선 타깃을 정하고, 그 후에 페르소나를 설정하면 디자인의 방향성이 자연스레 정해집니다.

디자인의 이정표
디자인 방향을 정하는 콘셉트

실무에서는 디자이너 혼자 일하기보다는 관계자와 협업할 경우가 많은데, 작업 중 서로 생각하는 이미지에 혼동이 생길 때가 있습니다. 이럴 때 방향성을 공유하기 위해서 '콘셉트'를 정해야 합니다.

◎ 디자인의 축, 콘셉트

디자이너를 꿈꾸는 사람이라면 흔히 '컨셉'이라고도 부르는 '콘셉트(concept)'란 말을 들어 봤을 거예요. 하지만 이 단어의 정확한 의미를 알고 있나요?

콘셉트란 스케치, 그림, 텍스트 설명으로 나타내는 대상 디자인의 핵심 아이디어를 말합니다. 이 디자인을 통해 해결해야 할 문제, 목적에 부합하는 외적인 스타일, 디자인 타깃, 클라이언트가 바라는 점 모두 콘셉트에 해당합니다. 콘셉트는 디자인의 '축'입니다. 팽이가 빙글빙글 계속 돌면서 서 있을 수 있는 이유는 축이 팽이를 제대로 지탱해 주기 때문입니다. 마찬가지로 디자인 또한 축이 없으면 중심을 잃고 제 기능을 못하게 됩니다.

◎ 콘셉트는 누가 만들까?

콘셉트는 디자이너가 단독으로 정할 수 없습니다. 오히려 힌트나 해답은 디자인을 발주하는 클라이언트가 가지고 있는 경우가 더 많습니다.

따라서 디자이너는 **'누구에게'**, **'무엇을'**, **'어떻게'**, **'왜'**, **'언제'**, **'어디서'** 디자인을 전할 것인지 클라이언트에게 상세히 확인해야 합니다. 클라이언트가 제대로 표현해 내지 못하는 부분이나 문제점이 있으면 몇 번이고 되물으며 해답을 이끌어내야 합니다 [01].

그리고 디렉터나 카피라이터, 촬영기사 등 협업자들이 문제 해결을 위해 나아갈 수 있도록 큰 방향을 잡아야 합니다. 이것이 바로 콘셉트입니다.

Design Note | **비주얼이 떠오르지 않는다면, 그 미팅은 실패**

신입 디자이너 시절, 사수에게 이런 말을 들었습니다.

"클라이언트와 미팅 하러 갔다면, 비주얼이 떠오를 때까지 돌아오지 마."

그때는 '말도 안 돼!'라고 생각했지만, 지금은 그 말의 의미를 알고 있습니다. 미팅을 할 때 어슴푸레하게라도 시각적인 모습이 떠오르지 않는다면, 그것은 클라이언트가 원하는 내용을 제대로 이끌어내지 못했다는 말입니다. 그 상태로 디자인을 시작하면 어디서부터 손을 대야 할지 알 수 없게 됩니다. 그 결과 생각이 정리되지 않고 작업 시간도 길어지며 결국 작업 과정도 괴로워집니다.

클라이언트가 원하는 바를 확실히 듣고 어슴푸레하게라도 디자인의 윤곽이 보인다면, 디자인이 가야 할 방향(콘셉트)도 자연스레 이해했다고 할 수 있습니다. 예를 들어, 톡톡 튀고 경쾌한 일러스트로 표현할지, 힘 있고 딱딱한 일러스트로 표현할지 판단할 수 있겠죠. 이 상태가 되면 작업하기가 더욱 즐거워집니다. 그 '두근거림'이 협업자 모두에게 전파되면 상상했던 것 이상의 결과물이 나오게 됩니다.

누구에게

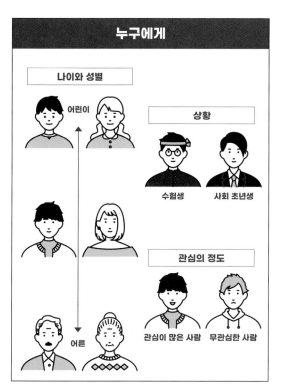

나이와 성별

어린이

상황

수험생　사회 초년생

관심의 정도

관심이 많은 사람　무관심한 사람

어른

무엇을

사용법　다양한 기종 소개

기능

어떻게

웹 광고　신문 광고　우편물 광고

왜

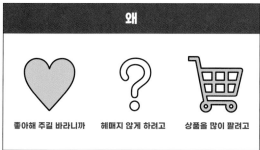

좋아해 주길 바라니까　헤매지 않게 하려고　상품을 많이 팔려고

언제, 어디서

서점 책장　각 매장

01 '누구에게', '무엇을', '어떻게', '왜', '언제', '어디서'를 클라이언트에게 묻고, 문제 해결의 방향을 잡아 나가는 것이 디자이너의 일입니다.

CHAPTER 1

04

머릿속에 있는 '?'의 형태 찾기

디자인의 종착점은 어디에 있을까?

디자인은 예술과 달리 '납품'이라는 끝 단계가 있습니다. 히지만 디자인도 다듬으려면 얼마든지 더 다듬을 수 있습니다. 그럴 때 디자인을 마무리하는 기준이 되는 '종착점'에 관해 생각해 보세요.

◗ 디자인에는 종착점이 없다

실은 디자인에 종착점이란 없습니다. 영업 활동처럼 '이번 달에는 상품을 몇 개 판다'라는 구체적인 값을 목표로 세울 수 없기 때문입니다.

다만 요즘의 웹 디자인 시장에서는 구체적인 지표도 세우기 쉬워졌습니다. 페이지 뷰※나 전환율※ 등 그 웹페이지에 몇 명이 방문했는지, 몇 분간 구경했는지 등 명확한 숫자를 확인할 수 있게 되었기 때문입니다.

◗ 디자이너의 역할

일반적으로 디자이너에게 숫자로 된 목표를 요구하지는 않습니다. 가령 '이 웹페이지가 10만 PV에 도달했으면 좋겠다'라는 주문은 지금까지 받아 본 적이 없어요. 그보다 클라이언트가 기대하는 것은 '어떤 비주얼이 좋을지 알려 주세요'라는 단순한 요구에 가깝습니다.

우리 디자이너는 클라이언트의 머릿속에 잠들어 있는 '물음표(?)'를 찾아 형태로 만들어 주어야 합니다 01. 물론 클라이언트 자신도 정확히 무엇을 원하는지 잘 모르기 때문에 디자이너가 질문해도 답을 바로 꺼내지 못합니다. 여러 번 반복해서 물으며, 조금씩 '?'의 윤곽을 떠올려 나가야 합니다. 그것이 앞서 말한 '누구에게', '무엇을', '어떻게', '왜', '언제', '어디서'라는 질문입니다 02.

※**페이지 뷰**(page view): 사용자가 웹사이트를 방문한 횟수를 말합니다. 흔히 PV로 줄여 씁니다.
※**전환율**(conversion rate): 웹사이트를 방문한 사용자 수에 대비하여 의도한 특정 행동(구매, 회원가입, 다운로드 등)을 한 사용자 수의 비율을 말합니다.

01 클라이언트의 '?'를 찾아 구체적인 형태로 만듭니다. 비주얼로 어떻게 구현해내는지는 디자이너의 역량에 달렸습니다.

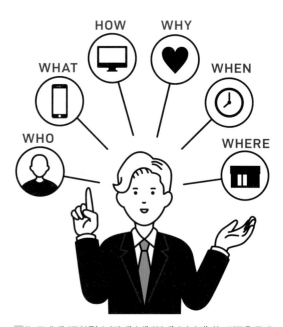

02 '누구에게', '무엇을', '어떻게', '왜', '언제', '어디서'라는 질문을 통해 '?'의 형태를 만듭니다.

◎ 디자인의 목적

클라이언트 중에는 '대강 이런 느낌으로 만들어 주세요!', '이메일을 보냈으니 잘 부탁합니다'처럼 디자이너에게 모든 것을 일임하며 주문하는 담당자도 있습니다. 하지만 디자이너는 일을 편하게 처리하려고만 하면 안 됩니다. 그런 연락을 받더라도 있는 그대로 받아들이지 말고, 그 이면에 있는 디자인의 목적을 제대로 물어야 합니다. 극단적으로 말하면 목적이 없으면 색조차 정할 수 없습니다. 질문을 하면서 '?'의 형태를 떠올려 나가세요.

결과적으로 그 '?'의 형태가 클라이언트의 머릿속에서 퍼즐의 조각처럼 알맞게 딱 들어맞는 순간이 오면 그때야말로 디자인이 완성된 겁니다. 그렇게 해야 상품과 서비스에 대해 가장 잘 아는 클라이언트가 상상하지 못했던 비주얼을 만들 수 있습니다 03 04.

03 클라이언트로부터 소재를 받아서 퍼즐의 조각은 갖춰졌지만, 어떻게 형태로 만들면 좋을까요?

04 최종적으로 이런 형태의 앨범 재킷을 완성했습니다. 소울풀한 여성 가수이므로, '아름다우면서도 강렬함'을 의식해서 디자인했습니다.

센스에 의지하지 말고 언어로 바꾸어 상상의 토대를 만든다

연상을 통해 디자인을 만든다

불현듯 아이디어기 띠오를 때도 있시만, 항상 일이 잘 풀리지는 않습니다. 그런 일은 복권 1등에 당첨되는 확률과 비슷한 것 같은데요. 아이디어를 찾으려면 계속해서 '연상'해야 합니다.

◎ 연상되는 단어와 이미지를 잔뜩 찾는다

디자이너가 찾던 '?'의 윤곽을 잡으면 어떤 작업이 기다리고 있을까요? 곧바로 머릿속에 있는 대략적인 상을 더듬어서 형태로 만들어 내도 좋지만, 그래서는 어디선가 본 적이 있는 디자인이 나오기 십상입니다.

우선 '?'를 생각했을 때 떠오르는 것을 연상해 보세요. 연상하기 쉬운 단어를 중심으로 온갖 사진이나 일러스트, 색상, 물건을 연상하세요. 자유롭게 생각하며 아이디어를 모으는 것이 중요합니다 01.

◎ 단어로 바꿔서 연상의 토대를 만든다

다음으로는 디자인의 형태를 만들어야 합니다. 레이아웃, 형태, 색, 사진, 타이포그래피 등, 디자인에 필요한 요소를 콘셉트에 맞춰 찾아낸 후 조합해 보세요 02.

이때 '키워드'가 큰 도움을 줍니다. 디자이너가 시각적인 아이디어가 아닌 글로 생각한다니 이상하게 느껴질 수 있지만, 센스에만 의지해서 디자인하면 나중에 클라이언트에게 "왜 이렇게 디자인하셨나요?"라는 질문을 받았을 때 답을 하지 못할 수 있습니다.

풍경

인물

음식

인테리어

컴퓨터

텍스처

01 풍경, 인물, 음식, 인테리어, 컴퓨터, 텍스처(재질)… 많은 정보를 모아서 자유롭게 연상하세요.

레이아웃은? 형태는? 색은? 사진은? 타이포그래피는?

02 연상을 통해 구체적인 디자인 요소로 구체화한 후 이를 조합하여 디자인합니다.

● 자신의 디자인 개요를 정리한다

센스는 몸 상태나 그날의 기분에 좌우되곤 합니다. 같은 일을 두고도 오늘과 내일 서로 다른 답이 나올 수 있다는 말이죠. 그렇기에 '키워드'라는 명확한 단어를 나침반으로 삼아 자신의 디자인 개요를 정리해 두는 것이 좋습니다.

● 연상에서 디자인 제작까지의 구체적인 흐름

실무에서의 작업 흐름을 살펴보겠습니다 03. 우선 연상되는 단어를 모두 써 봅니다. 다음으로 그 단어에서 연상되는 사진과 일러스트, 취향, 색상 등을 늘어놓습니다.

예를 들어 펑크락, 스카, 레게 등 무질서하게 뒤섞인 사운드가 특징인 음악 밴드가 <ALOHA>라는 앨범을 릴리스하게 되어 그 앨범 재킷 디자인을 의뢰했다고 생각해 보세요.

여기에서 연상되는 키워드는 '무질서', '밝다', '평화', '컬러풀', '바다', '파도', '서핑', '파인애플', '남쪽 나라' 등입니다. 이렇게 떠오른 것을 전부 적어 봅니다.

그 후 각 키워드를 표현하기에 적합한 비주얼 소스를 잔뜩 찾습니다. 인터넷에서 검색해도 좋고, 서점에서 디자인 자료집을 찾아봐도 좋습니다. 음반 가게에 가서 실제로 판매되는 상품을 확인해 보는 것도 좋겠죠. 이렇게 자료를 찾다 보면 머릿속에 어슴푸레 비주얼이 떠오를 것입니다.

디자이너는 디자인의 '?'의 윤곽을 더듬는 것뿐만 아니라, 자신의 머릿속을 통해 단 하나의 비주얼을 추려내야 합니다.

펑크락, 스카, 레게 등 무질서하게 뒤섞인
사운드의 밴드가 <ALOHA>라는
앨범을 릴리스

▼ **의뢰 받음**

IMAGE
무질서/밝다/평화/컬러풀/바다/파도/서핑
파인애플/남쪽 나라…

▼

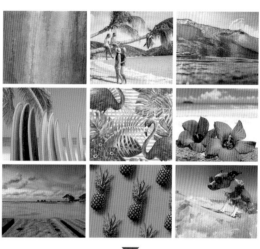

▼

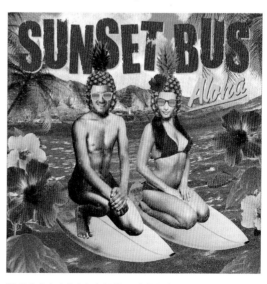

03 연상에서 시작하여 디자인을 구성해 나가는 흐름입니다. 단어와 비주얼로 시작하여 앨범 재킷 디자인을 만들어 내기에 이르렀습니다.

손으로 그리는 것이 포인트

손으로 러프 스케치를 그린다

지금까지는 이래저래 추상적인 내용을 이야기했습니다. 이제 실용적인 부분을 설명해 볼까 합니다. 우선 대략적인 디자인을 손으로 그리는 러프 스케치부터 살펴보죠.

◉ 디자인 작업 전엔 러프 스케치부터

디자인 의뢰를 받고 나서 클라이언트의 의향을 확실하게 확인하여 타깃과 콘셉트를 정했다고 쳐 보세요. 그렇다고 이 시점에 바로 디자인 작업을 시작하면 안 돼요. 그전에 러프 스케치(rough sketch)부터 그려야 합니다. **대략적인 밑그림을 그려서 앞서 키워드로 표현했던 목적을 시각화하는 일이죠.**

최근에는 스마트폰 앱이나 컴퓨터 소프트웨어로 간단히 그래픽을 만들 수 있게 되었고, 포토샵으로 촬영 이미지도 간단히 합성할 수 있습니다. 하지만 러프 스케치 단계에서는 이미지를 너무 세세하게 표현하지 않는 것이 좋습니다. 러프 스케치를 너무 구체적으로 정해 버리면, 그 이상의 아이디어가 나오지 않게 되어 디자인의 폭을 좁히게 될 수도 있거든요. 머릿속에 동실동실 이미지가 떠올라 있는 상태일 때는 그저 구성 요소를 늘어놓거나 레이아웃을 검증하는 일에 무게를 두는 편이 좋습니다 🔟.

그렇기에 개인적으로 러프 스케치는 손으로 그리는 편이 좋다고 생각합니다. 손으로 그리면서 시행착오를 거치는 편이 빠르기도 하고, 복사해서 나열해 놓고 보면 비교를 통해 개선점을 찾기 쉬워요. 결코 제가 옛날 아날로그 취향이기 때문만은 아니랍니다.

배경은 얼룩말 무늬로

인물도 배경과 같은 의상으로

🔟 손으로 러프 스케치를 그리고 구성 요소를 늘어놓고 가늠해 본 다음에 실제 제작에 들어갑니다.

러프 스케치를 다른 사람에게 보여 준다

러프 스케치를 하지 않고 디자인 작업을 시작하면 디자이너의 주관이 너무 많이 들어가 버릴 위험이 있습니다. 러프 스케치 단계라면 비교적 자유롭게 조정할 수 있으므로, 다른 사람에게 스케치를 보여 주어 의견을 참고할 수 있습니다 02.

"이러저러한 목적으로 이런 느낌의 안을 진행할까 하는데 어때 보여?"라거나 "눈에 가장 잘 띄는 부분은 여기겠지?"라거나 "레이아웃 순서가 괜찮을까?" 등의 질문을 주변 사람에게 던져봄으로써 객관적인 시점을 유지할 수 있습니다.

자신의 머릿속을 정리한다

자신의 머릿속 이미지를 누군가에게 설명하다 보면 막연하던 요소가 정리될 수도 있습니다 03.

가령 자신의 머릿속에서 이미지가 만들어졌다고 해도 제대로 말로 표현할 수 없거나 상대에게 제대로 전해지지 않는다면, 그건 곧 아직 정리되지 않은 불완전한 아이디어입니다. 상담할 상대가 없다면 스스로라도 자신의 이미지에 대해 엄격하게 지적해 보세요. '이 디자인은 다른 회사의 광고에서 본 것 같은데?'처럼 뭐든 좋습니다.

그렇게 자기 머릿속에서 실랑이를 벌이며 차례로 손을 움직이는 겁니다. 이것을 반복하면 자신이 지금 무엇을 어떻게 생각하고 있는지가 명확해집니다.

머릿속으로만 생각하는 것보다 이렇게 입이나 손발을 움직일 때 새로운 아이디어가 더욱 쉽게 떠오르곤 합니다. 러프 스케치를 그리는 것이 멀리 돌아가는 길처럼 보일 수 있지만, 사실은 지름길이 될 수 있다는 점을 잊지 마세요.

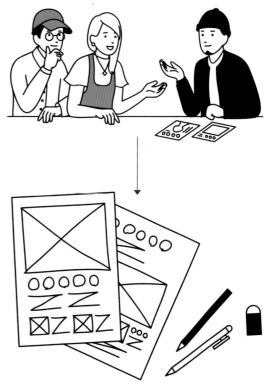

02 비교적 쉽게 조정할 수 있는 러프 스케치 단계라면 자유롭게 의견을 들어 볼 수 있습니다.

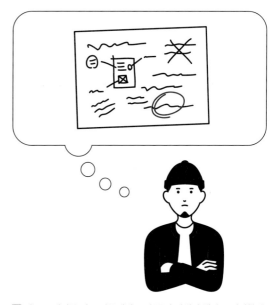

03 러프 스케치를 하고 남들에게 보여 주면 자신의 생각도 정리할 수 있습니다.

모아둔 정보를 추려내며 생각한다
뺄셈으로 생각한다

디자인 작업을 하다 보면, 이것도 더하고 저것도 더하고 싶어지곤 합니다. 디자이너뿐만 아니라 클라이언트도 마찬가지입니다. 정보가 너무 많이 늘어났을 때, 디자이너가 어떤 식으로 대처해야 할지 알아보세요.

◉ 디자인은 덧셈이 아니라 뺄셈이 중요

러프 스케치로 전체적인 이미지가 보이기 시작했다면 포토샵, 일러스트레이터, 인디자인 등 디자인 소프트웨어를 사용해서 드디어 디자인을 만들 때입니다. 하지만 여기에서 빠지기 쉬운 함정이 있습니다. 바로 디자인 작업 중에 발견한 새로운 정보를 계속해서 추가해 버리는 일입니다.

클라이언트나 디렉터※가 디자인에 이것저것 전부 넣고 싶다고 말할 때는 주의가 필요합니다. 정보가 부족하다면 문제가 되겠지요. 또 클라이언트로서는 불필요한 공간을 없애고 지면에 정보를 가득 채우고 싶어할 테고요. 하지만 지나치게 정보를 많이 넣으면 가장 확실히 전해야 할 정보가 오히려 흐릿해집니다.

디자인에서 정보가 부족할지도 모른다는 불안도 이해가 갑니다. 하지만 지금 세상이 어떤 시대인가요? 보통 사람들은 이미 여러 매체를 통해 셀 수 없을 정도로 많은 정보를 접하고 있습니다. 그런 가운데 모처럼 보게 된 그래픽에도 내용이 가득 차 있다면 보는 이가 쉽게 질려 버리지 않을까요?

'전하고 싶은 것을 최대한 쥐어짤 것'

'전하고 싶은 양이 아니라 전해지는 양을 의식할 것'

디자인 프로세스에서는 이 두 가지를 염두에 두고 뺄셈을 하는 것이 매우 중요합니다 🔟.

※**디렉터**: 기획이나 설계 등을 담당하고 디자이너에게 지시를 내리는
 사람.

로고를 눈에 띄게 하기 위해 주변 공간을 넓혀서 시인성을 높인다.
(=공간의 뺄셈)

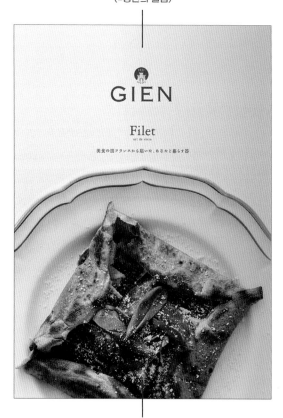

상품을 눈에 띄게 하기 위해 의도적으로 사진을 과감하게
트리밍함으로써 상품을 부각한다.
(=트리밍을 통한 뺄셈)

🔟 손으로 그린 듯한 무늬의 그릇과 요리의 조합을 볼 수 있는 디자인입니다. 지면 상부 공간을 크게 잡고 사진에 포커스를 맞추어 배치함으로써 더욱 단순하게 원하는 내용을 전할 수 있습니다.

실제로 디자인에서 더하는 것보다 빼는 것에 많은 이점이 있습니다. 디자인은 보는 이에게 상품과 서비스, 이미지를 알리는 것이 목적이므로 정보가 단순해야 잘 전달되고, 무엇보다 기억에 오래 남습니다. 정보를 많이 넣더라도 1분 후에 전부 잊힌다면 무슨 의미가 있을까요.

책이나 잡지에서도 읽은 페이지의 한 마디, 한 문장을 전부 외우기란 불가능합니다. 사람은 인상에 남은 사진이나 메시지만을 기억합니다02.

◎ 로고 디자인 시 주의점

로고는 단기적인 역할을 가진 광고물과는 달리 긴 시간 동안 기업의 얼굴이 되므로 단순함이 더욱 중요합니다. 로고는 누가 봐도 한눈에 곧장 기억할 수 있어야 합니다. 로고에 정보를 많이 담아 복잡한 장식으로 꾸미거나 여러 요소를 무리하게 강조하려다 보면, 보는 이는 어디에 집중해야 좋을지 알 수 없게 되고 결국 눈을 돌리게 되겠죠.

그에 비해 뺄셈의 사고방식으로 불필요한 부분을 배제하고 필요한 것만을 남긴 세련된 로고는 몇 년이 지나도 처음의 아름다움을 유지할 수 있습니다03.

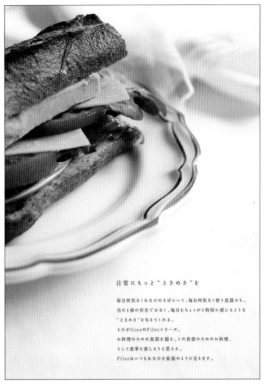

02 사진의 측면을 트리밍하고, 조리개를 조절하여 배경을 흐리게 처리했습니다. 정보를 최대한 뺀 디자인이므로, 보는 이의 시선은 자연스레 그릇과 요리, 문장으로만 향하게 됩니다.

スミベタ
K100

白ヌキ
K0

03 스포츠 양말 브랜드의 로고입니다. 최대한 정보를 빼서 만들었지만, 스포츠 브랜드라는 점이 느껴지도록 글자를 기울이고 날카롭게 만들었습니다. 로마자 T에 포인트를 줘서 가타카나의 '토(ト)'로도 읽히게 했습니다.

기본 레이아웃을 알아 두면 쉽게 응용할 수 있다

레이아웃의 기본 형태

다양한 디자인을 보다 보면 레이아웃에 몇 가지 기본 패턴이 있음을 깨닫게 됩니다. 기본 레이아웃을 알아 두면 형태에 얽매이지 않는 새로운 레이아웃을 만들어 낼 수 있습니다.

◉ 레이아웃의 기본 형태

전체 디자인에서 불필요한 요소를 줄이는 과정까지 끝내면 이제 레이아웃 작업으로 들어가게 됩니다. 어디에 무엇을 배치하고 어떤 순서로 정보를 전하면 좋을지 고민을 시작할 때입니다.

예를 들어 '신제품 노트북의 잡지 광고'를 디자인한다면 노트북 사진을 크게 넣는 경우와 기능 및 성능 표시를 눈에 띄게 하는 경우는 각기 레이아웃이 다르겠죠.

실은 디자인의 세계에서는 레이아웃의 기본 형태가 있습니다. 실제로 세상에 존재하는 다양한 그래픽 디자인이나 웹 디자인을 보면 몇 가지 패턴이 있다는 점을 알 수 있습니다. 어떤 레이아웃이든 그 기본적인 형태는 극히 닮아 있습니다 01.

01 왼쪽 페이지에는 여백을 준 사진을 배치하고, 오른쪽 페이지에는 전면 사진을 배치했습니다. 사진을 아름답게 보여 주기 위해 문장은 최소한으로 담은 패션 잡지나 광고 등에서 자주 사용하는 전형적인 형태입니다.

◑ 기본 형태를 알면 레이아웃의 폭이 넓어진다

몇 가지 기본적인 레이아웃 형태를 알아 두면 좋습니다. 평소 레이아웃의 기본 패턴과 서체(폰트) 선택 방법, 문자 크기 이론 등 참고가 되는 디자인을 모아서 계통별로 정리해 두세요.

형태를 이미 파악하고 있다면, 목적에 가장 알맞은 형태를 재빨리 발견하여 시각화 작업까지 단번에 끝낼 수 있습니다 02.

'광고 포스터라면 사진은 여기', '캐치프레이즈는 이곳', '팸플릿이라면 타이틀은 한가운데에, 기업 로고는 여기에 배치한다'와 같은 식입니다. 레이아웃과 관련된 자세한 내용은 2장에서 해설하므로, 꼭 기초적인 레이아웃을 이해해 두세요.

◑ 형태는 어디까지나 형태

그리고 잊지 말아야 할 것은 내용을 기본 형태에 짜 맞춘다고 언제나 좋은 디자인이 되지는 않는다는 점입니다.

분명 보는 이로서는 기본 레이아웃 형태에 짜 맞춘 쪽이 내용을 한눈에 알아보기 쉽습니다. 하지만 다른 한편으로는 재미가 없기에 광고로서 기억되지 않을 수 있습니다. 이럴 때는 반대로 이론에서 탈피하여 기발한 레이아웃을 선택하는 편이 콘셉트에 맞을 수도 있습니다 03.

앞서서 예시로 든 노트북 광고에서 파격적인 가격을 내세운 상품이라면, 불필요한 제품 설명은 전부 없애고 제품의 사진과 가격만을 지면에 싣는 레이아웃도 재밌지 않을까요?

잡지에는 많은 정보가 게재된다는 특징이 있기에 정보를 최대한 깎아 없앤 광고 페이지가 눈에 띄며 강한 인상을 남기기도 합니다.

03 문자와 사진 등을 의도적으로 그리드에서 벗어나게 함으로써 약동감을 만들었습니다(70쪽 참고).

02 여러 상품을 나열하면서 같은 형태의 옷을 그룹으로 묶고 그룹별로 상하로 배치하는 형태를 사용했습니다.

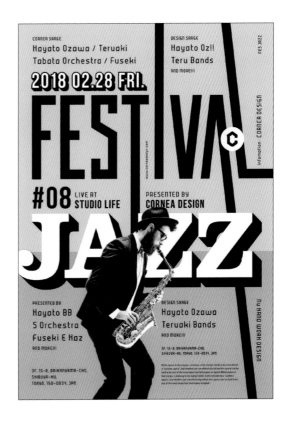

다양한 매체에서 사용되는 디자인은 일관성이 있어야 한다

여러 매체로 확장하는 디자인

요즘에는 디자인이 브랜딩의 중요한 요소로 여겨집니다. 브랜드 디자인은 다양한 매체로 확장 전개됩니다. 이럴 때는 일관성이 필요합니다.

◐다양한 매체가 디자인의 대상이 된다

디자인 업무를 하다 보면 한 매체에만 사용할 예정이라며 디자인을 의뢰받을 때도 있지만, 때로는 다양한 매체에 걸쳐서 디자인을 전개하고 싶다는 의뢰를 받기도 합니다. 예를 들어 전단, 포스터, 명함, 웹, 동영상으로의 전개입니다 01 02 03.

특히 요즘 들어 디자이너의 업무 영역이 크게 넓어지고 있습니다. 기존에는 매체가 아니었던 것도 매체처럼 이용하여 참신한 광고 커뮤니케이션으로 기능하는 사례도 많습니다.

디자이너가 온갖 장소에서 활약할 수 있는 재미있는 시대가 되었다고 느낌과 동시에, 생각해야 할 것이 산더미처럼 쌓여서 머리를 감싸 쥐는 시간도 늘어났지요. 물론 저는 반대로 아이디어가 너무 흘러넘쳐서 어떤 것을 실현하고, 어떤 디자인으로 표현할지 두근거리며 머리를 쥐어싸고 있지만요!

01 컴퓨터용 웹 사이트, 태블릿·스마트폰용 웹 사이트로의 전개 사례입니다.

02 전단과 광고 디자인입니다. 파란색을 기조로 요리 사진도 담아 만들었습니다.

⊙ 어느 매체에서나 일관된 콘셉트를 따른다

다양한 매체에서 사용하는 디자인이라면 처음에 정한 콘셉트와 타깃에서 벗어나지 않는 것이 중요합니다. 하나의 디자인이 매체마다 각기 다른 비주얼로 보인다면, 처음에 세운 디자인의 목적이 보는 이에게 효과적으로 전해지지 않습니다.

콘셉트가 제각각이면 혼란스러운 결과가 나올 수도 있습니다. 그래서 다양한 매체에 걸쳐 사용할 때는 디자인에 일관성을 부여해야 합니다. 그렇게 하면 보는 이의 인상에 쉽게 남게 되며, 또한 콘셉트, 타깃 등 디자인에 필요한 정보를 처음부터 다시 생각하지 않아도 되므로 작업의 효율도 오른다는 이점도 있습니다.

⊙ 키 폰트, 키 컬러, 키 비주얼로 만드는 톤 & 매너

그렇다면 구체적으로 어떻게 하면 원래의 콘셉트와 타깃에서 벗어나지 않을 수 있을까요. 여러분은 톤 & 매너(tone & manner)라는 말을 들어본 적 있나요? 광고 업계나 디자인 업계 사람들이 자주 쓰는 표현인데, 디자인에 일관성을 부여하기 위해 디자인·크리에이티브의 표현을 규율화한 것을 말합니다. 톤 & 매너의 구체적인 요소로는 키 폰트, 키 컬러, 키 비주얼 세 가지가 있습니다. 우선 디자인에 기본적으로 쓰이는 주요 폰트, 색상, 시각 요소를 설정하고, 그다음에 전단, 포스터, 웹, 동영상 등으로 전개합니다. 이 기본이 확실히 잡힌 상태라면 어떤 매체를 통해 보더라도 '아, 이거, 그 브랜드다'라거나 '광고에서 본 그 상품이네'라는 식으로 연상할 수 있기에 디자인의 소구 효과를 높일 수 있습니다 04.

03 책과 명함, 메뉴판에 이르기까지 콘셉트가 통일되어 있습니다.

04 모든 전개 사례에서 폰트, 색상, 시각 요소가 일관되게 적용되어 있습니다.

디자인 의뢰에서 디자인 비용 청구까지

디자인의 워크플로

디자이너의 일은 그지 디자인만이 전부가 아닙니다. 세세하게 말하자면 견적서 작성과 청구서 발행 등도 익혀 두어야 합니다. 여기에서는 그런 디자이너의 워크플로를 하나부터 열까지 설명합니다.

01 의뢰

의뢰 내용은 포스터, 팸플릿, 패키지, 책, 로고, 웹 등 다양합니다. 프로젝트 단위로 하나부터 만들어야 하는 것부터, 어느 정도 정해진 상태에서 만들어야 하는 일도 있습니다.

02 미팅

클라이언트와 일정을 조정하고, 직접 만나 미팅을 합니다. 최근에는 Skype, Zoom과 같은 화상 전화 서비스를 이용하는 경우도 늘어났습니다. 미팅 전에 미리 클라이언트의 성향 등을 조사해서 알아 두는 것이 좋겠죠.

03 견적서 작성

금액이 정해진 채로 의뢰받을 때도 있지만, 인쇄, 사진 촬영, 스튜디오 대여 등 외주 작업이 필요할 때는 일을 시작하기 전에 비용 견적서를 제출합니다.

04 콘셉트 작성

미팅한 내용을 바탕으로 디자인 콘셉트를 생각합니다. 시간에 여유가 있는 경우에는 이 시점에서 제작 멤버들과 방향성을 공유하도록 하세요.

05 러프 스케치 작성

디자인 콘셉트를 바탕으로 대략적인 러프 스케치를 그립니다. 절대 세부 사항까지 정하지 말고, 커다란 뼈대를 정리하는 수준에서 정리합니다. 방향성이 어긋나지 않도록 러프 스케치가 완성된 시점에 클라이언트에게 확인받는 것이 좋습니다.

디자이너의 스킬과 특기에 따라 의뢰 내용도 달라진다.

'대략 ○○원에 부탁합니다.'라고 의뢰받더라도 반드시 상세 견적서를 이메일로 보내 확인받자.

디자인 러프를 작성하는 데 시간을 들이는지 들이지않는지가 프로와 아마추어의 큰 차이다.

06 시안 제작

일러스트레이터, 포토샵 등의 소프트웨어를 사용해 본격적으로 디자인을 제작합니다. 여기서 제작한 견본 디자인을 '시안'이라고 합니다. 시안이 완성형에 가까울수록 그 후의 프레젠테이션에서 제대로 풀릴 가능성이 커집니다.

07 프레젠테이션

완성한 시안을 드디어 클라이언트에게 선보일 때입니다. 이때 시안 디자인뿐만 아니라 02~06 과정에서 어떤 것을 생각했는지, 그 사고의 흐름을 기획서에 기재하는 것이 좋습니다. 커다란 안건이라면 타사와의 경쟁 공모가 될 때도 많으므로 프레젠테이션에서 어필하는 것이 꽤 중요합니다.

08 디자인 제작

프레젠테이션에서 클라이언트에게 승인을 받았다면 본격적으로 세부적인 부분까지 디자인을 제작합니다. 반드시 전체 추진 일정을 머릿속에 넣어 두어야 합니다. 일러스트나 사진에 외주가 필요한 경우에는 외부 스태프와도 미팅이 필요합니다. 기업 로고 등은 클라이언트에게 정식 데이터를 받습니다. 여기에서 몇 번씩 수정 작업이 이루어지기도 합니다.

09 납품

모든 수정 과정이 끝났다면 클라이언트로부터 최종 승인을 받습니다. 가능하다면 구두가 아니라, 이메일 등 기록에 남는 것으로 확인받아 두세요. 데이터 납품으로 끝나는 일이라면 여기서 업무가 끝납니다. 종이 매체로 납품해야 하는 경우라면 인쇄소에 데이터를 보내고, 필요하다면 색 교정(출력 견본)을 확인한 후에 인쇄 공정에 들어갑니다. 이 단계를 하판(下版)이라고 부르기도 합니다. 인쇄가 끝나면 클라이언트에게 납품합니다.

10 청구

디자인 업계에서는 납품 후에 청구서를 발행하는 후불 방식이 일반적입니다. 클라이언트에 따라서는 청구 마감일과 지불일이 정해진 회사도 있으므로 확실히 확인해 두세요.

미팅을 결코 소홀히 여기지 않는다
클라이언트와 미팅하는 법

18쪽에서도 클리이언트외의 미팅이나 대화기 얼마나 중요한지 적었지만, 구체적으로 이렇게 히먼 좋을지 포인트와 비결을 정리해 봤습니다.

01 미리 리서치한다

작업 의뢰를 받고 미팅 일정이 정해지면, 클라이언트가 어떤 사업을 하고 있고 어떤 서비스와 상품을 제공하며 영업하는지를 가능한 한 상세하게 조사해 두세요. 리서치야말로 디자이너가 좋은 디자인을 만들어 내기 위한 첫걸음입니다.

02 자기 소개를 확실히 한다

처음 거래하는 클라이언트라면 디자이너 자신의 포트폴리오와 실적을 출력해서 제시하세요. 아이패드나 PC로 정리해서 보여 주는 것도 좋습니다. 개인적으로는 아이패드를 추천합니다. 왠지 1.5배 정도는 좋아 보이는 것만 같습니다. 클라이언트는 디자이너의 실적이나 특기 분야를 파악하지 못한 채 의뢰하는 경우가 생각보다 많으므로, 디자이너의 강점을 확실히 전달할 필요가 있습니다.

03 업계 용어는 너무 많이 사용하지 않는다

특히 웹 관련 미팅에서 자주 벌어지는 일이지만, 디자인 업계 용어나 IT 전문 용어를 연달아 사용하는 것은 자제하세요. 물론 필요하다면 적당한 수준에서 전문 용어를 구사하면서 정성껏 설명하세요. 클라이언트에 맞춰서 임기응변으로 대응하는 것이 중요합니다.

04 미팅에 혼자 가지 않는다

개인 프리랜서로서는 어려울지도 모르지만, 저는 가능하면 여럿이서 함께 갑니다. 왜냐하면 메인으로 말을 하는 제가 회의록까지 만들면서 미팅하기란 좀처럼 쉽지 않기 때문입니다.

미팅에서 가장 중요한 것은 '클라이언트의 의견을 제대로 듣고 답을 이끌어 내는 것'입니다. 가능하다면 회의록은 누군가 다른 사람에게 맡기고 미팅에 집중하세요.

05 돈에 관한 이야기는 견적서로 확정한다

대개 문제가 되는 것이 돈입니다. 어떻게든 그 자리에서 견적을 내 달라는 말을 듣는다면, 어림한 금액이라는 점을 제대로 전한 후에 금액을 말하세요.

또한 상세한 견적은 미팅이 끝나고 난 후에 보내겠다고 말해 두세요. 나중에 '이야기가 다르네요!'라는 말을 듣지 않도록, 금액이나 수치 등은 확실히 서류나 이메일에 남기는 형태가 좋습니다.

작업료+아이디어료의 가격은 디자이너의 실력에 따른다

디자인 비용 산출 방법

자, 기다리시던 돈에 관한 이야기입니다. 디자인의 가격은 어떻게 정해지는 걸까요? 앞으로 디자이너로서 생업을 꾸려 나가기 위한 최대의 관심사라 해도 과언이 아니겠죠.

◉ 디자인 비용 책정은 매우 어렵다

디자인은 단순히 컴퓨터 앞에서 몸을 움직인 것에 대한 대가가 아니라 아이디어를 내고 실제로 비주얼에 반영하는 작업 전부를 아우르기 때문에 아이디어를 짜내는 노력에 대한 비용도 청구해야 합니다.

그렇다면 아이디어 비용의 적정 선은 얼마일까요? 사람마다 각기 다른 문제이니 '내 아이디어는 1시간에 10만 원', '저는 5만 원에 가능합니다'처럼 말하거나 일률적인 시세를 정할 수는 없는 노릇입니다.

일본에서는 JAGDA(공익사단법인 일본그래픽디자이너협회)가 디자인비 산정 기준을 만들어 두었습니다 [01]. 디자인 제작 요금이란 '디자인 제작물의 최초 미팅부터 완성까지 제작자가 제공한 노동에 대한 대가(작업료)'와 '제작을 위해 실제로 지출한 경비(지출 경비)' 및 '완성된 제작물이 가져다 줄 부가가치의 비율(부가가치료)' 3가지를 합친 것을 말합니다. 디자인비는 아래 표와 같은 식으로 산출할 수 있습니다.

제작 요금을 산출하기 위한 공식

$$X = aY + b + aYZ + C$$

X = 제작 요금
Y = 질적 지수(제작자의 능력)
Z = 양적 지수(제작물의 목적 수량, 사용 매체의 수량)
a = a 작업료(부가가치를 만들어 내기 위한 작업)
b = b 작업료(시안 제작 등 직접 부가가치로 이어지지 않는 작업)
C = 지출 경비(인쇄비, 외주비, 교통비 등)

[01] JAGDA의 제작 요금을 산출하기 위한 식입니다. 이 기준을 바탕으로 제작 요금을 정하는 것도 한 가지 방법입니다.

◉ 제작 요금을 정하는 다른 방식

한편 자기 나름의 페이지 단가나 일러스트 단가 등을 어느 정도 정한 후, 최종 납품물의 페이지 수나 일러스트 수에 맞춰 제작 요금을 청구하는 곳도 있습니다. 또한 아이디어에 관한 청구에 관해서는 디자인 비용과 별도로 '기획 비용'이라는 항목을 만들어 그 기획이 제작물 전체에 끼치는 영향도에 맞춰서 견적을 내기도 합니다.

예를 들어 클라이언트로부터 '토끼 모양의 과자 패키지를 디자인해 주세요'라는 의뢰를 받았다면, 그 디자이너는 기획에 그렇게 크게 관여하지 않습니다. 하지만 '동물을 모티브로 해서 아이들에게도 인기를 끌 수 있는 패키지를 디자인해 주세요'라는 의뢰라면 디자이너는 무슨 동물을 사용할지, 아이들에게 어떻게 인기를 끌 수 있을지를 고민해야 합니다. 그를 위한 자료를 모으거나 친구의 아이들에게 보여 주는 식으로요. 하지만 이런 기획 비용에도 시세라는 것은 없습니다 [02].

디자이너

[02] 디자인료 산출을 위한 좋은 접근법으로는, 일단 선배 디자이너와 상담해서 자신 나름의 가격을 정하는 것입니다. 시간이 걸리겠지만 자신의 가격을 찾을 수 있게 될 것입니다.

알기 쉽게, 천천히, 정성껏
디자인 시안 프레젠테이션

프레젠테이션이란 긴장되는 법이죠. 열심히 만든 디사인을 클라이언트에게 선보이는 순간, 생각한 것처럼 전해질지 분명 긴장될 겁니다. 누구든 처음에는 제대로 풀리지 않습니다.

▶ 내용을 알기 쉽게 전하는 것이 중요하다

거짓말이라고 생각할지도 모르지만, 디자인을 발표하는 프레젠테이션은 점차 익숙해집니다. 지금 생각하면 뭘 그리 긴장했나 싶을 만큼 의아할 정도예요. 또한 사실 신입 디자이너가 엄청 뛰어나게 프레젠테이션할 것이라고는 아무도 기대하지 않습니다. 따라서 필요 이상으로 긴장하지 않아도 됩니다.

알기 쉬운 자료를 만들고 목적에 맞는 작품을 준비했다면, 나머지는 그 자료에 맞춰서 구두로 보충 설명하는 것으로 충분합니다. 중요한 점은 이야기를 매끄럽게 말하는 것보다, 설명의 순서와 내용을 이해하기 쉬운지입니다. 듣는 사람을 내버려 두고 자기 혼자 앞서 나가지 않도록 주의하며 프레젠테이션을 진행합시다 01.

01 듣는 사람을 혼자 내버려 두고 자기 혼자 나아가지 않도록 설명 순서를 생각하고 프레젠테이션하세요.

▶ 무엇을 전할지를 의식하며 자료를 만든다

우선 디자인을 통해 '무엇'을 전하고자 하는지가 드러나야 합니다. 디자인에 어떤 목적이 있고 작품을 통해 무엇을 전하고 어떻게 체험하게 할지를 설명하세요. 클라이언트는 목적에 맞는 결과를 얻을 수 있는지 여부를 신경 씁니다. 그 결과를 얻을 수 있는 이유를 알기 쉽게 정리한 자료가 바로 기획서입니다 02.

저희는 디자이너이기에 기획서의 겉모습도 중요합니다. 내용을 문자로 전하는 것도 중요하지만, 문장을 너무 가득 채우지 말고 그림이나 사진 등을 구사하여 단순하게 구성하세요.

02 '무엇'을 전할지에 주목하며 겉모습에도 신경을 써서 자료를 만들어 보세요.

⬤ 프레젠테이션을 시작하는 법과 비결

자료가 만들어졌다면 드디어 프레젠테이션을 할 시간입니다. 처음에는 긴장으로 우물쭈물 말하게 될지도 모르지만, 우선 기운차게 인사하고 자기 소개를 해 보세요. 클라이언트가 웃음을 보인다면 최고의 시작입니다. 일단 좋은 인상을 보일 것, 그것만 가능하다면 나머지 프레젠테이션도 매끄럽게 진행됩니다 03.

또한 프레젠테이션 자료로 보면 알 수 있는 것을 그저 읽듯이 말하는 것은 좋지 않습니다. 기본적으로 듣는 사람은 쉽게 질립니다. 학교 수업에서도 선생님의 이야기만 듣고 있으면 지겨워지지 않나요? 자료에 적혀 있는 내용을 있는 그대로 읽다 보면, 그 사이에 클라이언트가 다음 페이지를 펼쳐 보거나 하는 일도 자주 벌어집니다. 그 페이지에서 무엇을 전하고 싶은지를 알면 충분하므로 빠르게 결론을 말하는 편을 추천합니다.

03 시작이 반입니다. 우선 기운차게 인사하고 자기 소개를 하며 최고의 프레젠테이션을 시작해 보세요.

⬤ 작품 소개야말로 디자이너의 핵심 메시지

드디어 작품을 소개할 시간입니다! 여기까지 오면, 클라이언트에게 작품의 의도와 목적이 잘 전해졌을 터입니다. 그러니까 우물쭈물하지 말고 작품을 단번에 보여 줍시다 04. 때에 따라 다르지만 저는 작품 시안을 테이블에 전부 늘어놓거나, 패널을 세워서 모든 시안을 한번에 보여줍니다. 디자이너가 추천하는 시안도 있겠지만, 일단 클라이언트와 함께 작품을 감상하는 듯한 자세를 취하는 것입니다.

그렇게 하다 보면 분명 클라이언트로부터 의견이 나올 것입니다. 여기에서 다음 시안에 살릴 수 있는 의견을 흡수합시다! 추가 시안이 있는 경우에는 의견이 나온 좋은 타이밍을 보면서 꺼내도록 하세요. 처음부터 추가 시안까지 늘어놓으면 번잡해지므로 나중에 꺼내는 것이 요령입니다. 이것으로 디자인 프레젠테이션 방식은 확실히 아셨겠죠?

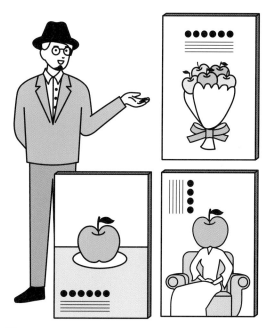

04 자신이 만든 디자인을 제대로 설명하는 것, 이것도 디자이너에게 요구되는 스킬입니다.

저작권은 크리에이터가 가진 당연한 권리
디자이너의 권리, 저작권

물건을 만들어 내는 디자이너나 크리에이터에게 있어서 저작권은 당연한 권리입니다. 어영부영 넘어가지 말고 제대로 권리를 주장하고, 일하기 편한 환경으로 만들어 나가야 합니다.

◎ 저작권은 언제 생겨날까?

저작권에 관한 문제가 최근 자주 발생합니다. 저작권을 위반하면 안 된다는 사실은 다들 알지만, 법적으로 넘어서는 안 되는 선이 어디인지는 너무 전문적이어서 알기 어렵기도 하죠.

저작권이란 명확한 형태를 가지지 않은 무형의 재산권이며, 주로 책, 언어, 음악, 그림, 건축, 도형, 영화, 컴퓨터 프로그램 등이 이에 해당합니다.

이것을 디자인에 적용하면 디자인이나 일러스트를 창작했을 때는 따로 등록을 하지 않아도 저작자에게 권리가 부여된다는 점을 알 수 있습니다. 디자인이나 일러스트는 창작한 순간에 곧장 권리가 생겨난다는 말입니다.

그 때문에 타인이 그린 일러스트를 인쇄, 판매, 웹을 통한 공개, 동영상에서 이용하는 경우에는 저작권을 가진 자의 허가를 받아야만 합니다 01.

(CG: OGOOD)

01 책이나 DVD, 광고, 웹… 다양한 매체로 사용되는 디자인. 디자이너가 가진 저작권이란 무엇일까요?

◉ 클라이언트와는 어떻게 대화해야 할까?

그렇다면 디자인이나 일러스트를 클라이언트로부터 의뢰받아 제작한다고 칩시다. 이 경우에는 제작한 시점에는 크리에이터가 저작권자이므로, 클라이언트는 무단으로 웹에서 사용하거나 할 수 없습니다.

이를 사용하려면 클라이언트는 크리에이터로부터 저작권을 양도받거나, 혹은 일정한 범위에서 이용한다는 계약을 맺어야 합니다.

하지만 실세로 그런 세세한 계약을 맺는 케이스는 드뭅니다. 그 때문에 이렇게 많은 문제가 발생하고 있음에도 불구하고, 저작권이 지켜지지 않는 일도 많습니다 02.

예를 들어 어느 팸플릿을 제작하며, 표와 그래프 옆에 가이드 역할을 하는 일러스트를 그려 넣었다고 합시다. 하지만 팸플릿을 납품할 때 "그 일러스트의 저작권을 양도받고 싶으니까 계약서를 씁시다"라고 클라이언트가 먼저 말하지는 않을 겁니다. 디즈니나 스튜디오 지브리에서는 엄격한 계약서를 체결하겠지만, 보통 규모가 크지 않은 제작물에 관해 계약을 맺는 일은 거의 없습니다.

그 때문에 자신이 디자인을 담당한 것은 팸플릿뿐이었는데도 불구하고, 클라이언트가 그 일러스트를 웹사이트에서 사용하거나 나중에는 SNS를 통한 서비스 소개에서 일러스트를 사용하는 일도 있습니다.

계약서 체결까지는 이르지 않더라도, 확실히 견적서나 청구서에 '제작한 일러스트나 기타 디자인을 다른 매체에서 이용하는 경우에는 별도의 견적이 필요합니다'라고 기재해 두는 것이 좋습니다 03.

이런 부분에 퇴짜를 놓거나 불만을 터뜨리는 클라이언트와는 건전한 비즈니스 관계를 쌓아갈 수 없습니다. 디자인 업계의 미래를 위해서라도 저작권에 대해 확실히 이해해 두세요.

02 본래라면 디자인 이용에 관해 개별적으로 클라이언트와 크리에이터 사이에 계약을 맺어야 합니다.

03 디자인을 만든 디자이너로서의 권리는 제대로 주장하세요.

미디어를 넘나들며 디자인해야 하는 새로운 시대가 도래하다

웹 디자인과 크로스 미디어

그래픽 디자이너가 웹 디자인이나 기타 여러 매체에서 활약하는 시대가 찾아왔습니다. 크로스 미디어란 무엇인지, 디자이너는 앞으로 어떻게 하면 좋을지 생각해 보세요.

새로운 디자인 환경의 시대

저는 2000년대 초에 그래픽 디자이너로서 디자인 업계에 들어왔습니다. 당시부터 '앞으로는 웹의 시대다'라는 말을 들었지만, 그 무렵에는 아직 그래픽 디자이너는 그래픽 전문, 웹은 웹 디자이너, 동영상은 동영상 디렉터가 전문으로 삼아 일하는 것이 일반적이었습니다.

하지만 최근 7, 8년 정도 사이일까요. 그래픽 디자이너가 웹을 만들고, 동영상을 디렉션하는 일이나, 웹 디자이너가 로고를 만들고 브랜딩을 담당하는 일도 당연한 시대가 되었습니다 01.

디자이너가 그래픽 디자인만 하던 시대는 끝났다

실제로 제가 경영하는 회사도 그래픽 디자인을 축으로 삼고 있지만, 결코 그것만 하지는 않습니다. 디자인에 관한 다양한 일을 토털 서비스로 제공합니다. 개인적으로는 디자이너가 그래픽 디자인만을 하는 시대는 이미 끝났다고 생각합니다.

하지만 이것은 결코 슬픈 일이 아닙니다. 하나의 영역에 얽매이지 않고 보다 폭넓은 표현을 할 수 있게 되었다는 말이니까요. 이 말은 곧, 그래픽 디자이너가 본래의 힘을 발휘할 수 있는 무대가 찾아왔다는 말입니다. 옛날보다 자유로운 환경에서 디자인을 생각할 수 있다는 말이니까 오히려 기뻐해야 하지 않을까요?

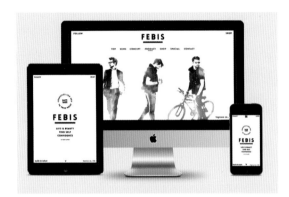

01 남성 화장품 브랜드 FEBIS의 전개 디자인. 웹, 그래픽, 상품에 걸쳐 디자인을 전개하고 있습니다.

◉미디어 믹스와 크로스 미디어

미디어 믹스나 크로스 미디어라는 말을 들어 보신 적 없나요? 사람들은 하나의 미디어만을 보는 것이 아니라, 복수의 매체로부터 정보를 얻습니다. 각각의 매체에는 특기 분야가 있습니다. 예를 들어 움직임이 있는 것은 텔레비전이나 동영상, 보다 상세한 정보를 전하고 싶다면 종이, 쌍방향적인 커뮤니케이션을 취하고 싶다면 웹이라는 식입니다.

하나의 미디어로 표현하던 작품을 여러 미디어에 걸쳐 상품과 서비스를 전개함으로써 각 미디어의 약점을 서로 보완하는 수법을 **미디어 믹스**[02]라고 하며, 각각의 미디어의 특장점에 맞춰서 여러 미디어를 이용하여 보다 효과적으로 정보를 전하는 수법을 **크로스 미디어**[03]라고 합니다. 각각의 장점을 조합함으로써 소비자의 행동 의욕을 높일 수 있기에 현재 폭넓게 활용되고 있습니다.

그 때문에 디자인 분야에서도 전문성보다는 다양성을 가진 디자이너가 중시되는 흐름입니다. 앞으로는 각각의 미디어를 확실히 이해한 후에 보다 효과적으로 이용할 수 있는 디자이너나 회사가 활약하는 시대가 될 것이 분명합니다.

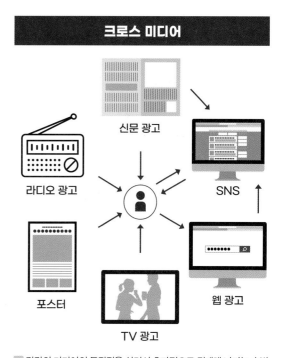

미디어 믹스

신문 광고
라디오 광고
SNS
포스터
TV 광고
웹 광고

[02] 하나의 미디어를 다양한 미디어와 조합하여 전개해 나가는 수법을 미디어 믹스라고 합니다.

크로스 미디어

신문 광고
라디오 광고
SNS
포스터
TV 광고
웹 광고

[03] 각각의 미디어의 특장점을 살려서 효과적으로 전개해 나가는 수법을 크로스 미디어라고 합니다.

자신이 생각하는 디자인을 정의하자

1장에서는 디자이너의 기본에 관해 설명했습니다. 조금 딱딱한 이야기였기에 조금 지친 분도 있겠죠. 저 자신도 신입 디자이너 시절에는 이런 얘기를 들으면 "아, 그렇군요." 정도로 흘려 넘기곤 했으니까요.

하지만 이런 디자인이 무엇이냐라는 본질을 이해하는지 못하는지에 따라 디자이너가 창출할 수 있는 디자인의 폭이 크게 달라집니다.

대체로 신입 디자이너는 기억할 것이 산더미처럼 많아 그때그때 익히기 바쁩니다. 그래서 별다른 고민을 하지 않더라도 실무에서 부딪혀 가며 저절로 성장하게 됩니다.

하지만 어느 정도 수준에 도달한 후부터는 디자이너 스스로 자신을 성장시켜 나가지 않으면 안 됩니다. 그렇기에 자기 나름의 디자인을 정의해야 할 시점이 찾아옵니다. 이것을 읽는 여러분은 꼭 자기만의 디자이너로서의 길을 걸어 나가기를 바랍니다.

디자이너의 역할은 커뮤니케이션 설계

디자이너라고 하면 비주얼만을 만드는 사람이라고 착각하기 쉽지만, 사실은 비주얼을 비롯한 모든 커뮤니케이션 설계가 디자이너의 역할입니다. 클라이언트와의 미팅, 타깃 설정, 콘셉트 작성 같은 작업을 모두 아우르는 일이죠. 나아가 능력 있는 디자이너라면 캐치프레이즈까지도 스스로 만들어 냅니다. 하지만 반드시 멀티 크리에이터가 될 필요는 없습니다. 각 분야의 스페셜리스트로부터 중요한 부분을 이끌어내고, 각 사안의 우선순위를 명확히 정할 수 있다면 그것으로 충분합니다.

1,000가지 단어보다, 1장의 그림이 알기 쉬울 때도 있다

숫자나 단어는 콘셉트나 타깃을 명확히 표현해 줍니다. 하지만 보는 이가 모두 문장을 열심히 읽거나 머리를 써서 정보를 파악하지는 않습니다. 그렇기에 디자이너는 단번에 전해지는 비주얼을 만들어야 합니다.

흔히 '사람은 80%를 시각 정보에 의지해서 살아간다'라고 하지요. 즉, 사람들은 어떤 숫자나 단어보다도 비주얼을 통한 커뮤니케이션을 자연스럽게 선호합니다.

1,000가지 단어보다 1장의 그림이 알기 쉬울 때도 있습니다. 그런 비주얼을 만들 수 있도록 디자인을 배워 나갑시다.

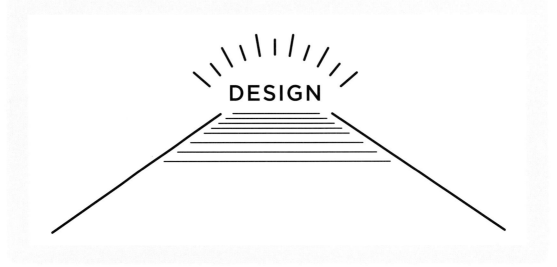

레이아웃

잡지나 광고를 보면 레이아웃이 깔끔하게 구성되어 글이 잘 읽히고 그림이 눈에 잘 들어오는 디자인을 자주 만나게 됩니다. 사실 이런 제작물의 레이아웃은 디자인의 목적을 달성하려는 의도에 맞춰서 짜여진 것입니다.
이런 레이아웃을 보며 내용이 잘 읽히고 눈에 잘 들어온다고 무의식적으로 느끼는 것은 디자이너의 솜씨가 좋다는 증거입니다.

LAYOUT DESIGN

더욱 효과적이고 아름답게 배치한다

레이아웃이란

잡지나 광고, 포스터, 웹 등 디자인의 온갖 분야에서 '레이아웃'이라는 단어를 자주 사용합니다. 당연한 듯 사용하는 사람도 많겠지만, 실제로는 어떤 의미가 있을까요?

▶레이아웃

레이아웃이란 디자인의 목적을 명확히 정리한 후 무엇을 어디에 어떻게 배치할지에 관해 **배치 설계**하는 것을 말합니다 01. 단순히 디자인 요소를 배치하는 작업과는 다른데, 더욱 효과적이고 아름답게 배치한다는 의미도 포함하기 때문입니다.

디자인 실무에서는 "레이아웃이 망가진다"라는 말도 자주 듣게 됩니다. 이것은 전체적인 균형을 제대로 생각하고 배치하더라도 정보량이 늘어나거나 정보의 순서를 바꿔서 디자인의 균형이 깨져 버렸다는 뜻입니다.

레이아웃은 디자인의 요소 중 하나로, 지면의 인상을 크게 좌우합니다. 디자인 제작 과정에서도 특히 중요한 요소라고 할 수 있죠. 어떻게 해야 보는 이가 쾌적하게 느낄지, 다양한 내용을 아름답게 배치할 수 있을지 고민하는 것이 레이아웃의 기본입니다 02.

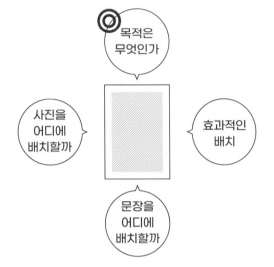

01 디자이너는 레이아웃을 구성할 때 위의 내용을 생각하여 정교하게 배치 설계를 행합니다.

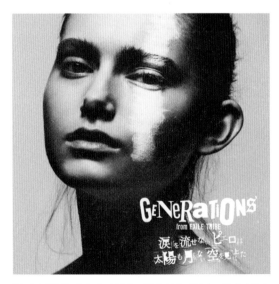

02 살짝 왼쪽을 바라보는 인물을 좌우 중앙에 배치하고, 공간이 빈 오른쪽 아래 여백에 문장을 배치한 레이아웃입니다.

◉ 좋은 레이아웃과 나쁜 레이아웃

좋은 레이아웃을 만드는 가장 간단한 방법 중 하나는 지면 한가운데에 중요한 대상을 배치하는 것입니다. 구석에 있을 때보다 한가운데 있으면 주인공 느낌이 나기 때문이죠 03.

이처럼 레이아웃을 조정함으로써 요소 간의 우선순위를 정할 수 있습니다. 만들어진 디자인의 내용이 보는 이의 머리에 쏙쏙 들어오는 레이아웃이야말로 좋은 레이아웃이라고 할 수 있습니다.

그에 비해 나쁜 레이아웃은 제대로 내용이 전해지지 않는 레이아웃을 뜻합니다. 가끔 누가 무언가 말할 때 '결국 무슨 말을 하고 싶은 거야?'라고 느낄 때가 있죠. 나쁜 레이아웃은 이와 똑같습니다. 레이아웃에 요점도 없고 맥락도 없으면 제대로 내용이 전해지지 않습니다.

◉ 나쁜 레이아웃을 좋은 레이아웃으로 바꾸려면

나쁜 레이아웃의 특징 중 하나를 꼽자면, 전하고자 하는 내용이 너무 많은 경우를 들 수 있습니다.

예를 들어 과일을 소개하는 포스터라면 과일의 신선함과 달콤함처럼 '과일의 좋은 점'에만 집중하여 내용을 전하면 충분합니다.

거기에 관련 캠페인이나 이벤트 고지, SNS 주소 등 이런저런 정보를 너무 많이 넣으면, 본래 전하고 싶었던 과일의 좋은 점에 관한 매력이 반감해 버립니다 04.

좋은 레이아웃을 만드는 비법은 먼저 **우선순위가 높은 정보에만 집중하여 그것을 확실히 전하는 레이아웃을 구성하는 것**입니다. 결과적으로 이것이 좋은 레이아웃을 만드는 비결이 됩니다.

03 지면 한가운데 레이아웃된 문자와 일러스트는 보는 이가 집중하기 좋으며 정보 전달에 탁월합니다.

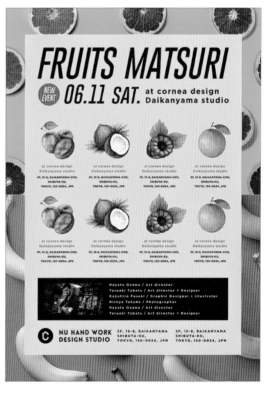

04 전하려는 정보가 너무 많다 보니 결과적으로 과일의 좋은 점을 전하지 못하게 되어 버렸습니다.

판면 비율에 따라 디자인의 톤이 크게 달라진다.

판면, 마진, 그리드

레이아웃을 정하는 데 있어 가장 먼저 결정해야 하는 것이 판면, 마진, 그리드입니다. 조금 익숙하시 않은 난어일지 모르지만, 그렇게 어렵지 않으니 꼭 이 기회에 기억해 두도록 하세요.

◑ 디자인 퀄리티에 영향을 끼치는 판면과 마진

레이아웃 디자인 제작의 가장 첫 작업이 판면(版面)과 마진(margin) 설정입니다. 판면이란 정보나 이미지 등을 배치할 수 있는 범위를 말합니다. 마진이란 판면에서 전체 크기 사이의 여백을 말합니다 **01**. 디자인 툴에서 지정하는 전체 크기와는 조금 다릅니다.

제작물의 전체 크기와 판면의 관계는 최종적인 퀄리티에 크게 영향을 끼칩니다. 판면 비율※이 높을수록 정보가 많이 들어가며 활기찬 인상이 됩니다. 그에 비해 판면 비율이 낮을수록 정보는 적어지므로 느긋하게 읽을 수 있는 인상이 됩니다.

기운 넘치며 역동성이 느껴지게 하고 싶은 디자인은 대개 판면 비율을 높이며, 고급스러움이나 차분한 분위기를 전하는 디자인은 대개 판면 비율을 낮춰서 여백을 많이 둡니다.

※ **판면 비율**: 지면에서 판면이 차지하는 넓이의 비율

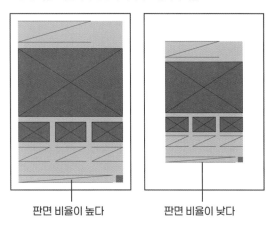

판면 비율이 높다 판면 비율이 낮다

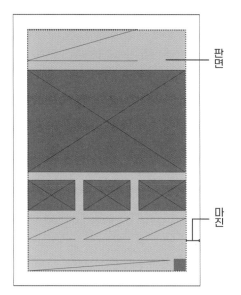

판면

마진

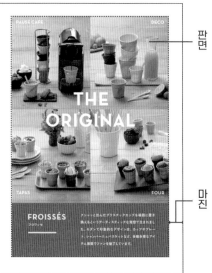

판면

마진

01 그래픽 디자인을 제작할 때는 판면과 마진이 반드시 나오므로 꼭 이해해 두세요.

◎ 지면에 규칙을 만드는 그리드

판면과 마진 설정이 끝났다면 다음으로 그리드(grid)를 설정하세요. 그리드란 화면이나 지면을 가로세로로 균등한 격자 모양으로 나눈 것입니다02. 그리드를 사용하여 요소의 배치와 크기 등을 정하는 레이아웃 수법을 그리드 시스템이라고 하며, 이렇게 만든 레이아웃을 그리드 레이아웃이라고 합니다.

복잡한 정보도 그리드를 기준으로 정렬하거나 순서에 맞게 배치할 수 있으며, 이를 통해 눈에 잘 들어오고 아름다운 레이아웃을 만들 수 있습니다03.

또한 여러 페이지가 있는 경우에도 그리드에 맞춰 요소를 배치하면 레이아웃의 일관성이 유지되기에 작업 시간을 줄일 수 있고 디자이너가 바뀌더라도 규칙을 그대로 따르면 됩니다. 마진과 그리드, 둘 다 화면과 지면에 명확한 규칙을 만들 수 있다는 점도 기억하면 좋겠네요.

◎ 그리드를 이해한 후 그리드에서 벗어난다

규칙을 지키면 안정감 있는 디자인을 만들 수 있지만, 의도적으로 그 규칙에서 벗어나는 것도 수법 중 하나입니다. 예를 들어 마진 부분에 디자인 일부를 담거나, 그리드에서 벗어나게 함으로써 약동감이나 의도적인 불안정한 느낌을 빚어낼 수 있습니다. 마진이나 그리드의 규칙을 이해한 후에 의도적으로 파괴하는 기법도 중요합니다.

또한 디자이너라면 처음부터 기발한 디자인이나 참신한 디자인을 만들고 싶어 하는 경향이 있죠. 하지만 지면이 무법지대로 변해 버리면 보는 이는 눈을 둘 곳이 없어지고 맙니다. 그리고 결국 디자인에서 아무것도 전하지 못하게 되지요. 물론 신입 디자이너라면 특히 규칙을 명확히 만들고 지키는 것이 중요합니다. 한편 그리드에서 벗어난 디자인 견본은 70쪽에 '그리드에서 벗어난 레이아웃' 사례가 있으니 참고하세요.

그리드

02 화면을 격자 형태로 구획하고, 그 안에서 레이아웃을 하면 자연스러 그리드 레이아웃 디자인이 됩니다.

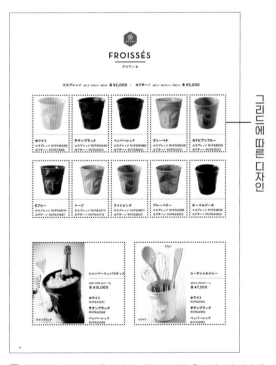

그리드에 따른 디자인

03 식품 사진, 이름, 품번을 하나의 그룹으로 만든 후 그리드에 따라 배치한 디자인입니다.

보는 이의 시선을 어떻게 움직일지에 따라 레이아웃이 정해진다

레이아웃에 따라 시선 유도하기

시신을 유도하는 것과 상세하는 것은 다릅니다. 알기 쉽게 유도함으로써 정보를 효과적으로 전할 수 있습니다. 즉, 레이아웃에 따른 시선 유도는 보는 이를 배려하는 방법이라고도 할 수 있습니다.

◎ 디자이너가 정보의 우선순위를 정한다

사람들이 디자인을 볼 때, 시선이 일정한 경로를 따라 움직인다고 합니다. 디자이너는 보는 이의 시선이 어떤 식으로 움직일지를 미리 가정해서 레이아웃을 짜야 합니다. 그렇게 하면 보는 이에게 전하고 싶은 정보를 알기 쉽게 순서대로 전할 수 있습니다.

아래에서는 유명한 레이아웃 형태와 정보의 우선순위를 부여하는 기법을 소개합니다 01 02.

◎ 레이아웃의 2가지 기본 형태

다음과 같은 동선 위에 전하고 싶은 정보를 배치하면 효과적인 레이아웃이 됩니다.

● Z패턴

왼쪽 위→오른쪽 위→왼쪽 아래→오른쪽 아래 순으로 Z자로 시선이 이동하는 레이아웃입니다. 종이 매체나 웹에서 자주 보는 가로짜기로 문장이 구성된 레이아웃입니다.

● F패턴

왼쪽 위에서 시작하여 메뉴나 타이틀로 시선을 이동하면서 아래쪽으로 향하는, F자 형태로 시선이 이동하는 레이아웃입니다. 웹사이트에서 자주 사용하는 레이아웃입니다.

01 이 책을 읽는 여러분의 시선도 실은 디자이너의 의도에 따라 유도되고 있습니다.

정보에 우열을 부여하는 6가지 기본 요령

① 배치 장소를 생각한다

가로짜기라면 Z형, 웹이라면 F형, 어떤 경우이든 읽기 시작하는 장소가 가장 눈에 띄는 장소입니다.

② 가장 중요한 요소를 크게 키운다

지면에서 차지하는 비율이 크면 클수록 중요도가 높아집니다. 반대로 중요하지 않은 것을 작게 줄이면 중요도를 낮추는 효과를 얻을 수 있습니다.

③ 색을 사용한다

눈에 띄게 하고 싶은 부분에 시선을 끄는 색을 사용하거나 대비(콘트라스트)를 높여서 강조합니다. 일반적으로 무채색(흰색, 회색, 검은색 등)보다는 유채색이 눈에 잘 띄며, 유채색 중에서는 난색(따뜻한 색), 그중에서도 채도가 높은 색(빨간색, 주황색, 노란색 등)이 눈에 잘 들어옵니다.

④ 전경과 배경의 관계를 사용한다

전경(figure)이란 시야에 들어오는 문자나 도형이고 배경(ground)이란 형태 없이 뒤에 깔린 부분을 말합니다. 전경을 보고 인식할 때는 배경이 눈에 잘 보이지 않습니다. 전경과 배경은 주종관계입니다. 그것을 역으로 이용하여 전경이 없는 부분에 배경을 넣어서 눈에 띄게 할 수 있습니다.

⑤ 기울이거나 어긋나게 한다

정렬된 것을 의도적으로 어긋나게 하거나, 똑바로 나열된 것을 비스듬하게 기울이는 등 의도적으로 규칙에서 탈피합니다. 그렇게 하면 다른 부분보다 눈에 띄게 됩니다.

⑥ 여백을 준다

눈에 띄게 하고 싶은 부분 주위에 여백을 만들면 중요한 요소로 인식됩니다.

① 배치 장소를 생각한다

② 주역을 크게 배치한다

③ 색을 사용한다

④ 전경과 배경을 이용한다

⑤ 기울인다, 어긋나게 한다

⑥ 여백을 준다

02 이들 6가지 기본 요령을 사용하면 효과적으로 정보에 우선순위를 부여할 수 있습니다. 꼭 한번 활용해 보세요.

정보가 한눈에 들어오는 지면 만들기
시선을 사로잡는 디자인의 핫 스팟

보는 이의 시선을 어떻게 유도하면 좋을까요? 바로 가장 우선순위가 높은 정보가 돋보이는 핫 스팟을 만들면
됩니다. 핫 스팟을 만들어 더욱 자연스럽게 시선을 유도해 보세요.

◉ 핫 스팟을 활용하여 눈길을 사로잡는다

디자인의 핫 스팟(hot spot)이란 이른바 보는 이의 시선
이 머무는 장소를 말합니다 01.

보는 이의 시선은 일정하지 않습니다. 움직이다가 멈추
기를 반복합니다. 이 움직임을 의식해 핫 스팟을 만들어
서 한눈에 정보를 알아보기 쉬운 지면을 구성할 수 있습
니다.

하지만 디자이너는 그저 단순히 시선을 사로잡는 데 그
치면 안 됩니다. 지면 전체의 아름다움도 살리면서 동시
에 시선을 붙잡아야만 합니다.

◉ 핫 스팟의 주의점

여기서 주의해야 할 점이 있습니다. 핫 스팟이 지나치
게 많아서는 안 되며, 너무 많이 겹쳐서는 안 된다는 점입
니다 02. 예를 들어 상품 사진과 상품명 사이에 여백을 너
무 많이 주면, 두 요소가 연결된 느낌이 없어지며 텍스트
가 상품명인지 알기 어려워집니다. 또한 너무 굵게 하거
나 너무 크게 해도 안 됩니다. 즉 디자인은 적당한 수준에
서 핫 스팟을 설정하는 것이 중요합니다.

이처럼 디자이너는 디자인의 핫 스팟을 의도적으로 만
들어 시선을 유도하거나, 설명을 간략화하여 단순하고 한
눈에 들어오는 지면을 만들 수 있습니다.

01 왼쪽 상단 '01. USUAL THINGS', 중간의 '02. FUSUMA', 오른쪽 상단 '03. BOX'라는 문장이 눈에 띄는 핫 스팟으로 시선을 유도합니다.

⊙핫 스팟 만드는 법

핫 스팟은 여백, 문자의 굵기·크기, 배색, 밑줄 등에 변화를 줌으로써 만들 수 있습니다.

예를 들어 여백의 경우, 설명문의 행간이 2mm로 통일된 상태에서 상품명 앞뒤에만 4mm의 공간을 두면 상품명이라는 타이틀을 달지 않아도 보는 이의 시선을 모을 수 있습니다. 같은 식으로 굵기·크기를 변화하여 비슷한 효과를 낼 수 있죠. 그림 03은 그림 02의 각 부분을 수정하여 적절하게 핫 스팟을 만들어 낸 사례입니다. 둘의 차이를 확인해 보세요.

02 사진과 타이틀 모두에 외곽선을 둘렀습니다. 보는 이는 어디에 시선을 주면 좋을지 알 수 없습니다.

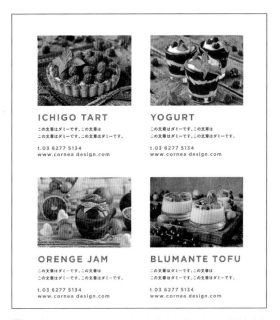

03 사진과 타이틀을 깔끔하게 다듬어 시선이 머물게끔 수정했습니다. 사진이 눈에 잘 들어오는 디자인이 완성되었습니다.

Design Note | **웹 디자인에서 활용 가능한 핫 스팟**

웹사이트를 이용하는 사람들은 원하는 정보를 짧은 시간에 찾고 싶어 합니다. 한눈에 대략적인 내용을 파악하고 필요한 정보를 곧장 발견할 수 있게 하는 것이 무척 중요합니다. 특히 쇼핑몰 웹사이트에서는 원하는 물건을 찾더라도 구입 버튼이 어디에 있는지 알 수 없다면 치명적인 문제가 됩니다. 중요한 부분에는 확실히 핫 스팟을 만들어 알아보기 쉽게 하세요.

내비게이션 메뉴에 밑줄을 넣고, 마우스로 선택할 수 있는 버튼에 색을 넣었습니다.

CHAPTER 2

05

여백을 지배하는 자가 디자인을 지배한다

여백 설정 방법

어기에서는 여백을 설성하는 법에 관해 설명합니다. 여백은 단순히 빈 공간이 아닙니다. 디자이너의 활용에 따라 다양한 의미를 부여할 수 있는 마법과 같은 공간입니다.

▶ 여백은 레이아웃의 중요한 요소

여백이라고 하면 불필요한 공간이라고 생각하기 쉽지만, 여기에서 말하는 여백이란 텅 빈 공간이 아니라 디자이너가 특정한 효과를 내기 위해 의도적으로 만들어 낸 공간을 말합니다.

예를 들어 그림 **01**의 위쪽 디자인처럼 판면의 한계 근처까지 정보를 가득 채운 디자인을 보세요. 이 디자인은 왠지 갑갑하게 느껴지지 않나요?

이때 아래쪽 디자인처럼 각 요소의 상하좌우에 여백를 설정하고 정돈하면 어떻게 될까요? 타이틀, 본문, 이미지, 캡션 등 디자인의 전체 요소가 확실해지며, 단번에 의미를 이해할 수 있게 됩니다.

여백에는 디자인의 정보를 명확히 구별하고 강조하고 정리하는 힘이 있습니다. 이 공간을 효과적으로 활용할 수 있는지가 레이아웃에 있어 중요한 요소입니다. 디자인 업계에서는 '여백을 지배하는 자는 디자인을 지배한다'라는 말이 있을 정도니까요.

01 상하좌우의 각 요소에 여백을 설정하는 것만으로 확연히 눈에 잘 들어오는 디자인이 되었습니다.

⊙ 효과적인 여백 만들기

여백에는 다음과 같이 4가지 효과가 있으며, 능숙하게 활용하면 효과적인 여백을 만들 수 있습니다 02 03.

① 가독성을 높일 수 있다

자간(글자 사이 간격), 행간(글줄 사이 간격), 타이틀과 본문 사이, 정보와 그림이나 사진 사이에 공간을 줌으로써 가독성을 높일 수 있습니다. 특히 문자 주변 공간에 주의해서 적절한 여백을 주세요.

② 정보를 나눌 수 있다

디자인에서 정보량이 많더라도 서로 관련 있는 구성 요소끼리 각각 한 덩어리를 이루면 내용이 구분됩니다. 이런 각각의 덩어리를 '그룹'이라고 합니다. 정보를 그룹화하고 그룹 사이에 여백을 넣으면 보는 이가 필요한 정보를 찾기 쉬워집니다.

③ 시선을 유도할 수 있다

Z 패턴으로 읽게 하려면 상하 여백을 넓히고, 좌우 여백을 좁힙니다. 이렇게 하면 효과적으로 읽는 순서를 유도할 수 있습니다.

④ 지면의 인상을 만들 수 있다

46쪽 '판면, 마진, 그리드' 페이지에서도 설명한 것처럼, 여백의 면적이 크면 디자인에 고급스러움과 차분한 분위기를 부여할 수 있습니다. 반면 상대적으로 여백이 적으면 활기찬 인상을 줍니다.

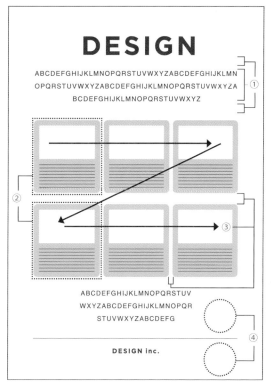

02 여백을 의식하며 만든 디자인은 보기 좋을 뿐더러, 보는 이가 막힘 없이 읽어 나갈 수 있습니다.

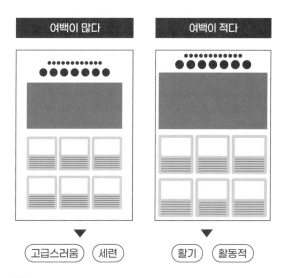

03 여백이 넓은 왼쪽 레이아웃은 깔끔하고 세련된 인상을 주며, 여백이 좁은 오른쪽 레이아웃은 주장이 강하고 활기찬 인상을 줍니다.

타이틀과 본문 크기의 비율
점프 비율 조정 방법

디이틀과 본문의 대비는 사소한 삭업처럼 보일 수 있지만, 지면 전체의 인상을 크게 좌우할 수 있는 중요한 요소입니다. 반드시 이해하고 작업에 적용해 보세요.

◉ 점프 비율이 디자인 전체의 이미지를 바꾼다

점프 비율이란 큰 부분과 작은 부분을 비교했을 때의 크기 비율을 말합니다. 점프 비율이 높을수록 구획이 명확해지므로 디자인을 알아보기 쉽습니다. 또한 필요한 정보를 쉽게 발견할 수 있으므로 웹 디자인 레이아웃에서는 특히 의식하며 활용하면 좋습니다. 나아가 점프 비율이 높고 낮음에 따라 이미지도 아래와 같이 달라집니다.

점프 비율이 높은 경우 01

· 역동적이다
· 생기 넘친다
· 눈에 띈다
· 젊다
· 활동적이다

점프 비율이 낮은 경우 02

· 품격 있다
· 고급스럽다
· 보수적이다
· 어른스럽다

점프 비율이 높은 경우

별 헤는 밤

어머님, 나는 별 하나에 아름다운 말 한마디씩 불러 봅니다. 소학교 때 책상을 같이 했던 아이들의 이름과, 패, 경, 옥, 이런 이국 소녀들의 이름과, 벌써 아기 어머니 된 계집애들의 이름과, 가난한 이웃 사람들의 이름과, 비둘기, 강아지, 토끼, 노새, 노루, '프랑시스 잠', '라이너 마리아 릴케' 이런 시인의 이름을 불러 봅니다.

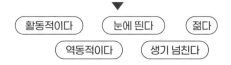

활동적이다 · 눈에 띈다 · 젊다 · 역동적이다 · 생기 넘친다

01 타이틀과 본문의 크기가 많이 차이 나는 디자인입니다. 타이틀이 큰 만큼 강한 인상을 줍니다.

점프 비율이 낮은 경우

별 헤는 밤

어머님, 나는 별 하나에 아름다운 말 한마디씩 불러 봅니다. 소학교 때 책상을 같이 했던 아이들의 이름과, 패, 경, 옥, 이런 이국 소녀들의 이름과, 벌써 아기 어머니 된 계집애들의 이름과, 가난한 이웃 사람들의 이름과, 비둘기, 강아지, 토끼, 노새, 노루, '프랑시스 잠', '라이너 마리아 릴케' 이런 시인의 이름을 불러 봅니다.

고급스럽다 · 품격 있다 · 보수적이다 · 어른스럽다

02 타이틀과 본문의 크기가 그다지 차이 나지 않는 디자인입니다. 왼쪽 그림 01과 비교할 때 세련된 디자인처럼 보입니다.

◐ 점프 비율의 활용 사례

예를 들어 카탈로그나 광고처럼 일단 눈에 잘 띄게 만들고 싶을 때는 타이틀을 크게 키워 본문과의 차이를 주고 점프 비율을 높이는 것이 좋습니다 03.

이렇게 하면 지면 전체에 약동감을 줄 수 있습니다. 젊은 사람을 대상으로 한 디자인에서 자주 사용되는 테크닉입니다. 만화를 생각해 보세요. 타이틀이 요란하고 문자의 크기가 제각각이죠? 지면 전체를 역동적으로 표현해야 하기 때문입니다.

또한 잡지 기사나 고급스러운 브랜드 광고에서는 점프 비율을 낮춥니다. 점프 비율을 낮추면 지면을 품격 있게 유지할 수 있기에 전체적으로 차분한 인상을 줄 수 있습니다 04. 소설도 점프 비율을 낮추고 문자 크기를 통일합

니다.

웹에서는 51쪽 '웹 디자인에서 활용 가능한 핫 스팟'에서 설명한 것처럼 구입 버튼 등은 특히 점프 비율을 크게 높여서 눈에 띄게 해야 합니다. 이처럼 점프 비율은 디자인 구성에 크게 영향을 끼칩니다.

하지만 '비율'이라고는 해도 '몇 퍼센트로 할까' 하는 식으로 구체적인 수치로 정하기는 어렵습니다. 많은 디자이너는 자신의 감각으로 점프 비율을 정합니다. 이것을 읽는 여러분도 디자인을 만들고 배워 나가는 과정에서 자연스레 점프 비율을 어떻게 취급할지 익힐 수 있으리라 믿습니다. 우선 자신의 디자인에서 각 구성 요소의 크기를 조절해 보며 실천하기를 추천합니다.

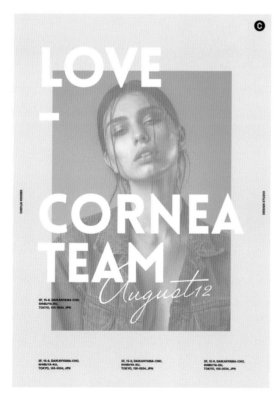

03 큰 인상을 남기는 타이틀을 배치했습니다. 다른 문자 정보는 작게 흩뿌리듯 배치하여 타이틀과의 점프 비율에 차이를 두었습니다. 큰 문자를 넣음으로써 활발한 디자인이라는 느낌을 줍니다.

04 타이틀의 크기를 작게 줄이고, 부제와의 점프 비율도 낮췄습니다. 전체적인 배색과도 어울리기에 품격 있고 고급스러우며 세련된 디자인이라는 느낌을 줍니다.

많은 레이아웃 기술도 모두 4가지 원칙에서 파생된 형태

레이아웃의 4가지 원칙

근접, 정렬, 대비, 반복이라는 4가지 원칙을 모른나면 레이아웃을 만들어 낼 수 없습니다. 반대로 말하면 이 4가지 원칙을 완벽하게 파악하고 있다면 보기 쉽게 정리된 레이아웃을 쉽게 만들 수 있습니다.

▶레이아웃의 4가지 원칙

아래 사례처럼 레이아웃에는 기본 중의 기본이 되는 4가지 원칙이 있습니다.

① 근접의 원칙
② 정렬의 원칙
③ 대비의 원칙
④ 반복의 원칙

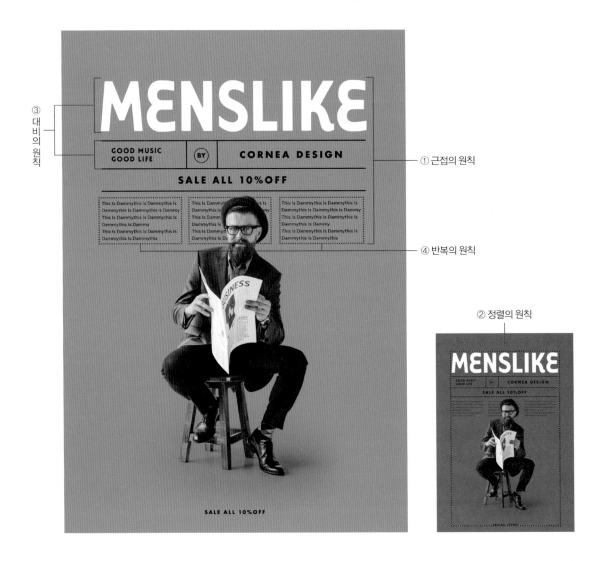

◉ 근접의 원칙 01 02

글자 그대로 '가깝게(近) 맞닿는(接)' 구성 요소에 관한 원칙입니다. 사람은 무의식적으로 같은 형태를 띤 것이나 서로 가까이 배치된 항목이 있으면 그것을 서로 관련된 대상이라고 인식합니다.

같은 그룹의 요소를 근처에 배치하고 관련성이 낮은 요소는 떼어 냅니다. 정보를 그룹화함으로써 보는 이의 혼란을 없애고 알아보기 쉽게 만들 수 있습니다.

그리고 근접의 원칙을 따르면, 그룹화한 것과 하지 않은 것 사이에 여백이 반드시 생기게 됩니다. 여백이야말로 근접의 원칙에서 가장 중요한 요소입니다.

◉ 정렬의 원칙 03 04

사람은 규칙 있게 정렬된 것을 아름답다고 느낍니다. 그림이나 문자를 배치할 때는 제대로 줄을 맞춰야 합니다. 약간의 어긋남이 위화감을 낳고 디자인 전체를 망가뜨립니다. 일부가 비뚤어지면 전체가 비뚤어져 보이므로 주의하세요.

그렇기는 하지만 단순히 줄을 맞춘다고 끝이 아닙니다. 같은 그룹 요소의 줄을 맞추는 것이 중요합니다. 그럼으로써 레이아웃이 깔끔하게 정돈되며, 알아보기 쉽고 아름다운 결과물이 나옵니다.

이 지점에서 깨달은 분도 있을지 모르지만, 같은 그룹 요소의 줄을 맞춘다는 점은 ① 근접의 원칙과도 관계가 있습니다. ② 정렬의 원칙을 사용하면 반드시 보이지 않는 선이 드러나게 됩니다. 이것이 보인다면 정렬을 제대로 활용했다는 말이 되겠죠.

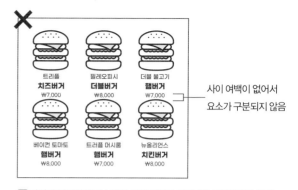

사이 여백이 없어서 요소가 구분되지 않음

01 가격과 햄버거 일러스트의 거리가 너무 가깝기에 어디까지가 관련 있는 디자인인지 알기 어렵습니다.

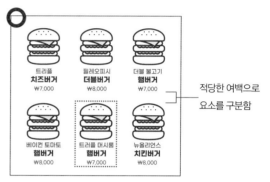

적당한 여백으로 요소를 구분함

02 가격과 햄버거 사이를 떼어 놓았기에 관련성이 있는 그룹(빨간 점선 부분)을 알기 쉬워졌습니다.

03 위의 본문은 도중에 들여쓰기가 되었고, 아래 타이틀은 왼쪽으로 튀어나왔습니다. 제대로 정렬되지 않은 것처럼 보입니다.

04 본문의 가로 폭을 맞추고, 타이틀의 위치도 정돈했습니다. 전체적으로 아름답게 바뀐 것을 알 수 있습니다.

● 대비의 원칙 05 06

대비의 원칙이란 2가지 서로 다른 요소를 대비시키는 수법입니다. 대비를 올바르게 활용하면 매력적이며 한눈에 들어오는 지면을 만들 수 있습니다.

다음과 같이 타이틀과 본문, 사진과 문장을 배치하는 간단한 예시를 살펴봅시다. 55쪽에서 소개했던 점프 비율의 차이를 적용해 타이틀과 다른 요소의 크기를 조절했습니다. 타이틀과 본문의 크기나 형태가 다른 것은 강조하고 싶은 내용(타이틀)과 그렇지 않은 내용(본문)을 대비시켜서 닮지 않게 하기 위해서입니다.

목적에 따라 대비시키면 각각의 역할이 명확해지므로 디자인에 강약이 생기고 비주얼도 크게 달라집니다. 강약을 주는 것은 보는 이의 시선을 끄는 매우 효과적인 수단이므로 디자인할 때 잊지 말아야 할 중요한 원칙입니다.

● 반복의 원칙 07 08

반복이란 되풀이하는 것을 말하죠. 레이아웃에서 반복이란 크기, 형태, 색, 폰트, 사진, 도판 등을 같은 규칙에 따라 배치하는 기법을 말합니다. 반복은 되풀이되는 요소가 많을수록 규칙성이 생기므로, 보는 이가 정보를 파악하기도 수월해집니다. 내용이나 구성을 순식간에 이해할 수 있도록 반복을 사용하여 정보가 잘 전해지도록 만들어야 합니다.

이들 4가지 원칙은 얼핏 당연하게 여겨질지도 모릅니다. 하지만 이해하여 머릿속에 넣어 두는 것과 그렇지 않은 것에 큰 차이가 있습니다.

레이아웃의 기술은 수없이 많지만, 모든 것은 이 4가지 중 어느 하나로 분류할 수 있습니다. 그 정도로 레이아웃 디자인을 꾸미는 근본적인 원칙입니다.

05 타이틀과 본문의 크기를 제대로 대비시키지 않았기에 디자인에 강약이 없고 시선을 끌지 못합니다.

06 타이틀을 키우니 디자인에 강약이 생겼습니다.

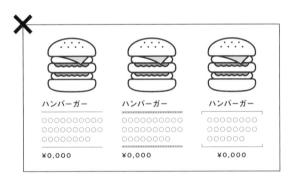

07 햄버거를 설명하는 부분의 테두리 모양이 전부 다르며, 디자인에 규칙이 없는 상태입니다.

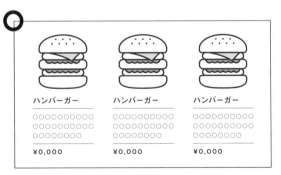

08 테두리 디자인을 통일하고 햄버거라는 문자도 왼쪽으로 정렬했습니다. 정보가 알기 쉽게 전해지는 상태입니다.

'아, 이런 멋진 포스터를 나도 만들어 보고 싶다'

'이런 예쁜 것을 만들면 최고일 텐데'

멋진 것. 예쁜 것. 아름다운 것. 디자이너를 꿈꾸는 사람이라면 누구나가 그런 디자인에서 감명을 받아 왔겠죠. 하지만 그때 느낀 '멋지다'와 '예쁘다'에는 '그 시대의 정서'가 숨어 있습니다. 물론 몇십 년, 몇백 년이 지나도 퇴색하지 않는 디자인도 있지만, 많은 디자인은 시대를 반영한 형태로 만들어집니다.

과거의 뮤직비디오를 보고 깨달을 때가 있다

예전 뮤직비디오나 영상을 보면 오래된 것이라는 사실을 금방 알 수 있죠. '어라, 뭔가 구닥다리네'라고 느낀 적 없나요? 처음 그것을 봤을 땐 보다 신선하고 참신한 작품이라고 생각했는데, 지금 보면 새로움이 느껴지지 않기도 합니다. 제 생각에는 이것은 좋은 일입니다. 몇십 년이 지나도 퇴색하지 않는 것만이 좋은 디자인이 아니라, 그 시대의 그 기분에 맞춘 디자인도 있어야 합니다.

시대의 정서를 느껴 보자

오히려 그 시대의 정서와 분위기를 모르면 좋은 디자인을 만들 수 없습니다. TV 광고나 광고 포스터가 모두 중립적인 디자인으로 만들어지면 어떨까요? 거기에서 개성이 생겨날 수 있을까요? 아티스트의 개성, 제품의 개성, 그리고 소비자의 개성. 특히 지금을 살아가는 사람을 위한 물건을 디자인한다면, 지금 시대의 정서를 반영해야 하지 않을까요?

모든 사람과 물건에 계속해서 영향 받자

전에 '오늘 만난 모든 사람과 물건에 계속해서 영향을 받고 싶다'라고 말하던 분이 있었습니다. 그 말을 듣고, 그야말로 크리에이티브한 일을 하는 사람에게는 확 와닿는 말이라고 생각했습니다. 뉴스, 잡지, 패션뿐 아니라, 길을 가는 사람들의 대화나 거리에 있는 아무것도 아닌 풍경 하나까지도 모든 것이 지금 시대를 아는 힌트가 됩니다. 그런 의식을 가지고 앞으로도 디자인을 만들어 나가고 싶습니다.

언제나 완성 사이즈를 머리 한구석에

가늠표와 재단 여분

디자이너가 되고자 하는 사람은 인쇄 후의 재단선도 확실히 염두에 두어야 합니다. 그렇기에 가늠표와 재단 여분을 배워야 합니다. 디자인 업계에서 자주 사용되는 말이므로 반드시 기억해 두세요.

◯ 가늠표란

인쇄물은 종이에 잉크가 찍히고 난 뒤에 사방 변두리를 깔끔하게 잘라냅니다. 이것을 '재단'이라고 하며, 재단기 칼날이 지나가는 정확한 지점을 미리 표시해 둡니다. 이 표시를 '가늠표'라고 하며, 실무에서는 흔히 '돈보' 혹은 '핀'이라고 부릅니다. 일러스트레이터에서는 '자르기 표시(Crop Mark)'라고 합니다 01.

한편 가늠표는 2도나 4도 인쇄※ 등 여러 색상을 쓰는 인쇄에서 색이 번지지 않고 선명하게 보이도록 찍히는 데도 중요합니다. 가늠표에는 아래와 같은 몇 가지 종류가 있습니다.

◯ 가늠표의 종류 02

● **재단 표시:** 인쇄물 귀퉁이에 배치하는 가늠표입니다. 안쪽 선은 재단 위치, 바깥쪽 선은 재단 여분 영역을 나타냅니다.

● **중심 표시:** 인쇄물 중간에 배치하는 가늠표입니다. 완성 사이즈의 상하좌우 중심 위치를 나타냅니다.

● **접지 표시:** 접는 위치를 나타냅니다. 접이식 인쇄물인 리플릿처럼 2단, 3단 등의 접지 가공이 있는 경우에 사용합니다.

※**2도 인쇄, 4도 인쇄:** 인쇄물에 쓰이는 색상의 개수를 '도수'라고 합니다. 2도 인쇄는 2가지 색을 쓰고, 4도 인쇄는 보통 C, M, Y, K 4가지 색을 쓰는 컬러 인쇄를 말합니다.

(印刷可能エリア) φ23～φ116

SHIMA
W RAINBOW

DIC563 DIC434 WHITE

01 가늠표는 반듯하게 재단하는 종이만이 아니라 레이블처럼 원형의 디자인에서도 사용됩니다.

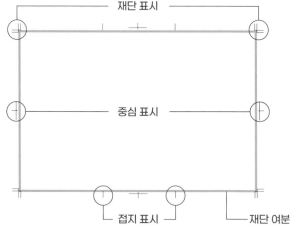

재단 표시

중심 표시

접지 표시　　　　　재단 여분

02 가늠표와 재단 여분 모두 디자인에 있어서 중요한 요소입니다.

◐ 재단 여분

최종적으로 테두리를 자른 인쇄물의 실제 크기를 완성 사이즈(혹은 재단 사이즈)라고 부르며, 재단하기 전의 가늠표가 표시된 작업용 데이터상의 종이 크기를 작업 사이즈라고 합니다. 다시 말해 가늠표는 인쇄물의 완성 사이즈를 나타냅니다.

재단 여분(Bleed)이란 인쇄된 종이를 완성 사이즈로 자를 때 버려지는 부분을 말합니다. 다찌 또는 도련이라고도 합니다. 요즘에는 인쇄기가 정밀하게 작동한다지만 재단에 약간 오차가 생기고는 합니다. 그래서 재단이 다소 어긋나도 문제가 되지 않도록 종이에 재단 여분이 필요합니다. 구체적으로는 코너 가늠표의 안쪽 선과 바깥쪽 선의 사이 3mm 정도를 재단 여분으로 설정합니다.

만약 재단 여분을 생각하지 않고 재단선에 딱 맞는 위치까지 사진을 배치했다고 칩시다. 디자이너는 재단선에 딱 맞는 위치에서 사진이 잘려 나가길 바라지만, 재단이 실짝 어긋나면 아무런 색도 없는 흰 선이 사진 옆에 생겨 버리고 맙니다. 이렇게 되면 분명 이상해 보이겠죠. 그런 일이 벌어지지 않도록 재단선 바깥쪽 3mm의 재단 여분 부분까지 사진이 가득 차도록 배치해야 합니다. 사진 말고 선을 배치하거나 바탕색을 채운 데이터에서도 마찬가지로 재단 여분까지 반드시 해당 요소나 배경색을 채워 넣어야 합니다.

또한 재단선 바깥쪽이 아닌 안쪽으로도 어긋나는 경우가 있으므로 잘려서는 안 되는 문자나 사진 등은 재단선보다 3mm 정도 안쪽에 배치하세요 03.

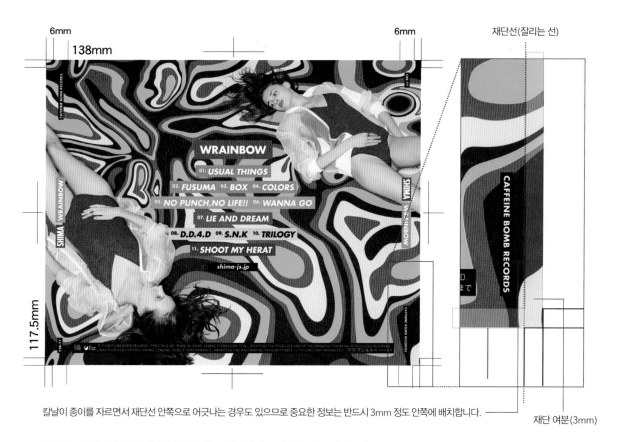

칼날이 종이를 자르면서 재단선 안쪽으로 어긋나는 경우도 있으므로 중요한 정보는 반드시 3mm 정도 안쪽에 배치합니다.

03 실제로 완성된 레이아웃 디자인입니다. 가늠표와 재단 여분, 재단선 등을 생각하여 각 요소를 배치했습니다. 재단 여분 영역(위 그림에서 노란 음영으로 표시)까지 사진이나 바탕색 데이터가 들어가 있는 것을 알 수 있습니다.

강한 인상을 주는 레이아웃

비주얼을 크게 키운 레이아웃 디자인 사례

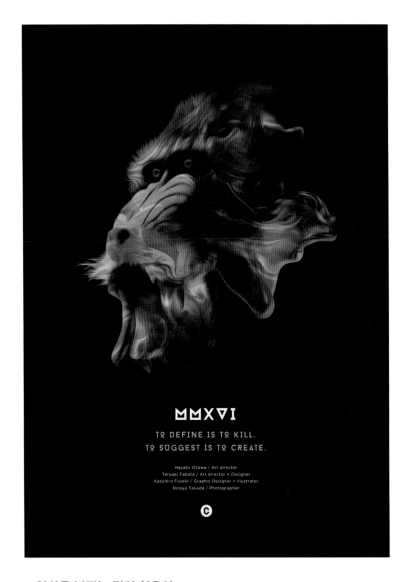

비주얼을 크고 인상 깊게

◉인상을 남기는 것이 최우선

제가 운영하는 디자인 회사에서 보낸 원숭이의 해 연하장입니다. 검은 배경 한가운데에 화려한 비주얼을 크게 배치했습니다. 레이아웃은 비교적 단순하지만 그만큼 큰 인상을 남깁니다. 보는 이의 시선을 끌거나 길을 가는 사람의 발을 멈추고 싶을 때 효과적입니다. 실제로 이 레이아웃은 길거리의 포스터에도 자주 사용됩니다.

어떻게든 강한 인상을 남기는 것이 주된 목적이라면 비주얼을 크게 키우는 것도 한 가지 방법입니다. 크기를 어중간한 수준으로 키워서는 무의미하니 이래도 되는 걸까 싶은 정도까지 과감하게 키워 보세요.

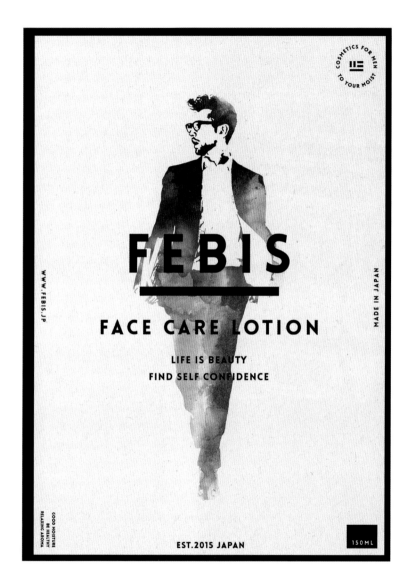

요소를 줄이고 비주얼을 키운다

◉ 요소를 최대한 줄여서 인상을 남기다

FEBIS라는 남성 화장품 브랜드의 스킨 로션 광고 전단입니다. 메인 비주얼을 크게 배치하면서도 여백을 살려 흰 배경을 확실히 보여 주고, 전체를 무채색으로 정리함으로써 인상을 남기는 동시에 고급스럽게 연출했습니다. '화려한 것이 강한 인상을 준다'라고 생각하기 쉽지만, 흑백 사진이나 모노톤 배색이더라도 단순한 레이아웃을 이용해 확실히 인상을 남길 수 있습니다.

타이틀로 매료하는 레이아웃 디자인의 정석

타이틀을 메인으로 삼은 레이아웃 디자인 사례

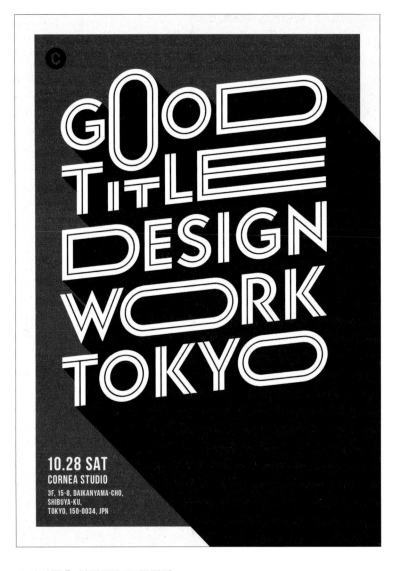

타이틀을 입체적으로 표현

◉ 타이틀을 입체적으로 꾸민다

타이틀 문자를 메인 비주얼 요소로 취급하는 것은 꽤 대담한 기술이지만, 읽을 수 있는 범위 안에서 문자를 변형하거나 입체적으로 꾸밈으로써 타이틀 문자의 가독성도 유지하면서 메인 비주얼 역할도 담당하게 할 수 있습니다. 타이틀을 레이아웃의 주요 요소로 내세울 때는 텍스트를 어중간하게 배치하지 말고 과감하게 지면 중앙에 크게 배치하는 것이 중요합니다.

로고나 캐치프레이즈 등 짧은 텍스트를 메인으로 삼은 디자인도 자주 볼 수 있습니다. 간단해 보이지만 의외로 시간도 오래 걸리는 디자인이므로 작업 전의 러프 스케치 단계에서 클라이언트의 확인을 받으세요.

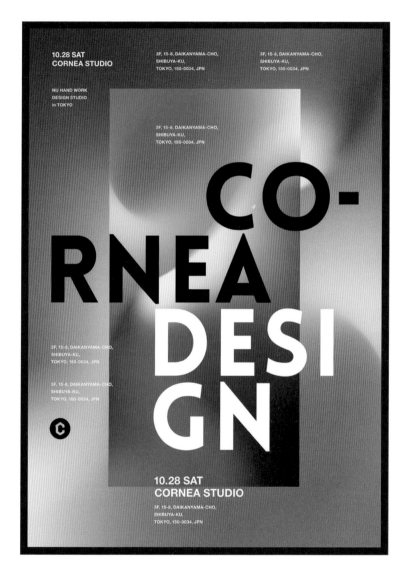

그리드에 따라 배치

그리드 시스템을 활용한다

타이틀을 메인 비주얼 요소로 취급한다면 어디에 배치할지 고민되는 법입니다. 자신의 감각에만 의존하여 배치하면, 나쁘지는 않지만 너무 깔끔해서 재미 없는 디자인으로 완성될 때도 많습니다. 그런 경우에는 그리드 시스템을 이용하여 평소에는 배치하지 않는 장소에 배치해 보세요. 다른 정보도 그리드 시스템에 따라 레이아웃하면 재미있는 디자인을 만들어 낼 수 있습니다.

많은 정보를 배치한 레이아웃 디자인 사례

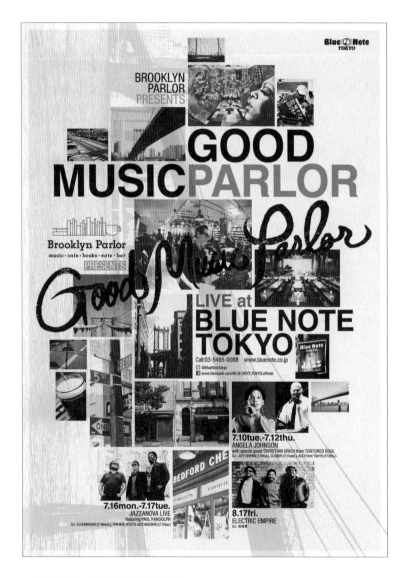

근접·정렬·대비·반복으로 질서를 만든다

◎ 어수선함 속에 질서를 만든다

이 사례처럼 반드시 전해야 하는 정보가 많은 경우에는 레이아웃의 4가지 원칙(56쪽)이 큰 도움이 됩니다. 근접·정렬·대비·반복의 원칙을 활용하면 어수선함 속에서도 전해야 할 정보를 보는 이에게 확실히 전할 수 있습니다. 정보가 넘치는 상황에서 디자인을 제작할 때의 포인트는 질서입니다. 질서가 잡혀 있다면 보는 이의 시선을 유도할 수 있습니다.

하나의 이미지만 담는 것이 아니라, 많은 소재를 담아 디자인하는 방법도 있습니다. 정보량이 많은 만큼 레이아웃이 쉽지 않습니다. 중요한 정보와 중요하지 않은 정보를 확실히 구별하여 배치하세요.

일시, 장소, 설명문을 한 덩어리로

◉ 같은 디자인을 반복한다

같은 역할을 지닌 요소를 같은 디자인으로 반복하여 배치하는 방법도 있습니다. 이 사례에서는 일시, 장소, 설명문 3가지를 한 덩어리로 묶고, 그것을 같은 디자인으로 반복하여 배치함으로써 지면 전체를 정돈했습니다. 정보가 많으면 번잡해지기 쉬우므로 그룹 단위로 묶어 정돈하는 것이 좋습니다.

청량한 분위기와 차분한 톤을 표현할 수 있다

여백을 살린 레이아웃 디자인 사례

여백을 넓혀서 문자에 시선을 유도

여백으로 시선을 유도한다

무언가 전하고 싶은 정보가 있을 때, 우선 문자를 크게 키우는 방법을 생각하는 사람들이 많습니다. 분명 문자를 크게 키우는 것도 효과적인 수단이지만, 그것만이 정답은 아닙니다. 문자를 크게 키우지 않아도 여백을 능숙하게 활용하면 보는 이의 시선을 원하는 부분으로 유도할 수 있습니다.

동양적인 디자인이나 단순한 레이아웃 디자인을 하려면 여백으로 고요함을 연출해 보세요. 여백을 넓히면 아름답고 고급스러운 분위기가 나지만, 의미를 명확히 설명하지 않으면 클라이언트에게서 불평을 듣기 십상입니다.

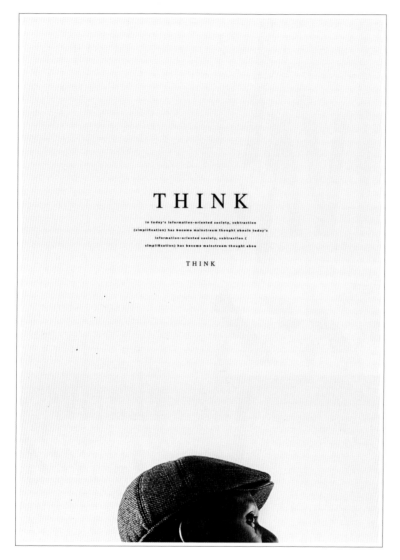

눈 밑에서 트리밍해서 이야기를 암시

◎ 스토리를 느끼게 한다

여백을 활용함으로써 디자인에 이야기를 더할 수 있습니다. 이 사례에서는 의도적으로 인물 사진을 눈 밑에서 트리밍하고, 머리 위에 크게 여백을 두었습니다. 여백 한가운데에는 'Think'라는 단어를 배치해, 사람 머리와 더불어 '생각한다' 혹은 '생각하라'라는 의미가 강하게 전달됩니다. 이처럼 과감한 여백을 배치하면 무언가 의미가 있는 것처럼 느껴집니다. 다만 경우에 따라서는 의도하지 않은 방향으로 해석될 수도 있으므로 주의가 필요합니다.

그리드에서 벗어난 레이아웃 디자인 사례

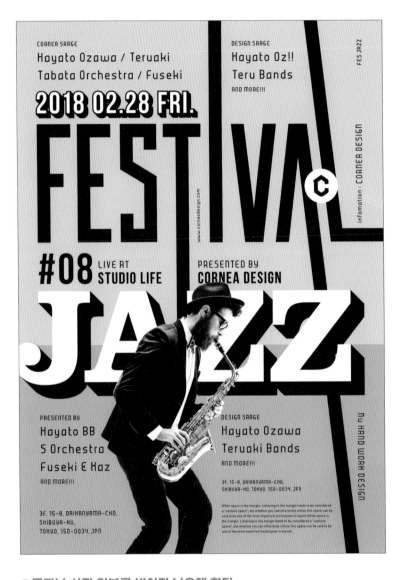

일부 요소를 그리드에서
비어져 나오게 배치

◎ 문자나 사진 일부를 비어져 나오게 한다

가공의 페스티벌 포스터입니다. 페스티벌의 약동감을 연출하기 위해 문자와 사진 일부를 의도적으로 그리드에서 벗어나게 배치했습니다. 또한 가장 크게 배치한 'Jazz'의 J 왼쪽 끝부분이나 인물 사진의 발 부분을 지면에서 비어져 나오게 배치했습니다. 그리드 시스템을 이용하여 정보를 정렬한 뒤에 일부 요소를 의도적으로 벗어나게 함으로써 정돈된 아름다움과 약동감을 둘 다 살렸습니다.

자유분방하고 약동감이 넘치는 디자인이 필요하다면 그리드 디자인에서 비어져 나오게 배치해 보세요. 처음부터 자유롭게 배치하는 대신, 우선 그리드에 맞추고 난 뒤 일부를 그리드에서 벗어나게 조정합니다.

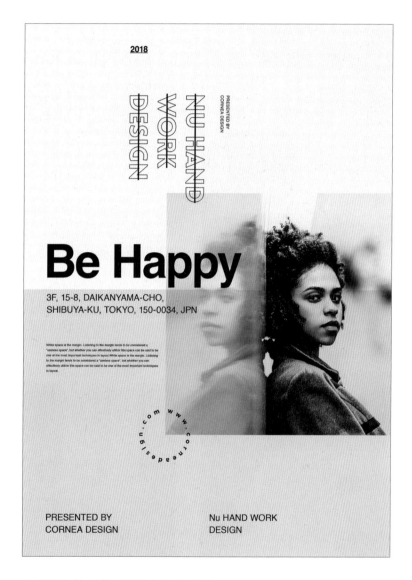

사진의 한 변을 비어져 나오게 배치

◎ 사진의 한 변을 비어져 나오게 한다

그리드 시스템을 이용하면 간단하게 정돈된 레이아웃을 실현할 수 있지만, 반면에 뭔가 재미가 없어 보이기도 합니다. 그래서 사각형 사진의 상하좌우 중 어느 한 변을 지면을 뚫고 나오듯 배치해 봤습니다. 사진 한쪽 변이 벗어나는 것만으로도 정돈되어 있던 지면에 확장성이 생기며 재미있어집니다. 그리드 시스템을 확실히 이해한 후에 규칙을 깨는 것이 중요합니다.

시각 요소가 중앙을 기준으로 서로 마주보는 레이아웃

대칭 레이아웃
디자인 사례

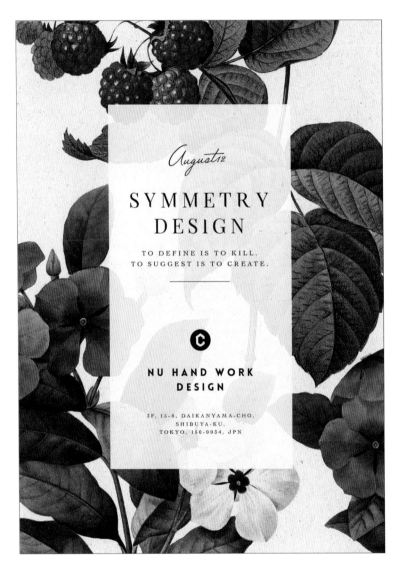

문자를 좌우 대칭으로 배치

◉ 문자를 좌우 대칭으로 배치한다

문자를 대칭으로 배치함으로써 고급스러움을 연출한 사례입니다. 이 사례의 포인트는 대칭으로 배치한 문자와 그 배경에 있는 고급스러운 이미지입니다. 이미지를 바탕에 깔아서 지면에 긴장감을 줌과 동시에 너무 단순해 보이지 않게 했습니다. 문자를 대칭으로 배치할 때는 자간(문자와 문자 사이의 간격) 및 행간(글줄과 글줄 사이의 간격)을 일반적인 경우보다 조금 넓게 설정하면 깔끔해 보입니다.

스마트폰으로 보는 웹사이트 등은 대칭(symmetry) 레이아웃이 다수 사용됩니다. 대칭 레이아웃은 전체에 조화를 부여할 수 있으므로, 누가 봐도 눈에 잘 들어오고 알아보기 쉬운 디자인을 만들 수 있습니다.

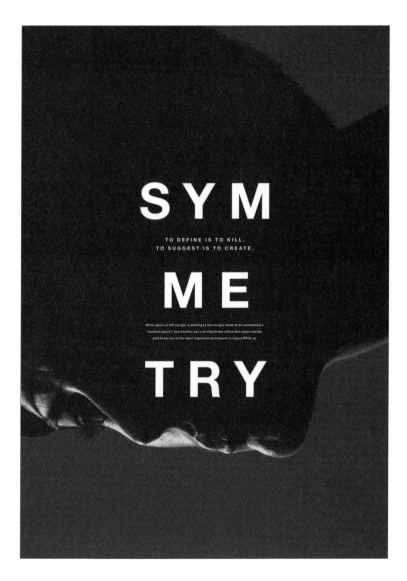

문자를 대칭으로 배치해 균형 잡기

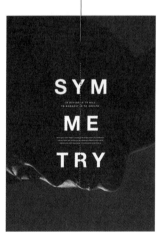

◎ 참신한 비주얼과 조합한다

배경에는 흑백 대비가 강한 사람 얼굴 이미지가 과감하게 트리밍되어 있는 데다 방향도 아래로 회전해서 매우 특이하고 참신한 비주얼이 도드라집니다. 이처럼 낯설고 강렬한 비주얼을 사용하면 지면 전체의 균형을 잡기 어렵지만, 전면에 문자를 대칭으로 배치함으로써 지면 전체에 조화를 빚어낼 수 있습니다. 이 기법은 다양한 경우에 적용할 수 있습니다.

시각 요소를 기울여서 약동감을 표현하는 기법

기울임을 통해 움직임을 주는 레이아웃 디자인 사례

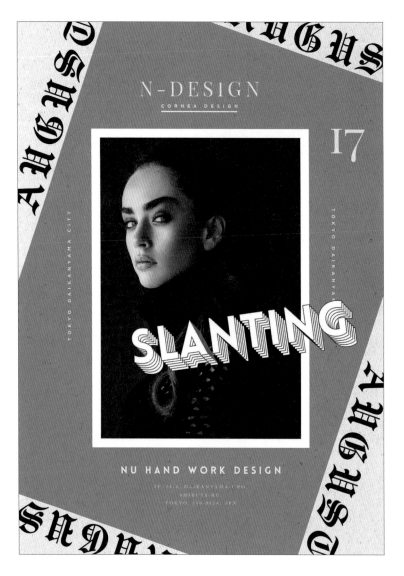

일부 요소를 의도적으로 기울인다

▶ 일부 요소를 기울인다

레이아웃의 기본은 요소를 수평 또는 수직으로 배치하는 것입니다. 이 기본이 매우 중요하지만, 그것을 이해한 후에 '의도적으로 기울여서 배치'하는 기술도 활용할 수 있어야 합니다. 일부 요소를 살짝 기울여도 지면의 인상이 크게 달라집니다. 디자인에 약간의 위화감을 만들면, 보는 이는 자연스레 그것에 시선이 갑니다.

균형을 갖추기는 어렵지만, 소재를 비스듬하게 기울여 레이아웃하면 약동감이 있는 디자인을 만들 수 있습니다. 다만 너무 지나치면 디자인이 눈에 잘 들어오지 않으므로 주의가 필요합니다.

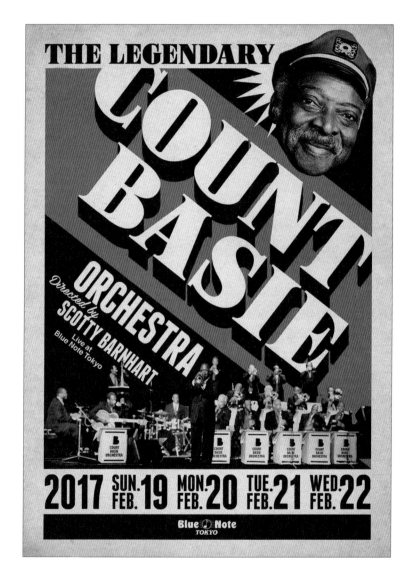

타이틀과 비주얼을 기울인다

◎ 활발한 이미지를 연출한다

　라이브 공연 행사 전단으로, 문자나 영상을 기울임으로써 즐거움과 활발함을 연출했습니다. 모든 요소를 기울이지 않고 수평·수직인 부분을 만들어서 전체의 균형을 잡아 주었습니다. 왼쪽 사례에서는 타이틀과 메인 비주얼 이외 요소를 기울였는데, 이 사례에서는 반대로 타이틀과 오른쪽 위의 비주얼을 기울였습니다.

긴장감이 도는 디자인으로 꽉 다잡는다

프레임을 이용한 레이아웃 디자인 사례

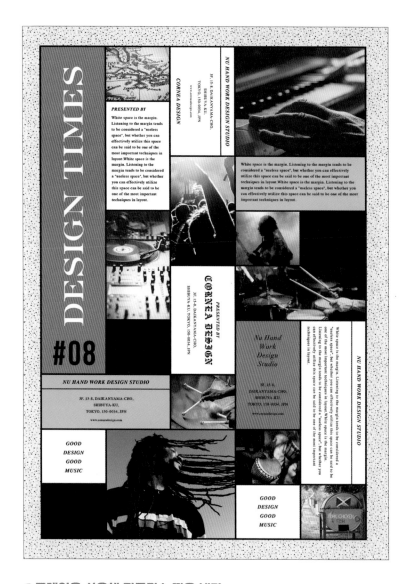

프레임에 맞춰 요소를 배치

◎ 프레임을 사용해 정돈된 느낌을 낸다

이 사례에서는 지면의 구성 요소인 문자와 사진을 각각 별도의 프레임 안에 넣어서 각 요소의 독립성을 유지하면서도 전체의 통일감을 연출했습니다. 정보량이 많아지면 디자인이 번잡해질 때가 많지만, 프레임을 능숙하게 이용하면 정보량이 많아도 정돈된 느낌을 유지할 수 있습니다. 프레임의 선을 굵게 바꾸거나 가늘게 바꿔도 인상이 크게 달라집니다.

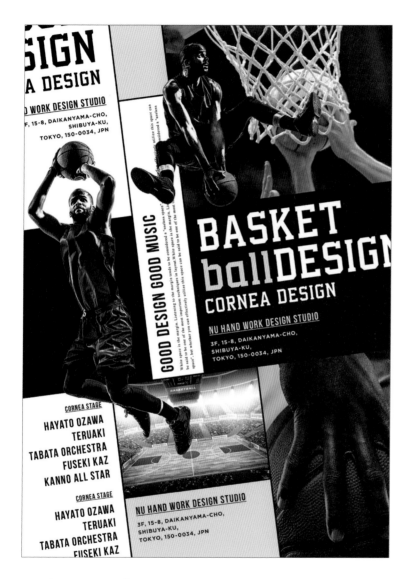

배경을 딴 사진을 사용

◉ 프레임 위에 배경을 딴 사진으로 약동감을 낸다

프레임을 사용하면 정돈된 느낌을 연출할 수 있지만, 동시에 약동감은 떨어집니다. 정돈된 느낌과 약동감을 모두 살리고 싶다면 이 사례처럼 배경을 딴 사진을 프레임에서 비어져 나오게 배치해 보세요. 매우 단순한 기법이지만 효과가 큽니다. 문자도 눈에 잘 들어올 뿐 아니라, 농구 선수의 생생한 움직임도 전해지는 디자인이 되었습니다.

디자이너라면 언제나 트렌드에 민감하며 새로운 각종 정보를 받아들이거나 자신의 센스를 갈고 닦는 작업을 게을리 해서는 안 됩니다. 이렇게 쌓인 지식은 디자이너가 새로운 디자인을 창조하는 데 반영됩니다.

디자이너의 공부법

디자이너가 공부할 수 있는 방법은 정말로 많습니다. 이 책 같은 디자인 서적을 손에 들고 읽어 보는 것은 가장 기초적인 공부겠죠. 하지만 디자인과 직접 관련된 것이 아니더라도 음악을 듣거나 영화를 보거나 전시회를 가는 것도 중요한 공부가 됩니다.

일상 생활을 하며 전철에 걸린 광고, TV 광고나 웹사이트 등을 보는 것도 좋은 학습이 되고요. 실은 많은 프로 디자이너가 '그럼 이제부터 공부해 볼까!'하고 기합을 넣고 공부하지는 않습니다. 자연스레 좋아하는 것을 보기도 하고 사용해 보기도 하며 정보를 받아들이는 거죠. 그런 점에서 디자이너의 공부란 호기심에 따라 감도를 높여 나가는 작업입니다.

레퍼런스 디자인의 영향

디자이너의 학습이 쌓이다 보면 점점 디자이너의 개성으로 이어지게 됩니다. 또한 그때그때 맡은 작업에도 영향을 끼치게 됩니다. 다양한 정보를 섭렵하고 실무에서 다듬다 보면 디자이너의 개성이 성숙해집니다. 하지만 디자이너 스스로의 개성이 만들어지고, 자신이 원하는 레이아웃을 만들어 낼 수 있게 되었을 때 문제에 직면하게 됩니다. 디자이너의 결과물이 그동안 참고했던 레퍼런스 디자인과 정보의 꽤 큰 영향을 받는다는 점입니다.

아무리 좋은 디자인을 많이 보고 배웠다고 해도 자신의 디자인에서 살리지 못하면 의미가 없습니다. 그렇다고 표절을 하면 절대로 안 되겠죠. 그렇다면 기존의 디자인에 일정 수준 영향을 받는 것은 어떻게 봐야 할까요?

무척이나 까다로운 이야기일 수도 있습니다. 기존 디자인을 그대로 베끼는 행위는 절대로 하면 안 되지만, 무의식적으로 레퍼런스의 영향을 받아 결과물이 어느 정도 비슷해지는 것은 용인해야 하지 않을까요? 이 문제에 명확한 해답이 있지는 않겠지만, 만약 영향을 받았을 때는 반드시 그 대상을 존중하는 마음을 가져야 합니다.

디자인에 감화되어 디자인을 추구해 나가자

디자이너에게 매 작업은 자신의 솜씨를 선보일 기회입니다. 가장 즐거운 시간이기도 하지만, 동시에 괴로움에 몸부림치는 시간이기도 합니다. 그런 괴로움을 뛰어넘어서 참신한 디자인을 만드는 사람을 존경하면서 마음껏 그 디자인에 감화되어 보세요. 어떤 디자이너이건 처음에는 뛰어난 디자인을 만나 영향을 받으면서 자라 나가는 법입니다. 다양한 디자인을 접하며 자신만의 디자인을 추구해 나가세요.

배색

배색이란 색의 조합을 말합니다. 색의 변화에 따라 사람은 다양한 인상을 품게 됩니다. 색의 조합에는 패턴이 있으며, 그 논리를 모르는 상태로 배색 작업을 하면 필요 이상으로 제작 시간이 길어질 때도 있습니다. 이번 장에서 배색의 기본에 관한 기초 지식을 익혀 보세요.

COLOR DESIGN

색을 모르면 디자이너로 일할 수 없다

배색이란

색은 어떻게 조합하면 좋을까요? 배색 패턴을 알면 디자인의 균형이 매우 좋아집니다. 또한 일반적인 배색 패턴에서 의도적으로 벗어남으로써 지금껏 본 적 없는 참신한 디자인을 만들어 낼 수도 있습니다.

◉ 인상을 크게 좌우하는 배색

배색이란 색을 구성하고 배치하는 것을 말합니다. 색은 **색상, 명도, 채도** 3가지 요소로 구성됩니다. 그것을 색의 3속성이라고 합니다. 자세한 내용은 뒤에서 설명하겠지만, 배색이란 디자인 목적에 따라 3가지 요소의 조합을 선택하는 것입니다.

배색은 디자인의 인상을 현격하게 바꿉니다 01 02. 같은 레이아웃, 같은 서체여도 색이 달라지면 인상이 달라집니다. 사람도 옷의 색을 바꾸기만 해도 꽤 인상이 달라 보일 때가 있죠. 그것은 '어른스럽게 보이고 싶다'라거나 '산뜻하게 보이고 싶다'라는 목적에 맞는 색을 선택한 결과일 때가 많습니다. 배색은 인상을 결정하는 데 있어 가장 근간이 되는 부분이자, 디자인을 업으로 삼은 사람에게 피해갈 수 없는 작업입니다.

01 여성을 대상으로 따뜻한 배색으로 꾸민 디자인입니다. 연한 핑크가 부드러운 질감을 만들어 냅니다.

02 남성을 대상으로 채도가 낮은 배색으로 꾸민 디자인입니다. 검은색과 바위가 떠오르는 텍스처가 단단한 질감을 만들어 냅니다.

감이 아닌 색의 기본을 기준으로 삼는다

'어느 정도 배색을 안다'라며 감으로 디자인하는 사람도 있겠지만, 저는 색의 기본을 제대로 익혀 두는 것이 더 좋다고 생각합니다. 배색의 기본을 확실히 알면 어떤 의뢰가 오더라도 목적에 맞는 인상을 만들 수 있습니다.

여름 느낌을 내고 싶을 때는 노란색, 겨울이라면 흰색 또는 파란색, 이런 식으로 대표적인 색의 인상이 있습니다. 그런데 왜 그런 인상을 받게 되는 걸까요? 또한 노란색이 눈에 잘 들어오게 하려면 바탕색으로는 어떤 색을 사용해야 할까요? 확실히 기본을 이해하면 디자인의 균형을 쉽게 잡을 수 있습니다.

또한, 디자이너라는 직업을 야구의 타자로 비유하면 '언제나 타율 10할'을 요구받게 됩니다. 타자라면 10번 중 4번만 제대로 쳐 내면 슈퍼스타가 되지만, 디자이너는 조금만 삐끗하면 다음 일을 받지 못하게 될 수도 있죠. 이제 감으로 배색을 고르지 말고 기본을 바탕으로 알맞은 배색을 선택해 보세요. 그렇게 하지 않으면 매번 안타를 때려 내지 못하게 될 수도 있답니다.

노란색을 중심으로 여름의 이벤트 사진을 배치한 배색입니다.

연한 핑크색과 보라색으로 톤을 통일했습니다. 옷의 주황색이 포인트입니다.

검은 바탕에 밝은 청록색이 사이버 느낌을 연출합니다.

전면에 빨간색 계열의 배색으로 검은색과 강렬한 대비를 이룹니다.

노란색 바탕에 분리보색인 핑크색, 보라색을 넣어 강한 인상을 줍니다.

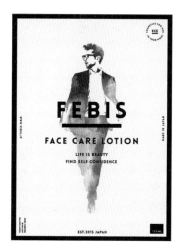

전체를 무채색으로 통일함으로써 고급스러운 분위기를 자아냅니다.

색에 대한 인상은 사람에 따라 각기 다르다

색상, 명도, 채도

색의 3속성이란 무한한 선택지 중에서 최선의 색을 선택하기 위한 척도입니다. 색상, 명도, 채도 등의 단어가 무엇을 의미하는지 확실히 이해해 두세요.

◎ 색의 3속성

색(color)의 기초가 되는 색상, 명도, 채도 3가지 속성을 간단히 설명하면 다음과 같습니다 01.

● 색상

색상(hue)이란 빨간색, 노란색, 초록색, 파란색, 보라색처럼 색의 차이를 말합니다. 색상은 각각 독립된 것이 아니라 서로가 이어져 있으며, 이를 색의 고리로 그릴 수 있습니다. 이것을 색상환이라고 합니다.

● 명도

명도(brightness)란 색의 밝은 정도를 말합니다. 명도가 높아지면 흰색에 가까워지며, 명도가 낮아지면 검은색에 가까워집니다.

● 채도

채도(saturation)란 색의 선명한 정도를 말합니다. 채도가 낮아지면 탁한 색이 되며, 높아지면 맑은 색이 됩니다.

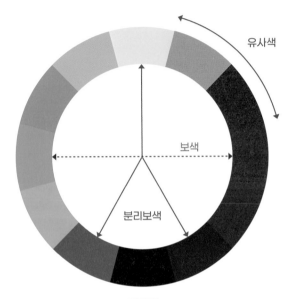

색상환
color circle

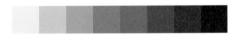

명도
brightness

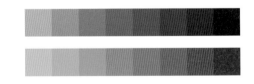

채도
saturation

01 색의 3속성인 색상, 명도, 채도를 나타낸 그림입니다. 색상환에서 각 색의 위치에 따라 유사색, 보색, 분리보색과 같은 관계가 나타납니다.

◐ 유사색, 보색, 분리보색

이어서 색의 유사색, 보색, 분리보색을 간단히 설명합니다 02.

● 유사색

유사색(analogous colors)이란 색상환에서 서로 인접한 색을 말합니다. 유사색을 사용하면 정돈감이 있고 조화로운 배색이 됩니다.

● 보색

보색(complementary colors)이란 색상환의 반대쪽에 있는 색의 조합을 말합니다. 이 2가지를 조합하면 강한 인상을 주는 배색이 됩니다. 책에 따라서는 보색을 '반대색'이라고 부르기도 합니다.

● 분리보색

분리보색(split complementary colors)이란 보색 색상의 양옆에 있는 두 색입니다. 보색보다 조화로운 배색이 됩니다.

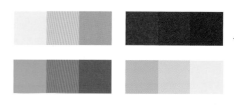

유사색
analogous colors

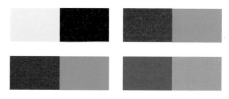

보색
complementary color

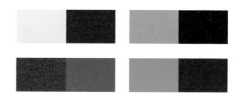

분리보색
split complementary colors

02 유사색, 보색, 분리보색을 나타낸 그림입니다.

◐ 색의 공통 척도

색의 3속성과 유사색, 보색, 분리보색을 머릿속에 넣어두면 배색을 정할 때 디자이너 동료나 클라이언트와의 공통 척도로 삼을 수 있습니다. 예를 들어 클라이언트로부터 '사과 같은 빨간색으로 해 주세요'라는 지시가 왔다고 칩시다. 하지만 색의 감각은 사람에 따라 다양하므로, 각자가 생각하는 '사과 같은 빨간색'은 서로 같지 않습니다. 디자이너는 발주자가 생각하는 사과의 빨간색이 도대체 어떤 색인지 생각해야 합니다. 이때 디자이너와 클라이언트 모두 색의 3속성의 개념을 알고 있다면, 이것이 공통의 척도가 되어 서로 생각하는 빨간색을 일치시킬 수 있겠죠 03. 공통의 척도를 가진 팀은 색에 대한 서로 다른 생각을 조정하기 쉬우며, 서로의 인상을 맞춰 가는 시간을 절약할 수 있습니다.

03 디자이너는 '색상을 조금 더 노란색에 가깝게 할까요?', '보다 명도를 밝게 해 볼까요?', '채도를 높여서 선명하게 할까요?'라는 식의 질문을 하고, 클라이언트가 원하는 사과의 빨간색이 어떤 색인지를 이끌어내야 합니다.

무채색은 만능이지만 마구잡이로 사용하지 말 것!

유채색과 무채색

무채색을 자유자재로 구사할 수 있으면 유채색을 보다 눈에 띄게 만들 수 있습니다. 여기에서는 스타일리시한 이미지를 만들고 싶을 때 빼놓을 수 없는 무채색을 중심으로 유채색과 대비하여 설명합니다.

◗ 유채색과 무채색

색을 크게 나누면 유채색과 무채색으로 나눌 수 있습니다. 유채색이란 빨간색, 파란색, 노란색처럼 색상에 색감이 있는 색이며, 무채색이란 흰색, 검은색, 회색처럼 색감이 없는 색입니다. 앞서 나온 색의 3속성으로 설명한다면 무채색은 색상과 채도가 없고 명도만 있는 색이지요 01.

무채색은 색감이 없기에 어떤 색과도 잘 어울리는 장점이 있습니다. 그래서 문자나 배경 등 광범위한 부분에서 무채색이 많이 사용되며, 디자인 구성에서 매우 중요한 색입니다. 또한 무채색을 효과적으로 사용하면 유채색을 눈에 띄게 만들 수도 있습니다.

따라서 디자이너는 자기도 모르게 무채색으로 가득한 디자인을 만들기 쉽습니다. 분명 무채색은 불필요한 색을 덜어낸 본질적인 디자인으로 보일 수 있지만, 보는 이에게 정보를 전하는 측면에서는 유채색보다 뒤떨어집니다. 그렇기에 무채색으로만 채우는 것이 아니라, 제대로 유채색과 조화하는 방법 또한 고려해야 합니다 02.

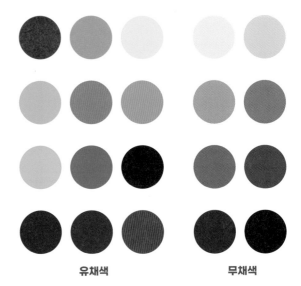

유채색　　　　　　**무채색**

01 유채색은 색상환을 보면 알 수 있듯 많은 색상이 있습니다. 그에 비해 무채색은 명도의 증감밖에 없습니다.

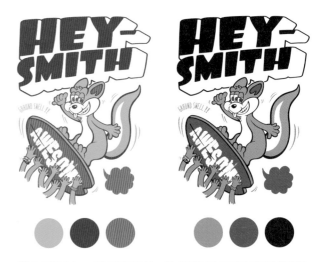

02 유채색 일러스트와 무채색 일러스트의 대비입니다. 타이틀, 캐릭터 색상 등 유채색 쪽이 많은 정보가 들어 있다는 점을 알 수 있습니다.

◆ 무채색의 특기 분야

무채색은 전체적으로 고급스럽고 어른스러우며 차분한 인상을 부여한다는 특징이 있습니다. 그런 인상을 주려고 한다면 매우 효과적이지만, 반대로 활발하고 활동적인 인상에는 어울리지 않습니다. 무채색이 만능이기 때문에 빠지기 쉬운 함정이므로, 디자이너라면 주의하세요.

무채색이 부여하는 이미지는 '고급스러움', '차분함', '딱딱함', '조용함', '차가움', '무음' 등이 있습니다. 미술관

과 같은 곳에는 제격이기에 미술관 인테리어의 배색은 무채색 톤으로 통일되어 있습니다. 한편 백화점, 행사 장소 등에서는 유채색을 다수 사용합니다. 가령 백화점이나 행사 장소에서 흑백이나 회색으로 배색한다면, 고객은 어쩐지 답답하고 자극이 부족하다고 느낄 것입니다.

즉, 사람은 자신이 본 색의 인상에 따라 기분도 달라지는 법입니다. 디자이너는 유채색과 무채색을 제대로 이해한 후에 이를 구별해 사용하는 힘을 길러야 합니다 03.

유채색

무채색

03 같은 사진이라도 유채색과 무채색이 주는 인상이 다릅니다. 유채색에서는 여성의 피부에 매력이 넘쳐납니다. 무채색으로 바꾸면 정보가 줄어들지만, 독특한 품격과 고요함을 표현할 수 있습니다. 최종적으로 어떤 인상을 주고 싶은지에 따라 색을 선택하세요.

톤이란 비슷한 수치를 지닌 색상별로 묶은 그룹

색감을 결정하는 톤

톤이란 명도와 채도가 비슷한 색을 모은 그룹을 말합니다. 톤을 이해하면 정돈된 디자인을 만들 수 있을 뿐 아니라, 디자인 지식이 없는 관계자와도 능숙하게 의사소통할 수 있습니다.

▶ 톤

톤(tone)은 디자인의 다양한 장면에 사용되므로, 이 단어를 들어보지 못한 사람은 없겠죠. 하지만 대략적인 의미는 알더라도 실제로 의미를 말해보라고 하면 여러분은 설명할 수 있나요?

톤이란 색의 계통을 말합니다. 요컨대 명도와 채도를 조합하여 가까운 색상별로 그룹화한 것입니다. 그렇게 비슷한 인상을 주는 그룹으로 모은 색들이 같은 톤이라는 말이 됩니다 01.

주의해야 할 점은 같은 톤이라고 해도 부여하는 인상은 하나가 아니라는 점입니다. '풋풋한' 밝음도 있는가 하면 '부드러운' 밝음도 있습니다. 반대로 '어른스러운' 어두움과 '고급스러운' 어두움도 있습니다. 디자인이 확실히 제 역할을 다하게 만들려면 목적에 맞는 톤을 알맞게 골라서 제대로 사용해야 합니다.

오른쪽 페이지의 그림은 PCCS※의 톤 맵을 참고로 톤의 개념도를 제작한 것입니다 02.

※PCCS: 일본색채연구소가 개발한 컬러 시스템. 명도와 채도를 융합한 톤의 개념을 도입했다.

01 배색의 톤을 맞춤으로써 다양한 배색이 들어 있음에도 통일된 느낌이 나도록 만든 디자인입니다. 일러스트와도 어울려서 부드럽고 부드러운 인상을 줍니다. 이 사례는 다음 페이지의 그림 02 톤 맵 개념도의 '소프트 톤'을 사용했습니다.

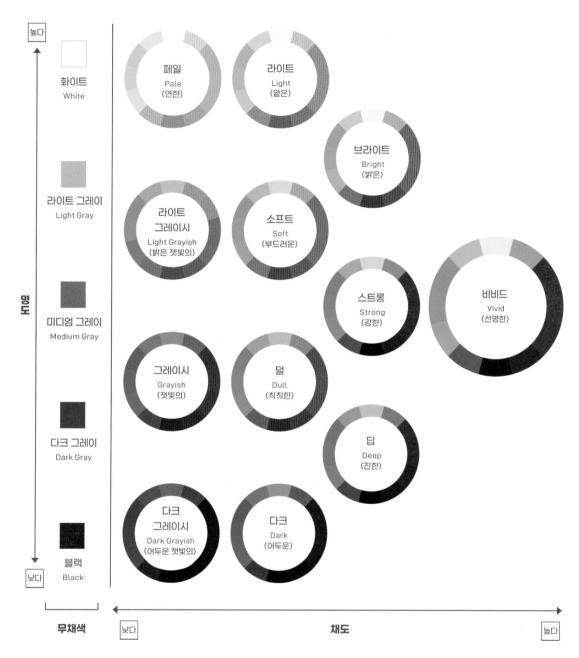

02 톤은 명도와 채도를 미리 조합한 개념이므로, 나머지는 색상만을 생각하면 색을 정할 수 있습니다. 클라이언트와 색상을 가늠하는 공통의 척도로 쓰기에도 매우 편리합니다.

유채색이라고 반드시 눈에 띄는 것은 아니다
색으로 차이를 둔다

디자인에서 색은 특정한 의미를 띱니다. 빨간색은 강조, 녹색은 친환경, 피란색은 상쾌함처럼 말이죠. 그렇다고 전부 강조하려고 빨간색을 잔뜩 사용하면 안 됩니다. 색의 차이를 확실하게 의식하고 배색하세요.

⊙ 유채색만 가득하면 아무것도 눈에 띄지 않는다

다른 부분보다 눈에 띄게 강조하고 싶을 때 배색은 무척이나 중요한 역할을 합니다. 기본적으로는 무채색보다 유채색 쪽이 훨씬 눈에 잘 들어옵니다.

실제로 일을 하다 보면 클라이언트에게서 "여기도 눈에 띄게 하고 싶어요! 이곳도요!"라며 너무 많은 곳을 강조해 달라고 주문받기도 합니다. 해 달라는 대로 들어주다 보면 지면이 유채색으로 가득 차 버리는 일도 많습니다. 이렇게 되면 아무것도 눈에 띄지 않게 되어 버리죠 01.

그런 사태가 벌어지지 않도록 전체적인 균형을 보며 배색해야 합니다. 그리고 클라이언트에게 우선순위에 따라 강조할 필요가 있음을 이해시키는 것이 중요합니다.

01 판면에 유채색만 잔뜩 담아서 결국 아무것도 눈에 띄지 않게 되어 버렸습니다.

⊙ 눈에 띄는 색이란?

눈에 띄는 색은 일반적으로는 채도가 높은 난색 계열입니다. 빨간색, 주황색, 노란색 등입니다 02. 경고를 나타내는 간판 등에서 자주 볼 수 있는 색이죠? 다만 이들 색도 배경색에 따라 눈에 띄지 않을 수도 있으므로, 일괄적으로 눈에 띄는 색이라고 단언할 수는 없습니다.

예를 들어 검은색 배경의 노란색은 눈에 잘 띄지만, 흰색 배경의 노란색은 눈에 띄지 않습니다. 흰색에 묻혀서 노란색이 거의 보이지 않거든요 03. 눈에 띄는 배색에는 명도의 차이가 크게 관여한다는 점을 알아야 합니다.

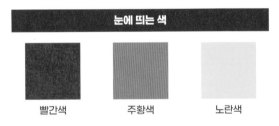

눈에 띄는 색

빨간색　　　　주황색　　　　노란색

02 빨간색, 주황색, 노란색 등의 난색 계열은 일반적으로 눈에 띄는 색으로 인식됩니다.

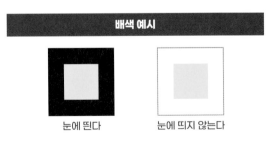

배색 예시

눈에 띈다　　　　눈에 띄지 않는다

03 검은색 바탕의 노란색은 눈에 띄지만, 흰색 바탕의 노란색은 눈에 띄지 않습니다. 배색에 따라 눈에 띄는 정도가 달라지는 점을 알 수 있습니다.

한편 흰색과 검은색은 명도의 차이가 가장 크므로 시인성이 높지만, 배색만을 놓고 말하자면 반드시 그렇지도 않습니다. 흰색과 검은색은 너무 무난한 조합이기에 강조 역할을 하지 못합니다. 흰색과 검은색만으로 디자인하려면 밑줄을 긋거나 문자를 크게 키우는 등 추가적인 가공이 필요합니다.

정리하면 눈에 띄는 색이란 고채도 유채색, 명도의 차이가 큰 배색이라고 할 수 있습니다. 디자이너는 지면의 균형과 색이 지닌 성질을 이해한 상태에서 색을 조합해야 합니다.

헐레이션(halation)이란 채도가 높은 색끼리 조합했을 때 나타나는 현상입니다. 형형색색으로 꾸민 지면을 보다 보면 눈이 시큰거리고 아플 때가 있죠. 그것이야말로 헐레이션입니다. 헐레이션을 일으키지 않으려면 채도가 높은 색을 붙여서 사용하지 않아야 합니다. 그럼에도 반드시 채도가 높은 색을 같이 사용하려면, 흰색 테두리를 넣는 등의 방법으로 분리(separation)해서 보기 편하게 만드는 것이 효과적입니다.

하지만 저는 의도적으로 헐레이션을 사용하여 반대로 눈에 띄게 만들 때도 있습니다. 개인적으로 '하면 안 되는 느낌'을 좋아하기도 하고, 무엇보다 눈이 시큰거릴 정도로 눈에 띈다니 재미있는 현상이라고 생각하거든요. 다만 일반적인 디자인에서는 절대 하면 안 되니까, 만약 헐레이션을 활용할 때는 각오가 필요합니다!

색에는 각각 다른 의미와 특수한 효과가 있다
특별한 인상을 만드는 배색 방법

색에 따라 지면의 인상은 크게 달라집니다. 여기에서는 색이 지닌 의미나 특수한 효과에 관해 설명합니다. 이것만 기억해 두어도 디자인의 정밀도를 크게 높일 수 있으므로 꼭 머릿속에 넣어 두세요.

◐ 색의 이미지를 활용한다

각각의 색에는 이미지(인상)가 있습니다. 단색으로 사용할 때는 그 색이 지닌 이미지를 디자인에 부여할 수 있습니다. 배색의 경우에는 색을 사용하는 방법에 따라 그 색의 이미지가 강해지거나 명확해지기도 합니다.

예를 들어 오른쪽 그림의 핑크색은 단색으로 사용하면 여성, 상냥함, 귀여움, 로맨틱, 봄 같은 다양한 이미지가 연상됩니다. 여기에 갈색, 노란색, 연한 파란색, 황록색 등 여러 색을 조합한 경우, 핑크색을 단독으로 사용했을 때보다 특정한 이미지(예를 들어 '봄' 등)를 명확하게 보여줄 수 있습니다 01.

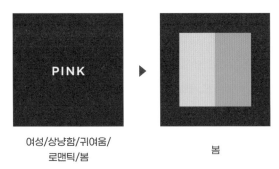

여성/상냥함/귀여움/
로맨틱/봄

봄

01 핑크색 하나만 있으면 '여성/로맨틱' 등 여러 이미지를 나타내므로 표현하고자 하는 바가 모호해질 수 있습니다. 여기에 노란색과 황록색을 추가하면 '봄의 이미지'가 명확하게 전달됩니다.

RED

뜨거움/강함/위험/
화려/정열적/화염/
태양/피/에너지

ORANGE

따뜻함/친근함/
즐거움/저렴함/저속/
과일/비타민

YELLOW

명랑/희망/따뜻함/
행복/유치/어린이/
소란스러움

GREEN

자연/편안함/치유/
상쾌함/미숙/숲/식물

BLUE

차가움/냉정/고독/
조용함/지적/진지/
하늘/바다

PURPLE

고귀/신비로움/
여성적/요염/질병/
불길/화려/악마

BROWN

안정/견실/중후/
대지/전통/클래식/
보수적

WHITE

순수/신성/청결/
순진무구/밝음/긴장/
평화/백의/신부

GRAY

애매/차분함/시크/
음기/우울/
아스팔트/빌딩

BLACK

강함/공포/고독/
고급스러움/어둠/쿨/
밤/죽음

◐ 인상을 만들기 위한 다양한 배색의 기초 지식

· 연상

사람은 색을 보면 다양한 이미지를 연상합니다. 이때 연상되는 이미지는 대개 눈으로 본 색과 관련된 것입니다. 빨간색이라면 '사과', '태양'처럼 구체적인 사물은 물론 '주인공', '정열', '자극', '활동적' 등 추상적인 이미지도 연상됩니다02.

· 난색, 한색, 중성색

빨간색, 주황색, 노란색 등 따뜻해 보이는 색이 난색, 파란색, 하늘색 등 시원함과 추위가 느껴지는 색이 한색입니다. 또한 어느 쪽에도 속하지 않는 황록색, 녹색, 보라색, 무채색 등을 중성색이라고 합니다03.

· 진출색과 후퇴색

같은 면적이더라도 색이 다르면 가까워 보이기도 하고 멀어 보이기도 합니다. 가까워 보이는 색이 진출색이며, 주로 난색 계열입니다. 멀어 보이는 색이 후퇴색이며, 주로 한색 계열입니다04.

· 팽창색과 수축색

색에 따라서 커 보이거나 작아 보이기도 합니다. 난색이나 명도가 높은 색(가장 팽창되는 색은 흰색)이 팽창색입니다. 한색이나 명도가 낮은 색(가장 수축되는 색은 검은색)이 수축색입니다05.

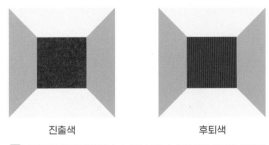

진출색　　　　　후퇴색

04 진출색인 왼쪽 빨간색이 가까워 보이며, 후퇴색인 오른쪽 파란색이 멀어 보입니다. 이 구조를 알아 두면 색으로 깊이를 조절할 수 있습니다. 디자인에도 반영해 보세요.

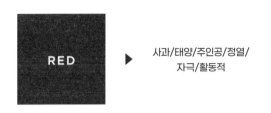

사과/태양/주인공/정열/
자극/활동적

02 색에서 이미지를 연상하여 디자인에 활용할 수 있습니다. 빨간색이라면 위와 같은 인상을 줄 수 있겠죠.

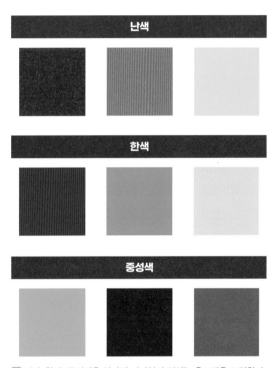

03 난색, 한색, 중성색을 안다면 디자인이 전하는 온도감을 조절할 수 있습니다.

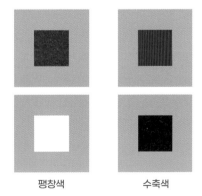

팽창색　　　　　수축색

05 왼쪽 팽창색 조합이 오른쪽 수축색보다 커 보입니다. 디자인을 크게 보이고 싶다면 팽창색을 선택하고, 긴장감이 도는 디자인을 만들고 싶다면 수축색을 선택하면 좋습니다.

색의 출발선 CMYK와 RGB

CMYK와 RGB

드디어 디자인 업계 용어처럼 보이는 단어가 나왔습니다. 색의 지정 방법인 CMYK와 RGB 및 색이 만들어지는 과정에 관한 이야기입니다.

○ 색은 어떻게 보이는 걸까

색은 빛이 없으면 존재하지 않습니다. 사람은 빛의 자극에 따라 색을 인식하기 때문입니다 **01**. 포스터나 팸플릿 등 인쇄물은 빛을 받아 반사한 빛에 의해 색을 나타냅니다. 그 반사광 중에서도 가장 기본적인 3색을 **색의 3원색**이라고 하며, 인쇄에서는 보통 CMYK로 이루어집니다.

한편, 웹이나 텔레비전에서 사용되는 디스플레이 등 그것 자체가 빛의 색을 발하는 매체의 디자인에는 다른 색 공간이 사용됩니다. 빛은 투명한 것처럼 보이지만 실은 무수히 많은 색으로 구성되어 있습니다. 무수히 많은 색 중에서 가장 기본적인 3색을 **빛의 3원색**이라고 하며 보통 RGB로 나타냅니다. CMYK와 RGB는 디자이너가 색을 지정할 때 반드시 사용하는 색의 표현 방식이자, 필수적인 기초 지식이므로 확실히 이해하고 넘어가야 합니다.

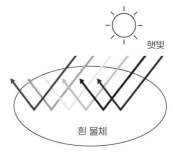

햇빛

흰 물체

모든 것을 반사해서 하얗게 보인다

햇빛

빨간 물체

빨간색만을 반사해서 빨갛게 보인다

01 색이 보이는 구조입니다. 빛이 물체에 반사하여 반사된 색이 눈에 도달하여 색을 느끼게 됩니다.

○ CMYK

CMYK는 C: 시안(Cyan), M: 마젠타(Magenta), Y: 노랑(Yellow)의 색의 3원색과 거기에 K: 먹(Key Plate)을 더한 색상 모드를 말합니다 **02**. 흔히 말하는 컬러 인쇄(4도 인쇄)에서는 CMYK 잉크를 섞어서 개별 색상을 만들어냅니다. CMYK 잉크는 섞으면 섞을수록 색이 어두워지며, 색이 검은색에 가까워집니다.

이쯤 되면 'K가 있으니 4원색이 아닌가요?'라는 의문이 들겠죠? 실제로는 색의 3원색을 섞더라도 완벽한 검은색이 나오지 않기에 별도로 K(먹)라는 검은색을 추가한 것입니다.

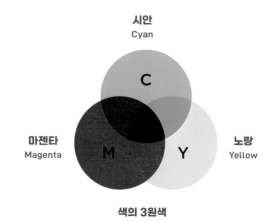

시안
Cyan

C

마젠타
Magenta

M Y

노랑
Yellow

색의 3원색

02 CMYK의 색상 혼합을 나타낸 그림입니다. C, M, Y가 섞인 중심 부분이 가장 어둡다는 사실을 알 수 있습니다.

◐ RGB

RGB는 R: 빨강(Red), G: 초록(Green), B: 파랑(Blue)의 빛의 3원색을 말합니다 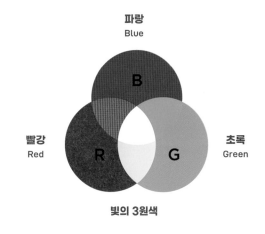. 잉크가 아닌 빛으로 표현되는 디스플레이 매체에서는 RGB 3색을 조합해서 색을 표현합니다. CMYK와는 반대로 RGB는 색을 섞으면 섞을수록 색이 밝아지며 흰색에 가까워집니다.

실제 작업에서는 CMYK가 RGB에 비해 재현할 수 있는 색의 영역이 좁다는 점에 유의해야 합니다. 그래서 RGB로 만든 데이터를 CMYK 방식으로 인쇄하면 색이 칙칙해질 때가 있습니다. 색을 재현하는 영역의 폭이 다르기에, RGB로는 낼 수 있지만 CMYK로는 낼 수 없는 색이 있기 때문입니다.

03 RGB의 색상 혼합을 나타낸 그림입니다. R, G, B가 섞인 중심 부분이 가장 밝다는 사실을 알 수 있습니다.

Design Note │ 팽창색, 수축색의 차이를 알면 일상에도 도움이 된다

바둑에서 흰 돌과 검은 돌 바둑알의 크기가 서로 다르다는 사실을 알고 있나요? 그냥 보기에는 크기가 같아 보이지만, 흰 돌이 검은 돌보다 미세하게 약간 작습니다. 정확히 말하자면, 흰 돌이 지름 21.9mm이고 검은 돌이 지름 22.2mm이지요. 흰색은 팽창색이고 검은색은 수축색이므로 두 색이 같은 크기로 보이도록 크기를 조정한 것입니다. 이렇게 하면 감각적으로 흰 돌과 검은 돌이 같은 크기로 보이게 됩니다.

또한 팽창색과 수축색을 이해하면 옷을 고를 때도 도움이 됩니다. 다리가 가늘어 보이고 싶다면 검은색 바지가 좋습니다. 흰색 바지라면 다리가 굵어 보이니까, 몸매가 신경 쓰인다면 검은색 바지를 입어 보세요!

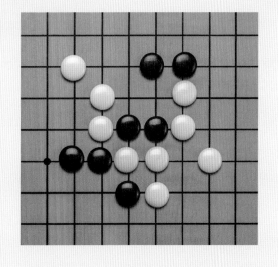

"생각했던 색과 완전히 달라요!"라는 말을 듣지 않으려면

같은 색감을 공유하는 컬러 매니지먼트

모니터로 보는 색과 인쇄된 색은 약간 다릅니다. 또한 모니터로 보이는 색도 제조사나 모델별로 다르므로, 확실히 완성된 색을 팀에서 공유해 두세요. 그것도 디자이너의 역할 중 하나입니다.

◉ 컬러 매니지먼트

디자이너로 일하다 보면 클라이언트로부터 "납품받은 인쇄물과 모니터로 표시되는 색이 완전히 다른데요…"라는 말을 듣게 될지도 모릅니다. 아니, 분명 100% 듣게 될 겁니다 01.

컬러 매니지먼트(color management)란 인쇄물과 모니터 등 서로 다른 기기에서 같은 색을 취급하기 위해 색의 환경을 정비하는 작업입니다.

앞에서 CMYK와 RGB의 색 재현성에 차이가 있다는 얘기를 했는데요. 인쇄물과 모니터에서 색이 완전히 같을 수는 없고 모니터마다 보이는 색도 다릅니다.

디자이너와 클라이언트가 디자인 시안을 주고받을 때 색을 다르게 인식하지 않게 하려면, 실제로 인쇄한 출력물을 보여 주고 완성 상태의 색감을 공유하는 절차가 매우 중요합니다. 이처럼 색감을 확인하기 위해 시험 인쇄를 하는 작업을 **색 교정**이라고 합니다 02.

다만 최근에는 이메일로 데이터를 확인하는 경우가 늘었고, 최종 단계까지 시안을 실제로 출력해 보지 않을 때도 많습니다. 업무에 따라서는 색 교정조차 하지 않을 때도 있습니다. 그래서 클라이언트에게서 "생각했던 색과 달라요!"라는 말이 나오는 문제도 늘어났습니다.

01 모니터의 색 조정, 인쇄 출력, 클라이언트와 색을 공유하는 일은 디자이너의 영원한 숙제입니다.

02 색 교정을 거쳐 클라이언트와 완성된 이미지를 공유하는 것이 가장 확실한 방법입니다. 또한 더 세세하게 색을 조정하려면 인쇄소에 문의하는 것도 좋습니다.

컬러 프로파일

같은 디자인을 다른 색으로 오해하는 문제를 피하려면 각 모니터에 표시되는 색이나 실제로 인쇄되는 색을 같은 색감으로 만들어야 합니다. 이때 어떤 모니터로 표시하거나 인쇄하더라도 같은 식으로 보이도록 설정하는 컬러 프로파일(color profile)이 필요합니다 03.

캘리브레이션

프로 디자이너라면 대개 색을 조정하는 측색기(캘리브레이터)를 통해 신뢰성이 높은 프로파일을 작성해 둡니다 04. 이 조정 작업을 '캘리브레이션(calibration)'이라고 합니다. 만약 그것을 할 수 없는 경우에는 OS(운영 체제)나 모니터에 갖춰진 것을 사용해도 좋습니다.

그것도 불가능한 경우에는 실제로 눈으로 보며 모니터의 색을 조정해 보세요. 프린터도 기종에 따라 표준 장착된 캘리브레이터가 있는 경우가 있으니 그것으로 조정하거나 직접 눈으로 보면서 조정합니다.

디자이너는 어떻게 해야 할까

우선 자신의 모니터가 올바른 색으로 표시되지 않는다면 배색은 시작할 수 없습니다. 컬러 프로파일은 무엇인가? 이용하는 소프트웨어는 무엇인가? 자신이 사용하는 모니터가 올바른 색을 표시하고 있는가? 등을 사전에 확실히 파악하고, 가능한 범위에서 하나하나 관계자들과 공유해 두는 것이 중요합니다.

클라이언트까지 동일한 색상 환경으로 만들기는 어렵더라도, 왜 색이 다르게 보이는지 어떤 식으로 해결할 수 있는지 확실히 이해해야 합니다.

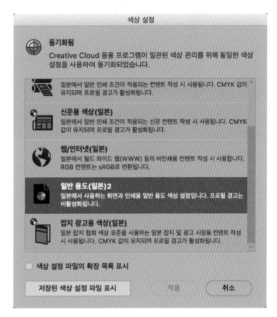

03 어도비 브리지에서 [편집] → [색상 설정]을 선택하면 나오는 대화 상자입니다. 어도비의 Creative Cloud에 있는 소프트웨어라면 일관된 컬러 매니지먼트를 설정할 수 있습니다.

04 i1 Display Pro 분광측정기입니다. 모니터에 마우스 크기의 측색기를 얹고, 정확한 색감을 측정합니다(그림 출처: x-rite).

고급스러움을 연출하는 리치 블랙. 다만 색을 너무 더하면 큰 사고를 부른다

먹보다 더 검은 색을 만드는 리치 블랙

리치 블랙이란 검은색보다도 더 깊이가 있는 검은색을 말합니다. 모니터상으로는 평범한 검은색과 다르지 않아 보이지만, 인쇄했을 때의 분위기가 다릅니다. 리치 블랙을 제대로 활용하여 디자인에 깊이를 담아 보세요.

▶ K 100%보다 진한 검은색

리치 블랙(Rich Black)이라니 좀 젠체하는 표현이지만, 인쇄에서 검은색의 일종입니다. 국내에서는 '슈퍼 먹'이라고 부르기도 합니다. 앞서 92쪽에서 CMYK에 관해 이야기했죠. 인쇄에서 색은 시안, 마젠타, 노랑, 먹 4색으로 만들어 내며, 보통 검은색은 K(먹 잉크) 100%만 써서 나타냅니다(C: 0%, M: 0%, Y: 0%, K: 100%). 리치 블랙은 K 100%에 C, M, Y 3색을 더해서 만드는 검은색입니다 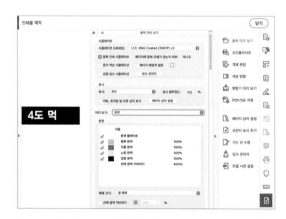01.

리치 블랙의 일반적인 설정 수치는 'C: 40%, M: 40%, Y: 40%, K: 100%'입니다. 모니터상에서는 K 100%일 때와 거의 구별이 되지 않지만, 인쇄하면 K 100%보다 진한 검은색이 완성됩니다.

고급스러움이나 중후한 느낌을 보다 강하게 드러내고 싶을 때 매우 효과적인 색이므로 제대로 활용하면 디자인의 폭이 넓어집니다. 인쇄 매체를 디자인하는 그래픽 디자이너라면 알아 둬서 손해 보지 않는 기법입니다.

▶ 리치 블랙의 주의점

진하다고 그저 좋기만 한 것도 아니므로 주의가 필요합니다. 세밀한 문자나 그림에 리치 블랙을 적용하면 인쇄할 때 CMYK의 각 색이 어긋나서 인쇄되어 버렸을 때 마치 문자가 어긋난 것처럼 인쇄될 가능성이 있습니다. 이런 인쇄 오류를 실무에서는 보통 '핀이 나갔다'라고 표현합니다.

나아가 종이에 더 많은 잉크를 사용하므로 인쇄된 종이를 건조할 때 시간이 더 걸리는 데다, 제대로 마르지 않은 상태에서 다른 종이와 겹치면 잉크가 뒤에 묻는(뒷묻음) 사고가 생기기도 합니다.

그래서 리치 블랙을 사용할 때는 CMYK의 수치를 더한 총량(잉크 농도)이 250%가 넘지 않도록 하는 것이 무난합니다.

	1도 먹		리치 블랙		4도 먹
C	0%	C	40%	C	100%
M	0%	M	40%	M	100%
Y	0%	Y	40%	Y	100%
K	100%	K	100%	K	100%

01 왼쪽부터 1도 먹(standard black), 리치 블랙, 4도 먹으로 인쇄한 경우입니다. 농도의 총량이 많을수록 중후한 검은색을 표현할 수 있습니다. 특히 4도 먹 중에서 CMYK 농도가 400%인 레지스트레이션 블랙(registration black)은 인쇄 사고가 날 가능성이 크므로 사용하지 않는 것이 좋습니다.

02 어도비의 PDF 프로그램인 아크로뱃 프로(Acrobat Pro)에서 [도구] → [인쇄물 제작] → [출력 미리 보기]를 이용하면, 인쇄물에 나타난 색상에 커서를 갖다 대고 해당 부분의 정확한 색상 값을 확인할 수 있습니다.

제대로 사용하면 표현의 폭도 단번에 넓어진다

별색

별색이란 CMYK 잉크만으로 표현할 수 없는 색을 나타내기 위해 별도로 조합한 잉크를 말합니다. 금색이나 은색 외에도 종이의 바탕색보다 깔끔한 흰색을 만드는 백색 잉크 등도 있습니다.

●CMYK로는 낼 수 없는 색을 가진 별색

CMYK는 RGB에 비해 재현할 수 있는 색의 영역이 좁다고 앞서 설명했습니다. 바꿔 말하면 RGB로는 표현할 수 있음에도 CMYK로는 표현할 수 없는 색이 있다는 말입니다. CMYK의 한계를 보완하기 위한 조합 잉크가 있습니다. DIC※나 PANTONE※ 등의 별색이 그에 해당합니다.

별색은 금색, 은색, 형광색 등 화려한 색도 있으므로 시선을 끌고자 할 때 무척 효과적입니다. 또한 한 가지 색으로 통일한 단색 디자인으로 인쇄할 때도 별색은 무척이나 큰 역할을 합니다. 데이터상에서는 CMYK 중 어느 하나의 판으로 만든 후, 이를 별색으로 변경해 달라고 지정하면 됩니다. 별색으로 바꾸는 것만으로도 디자인의 인상이 크게 달라집니다. 또한 별색에는 백색 잉크도 있으므로, 이미 색이 들어 있는 종이에 인쇄할 때 활용하는 방법도 있습니다. 별색은 CMYK 잉크와 비교할 때 조금 가격이 비싼 편이지만, 이렇게 멋진 잠재성을 지니고 있기에 제대로 활용한다면 표현의 폭이 크게 넓어집니다.

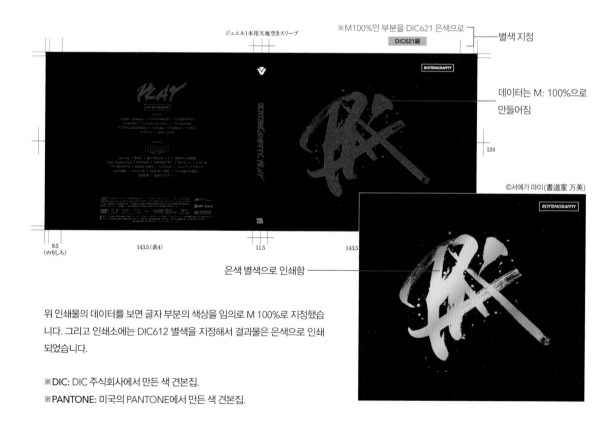

ジュエル1本用天地空きスリーブ

※M100%인 부분을 DIC621 은색으로

DIC621銀

별색 지정

ROTTENGRAFFTY

데이터는 M: 100%으로 만들어짐

124

©서예가 마미(書道家 万美)

9.5 (のりしろ) 143.5(表4) 11.5 143.5

ROTTENGRAFFTY

은색 별색으로 인쇄함

위 인쇄물의 데이터를 보면 글자 부분의 색상을 임의로 M 100%로 지정했습니다. 그리고 인쇄소에는 DIC612 별색을 지정해서 결과물은 은색으로 인쇄되었습니다.

※DIC: DIC 주식회사에서 만든 색 견본집.
※PANTONE: 미국의 PANTONE에서 만든 색 견본집.

투명을 표현하는 법

투명감이 있는 배색
디자인 사례

수면의 밝은 부분을 흰색으로 표현

● 파란색과 흰색으로 투명감을 연출한다

　파란색에는 '차가움', '조용함', '하늘', '물', '투명감' 등의 이미지 효과가 있으며, 흰색에는 '청결', '긴장', '신성', '순수' 등의 이미지 효과가 있습니다. 이런 특징을 살려서 파란색의 농담과 흰색을 조합하면 이 사례처럼 투명감을 연출할 수 있습니다. 포인트는 밝은 부분을 흰색으로 표현하는 점입니다.

'색을 사용해 투명한 느낌을 표현한다'라고 하면 얼핏 모순된 말처럼 느껴지지만, 색의 특징을 제대로 이용하면 투명감이 있는 표현을 만들 수 있습니다.

톤을 맞추고 흰색을 많이 사용

◉ 그러데이션의 새로운 사용법

투명감을 연출할 때 그러데이션(gradation)을 사용하는 것은 드문 일이지만, 같은 톤의 색으로 지면에 통일감을 낸 후에 시원한 색의 그러데이션을 사용하면 투명감을 연출할 수도 있습니다. 물이나 유리, 공기가 주는 실제 투명한 느낌과는 조금 다르지만, 아이디어에 따라서는 다양한 디자인에 응용할 수 있는 기법입니다. 디자인의 포인트는 흰색을 많이 사용하는 것입니다.

어른스러움이 느껴지는 색 사용법

고급스러운 배색 디자인 사례

단순한 글꼴의 문자

◉ 차분한 배색으로 고급스러움을 연출한다

베이지색이나 남색, 검은색 등 차분한 색을 사용하면 이 사례처럼 어른스럽고 고급스러운 이미지를 만들 수 있습니다. 단순한 글꼴의 작은 텍스트를 배치하면 한층 더 고급스러움이 강해집니다. 또한 금색이나 은색의 별색(97쪽 참조)이나 박 (200쪽 참조) 등의 특수 인쇄를 사용하면 일반적인 인쇄로는 표현할 수 없는 고급스러움을 연출할 수도 있습니다.

고급스러운 색이라고 하면 금색이나 은색을 떠올리는 사람이 많겠지만, 그것 말고도 시크한 색을 조합하거나 무채색을 사용하는 방법을 통해서도 어른스럽고 럭셔리한 분위기를 연출할 수 있습니다.

직선적인 글꼴과 짝을 짓는다

◎ 무채색으로 고급스러움을 연출한다

'고급스러움'의 대명사는 금색과 은색이지만, 전체를 무채색으로 통일하는 방법으로도 고급스러움을 연출할 수 있습니다. 색의 정보가 사라지는 만큼 단순하게 완성되므로, 고급스러움에 더하여 스타일리시하고 모던한 이미지를 연출하고 싶을 때 효과적인 기법입니다. 이 사례에서는 직선적인 로마자 산세리프 서체(고딕체)를 사용함으로써 지면 전체의 단순함을 더욱 강조하고 있습니다.

활기나 기세를 색으로 표현한다

생기 있는 배색
디자인 사례

시안, 마젠타, 노랑을 사용한다

◐ 원색을 사용하여 건강함을 연출한다

원색에는 빛의 3원색(빨강, 파랑, 초록)과 색의 3원색(시안, 마젠타, 노랑)이 있습니다. 이 사례에서는 생생한 원색을 사용함으로써 활기 차고 건강한 인상을 연출했습니다. 원색을 사용하면 눈에 확 들어오므로 강한 인상을 주는 지면을 제작할 때 효과적입니다.

활발한 분위기의 디자인을 만들고 싶을 때는 원색에 가깝고 색감이 강한 색을 사용합니다. 레이아웃이나 문자
와 조합함으로써 보다 생기 있는 디자인을 만들 수 있습니다.

분리보색인 빨간색과 파란색을 사용

○ 분리보색으로 약동감을 연출한다

어떤 방식을 써서라도 강한 인상을 남기려면 분리보색(83쪽 참조)이 효과적입니다. 배경에 타이틀이나 메인 비주얼의
분리보색을 사용하여 강한 인상을 주는 그래픽을 제작할 수 있습니다. 이 사례에서는 타이틀이나 메인 비주얼의 키 컬러
로 설정된 빨간색을 살리기 위해 빨간색의 분리보색인 파란색을 효과적으로 사용했습니다.

투명감과는 다른 인상 만들기

깨끗함이 느껴지는 배색 디자인 사례

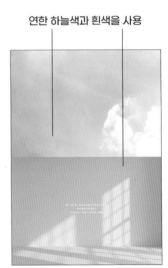

연한 하늘색과 흰색을 사용

◉ 연한 하늘색과 흰색을 조합한다

연한 하늘색과 흰색은 깨끗한 느낌이 나는 배색의 대표 조합입니다. 이 사례처럼 하늘 사진(연한 하늘색)과 흰 바탕색이 많은 사진을 조합하면 연한 하늘색이 가진 투명감 덕에 하늘의 맑은 공기와 흰 벽에 비친 햇살이 돋보입니다.

균형을 갖추기는 어렵지만, 소재를 비스듬하게 기울여 레이아웃하면 약동감이 있는 디자인을 만들 수 있습니다. 다만 너무 지나치면 디자인이 눈에 잘 들어오지 않으므로 주의가 필요합니다.

흰색 면적을 보다 넓게 사용

◐ 흰색의 청결한 느낌을 최대화한다

이 사례의 기본 콘셉트는 왼쪽 사례와 마찬가지지만, 흰색의 면적을 더욱 넓힘으로써 깔끔한 느낌을 늘렸습니다. 그래픽 안에 여성이 서 있다면 화장품 광고로 보일 것만 같네요. '순백', '결백' 같은 단어만 봐도 알 수 있듯 흰색은 청결감 연출에 가장 적합한 색 중 하나로, 오염되거나 흐리지 않은 깨끗함이 느껴집니다.

쿨하고 스타일리시한 느낌
남성을 대상으로 한 배색 디자인 사례

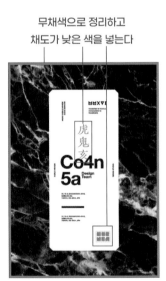

무채색으로 정리하고
채도가 낮은 색을 넣는다

◐ 무채색 및 채도가 낮은 색으로 통일한다

무채색(검은색 포함)만으로 배색을 통일하면 그것만으로도 꽤 남성적인 이미지를 연출할 수 있습니다. 하지만 무채색만 있다면 재미가 없을 수 있으니 이 사례처럼 포인트 요소로 채도가 낮은 색을 넣어 보세요. 일반적으로 채도가 낮은 색은 그다지 눈에 띄지 않지만, 주변이 무채색이므로 저채도여도 눈에 띄며 조화를 이루기 쉽다는 이점도 있습니다.

남성을 위한 디자인을 제작할 때는 각 요소에 긴장감이 도는 검은색을 사용하면 효과적입니다. 다만 검은색을 너무 많이 사용하면 예상보다 어두운 이미지가 될 수도 있으므로 주의하세요.

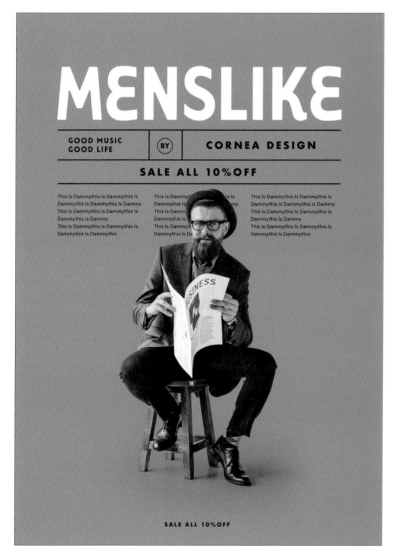

한색 계열과 검은색을 사용한다

◐ 유채색을 사용한 남성용 배색

　유채색을 사용한 배색이라도 남성적인 이미지를 연출할 수 있습니다. 기본은 이 사례처럼 한색 계열이지만, 난색 계열이나 중성색이라도 검은색을 사용함으로써 긴장감이 도는 디자인을 만들 수 있습니다. 유채색을 사용할 때는 여러 색상을 쓰지 말고 한색이라면 한색 계열, 난색이라면 난색 계열의 배색으로 통일합니다. 그렇게 하면 남성적인 이미지를 연출할 수 있습니다.

귀엽고 여성적인 느낌

여성을 대상으로 한 아름다운 배색 디자인 사례

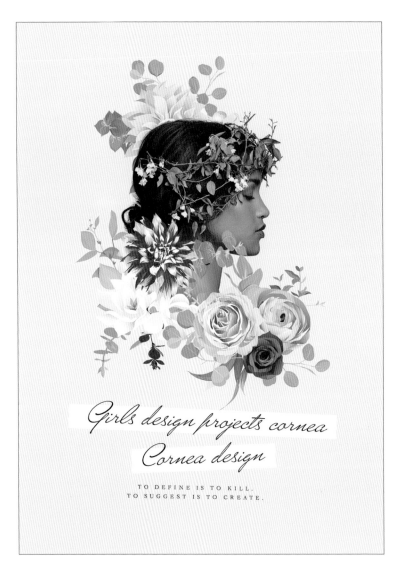

핑크색에 맞춰서 녹색 톤의 요소 배치

◉ 따뜻한 배색으로 여성스러움을 연출한다

연하고 흐린 핑크색을 사용하면 여성스럽고 부드러운 인상을 줄 수 있습니다. 이 사례의 포인트는 녹색 톤입니다. 핑크색과 다른 색을 조합할 때는 그 색의 톤에 따라 인상이 크게 달라지므로 주의하세요. 베이스 컬러로 연한 핑크색을 사용했다고 해도, 포인트를 주는 컬러로 비비드한 색을 넣는다면 여성스럽고 부드러운 인상이 약해질 수 있습니다.

여성스러운 아름다움이나 귀여움을 연출하고 싶을 때 메인이 되는 색은 역시 핑크색입니다. 다만 비비드한 색부터 연한 색까지 다양한 핑크색이 있으므로 타깃에 맞춰서 색을 구별하여 사용하는 것이 중요합니다.

그래픽 전체를 핑크색 톤으로 통일

◉ 핑크색으로 정면 승부!

이 사례에서는 그래픽 전체를 핑크색으로 통일함으로써 숨김 없이 처음부터 여성을 위한 디자인임을 표현하고 있습니다. 한편 이 사례에서 사용한 핑크색이 왼쪽 사례의 핑크색과는 다른 점에도 주목해 보세요. 어떤 사례이든 사용한 색은 핑크색이지만 서로 다른 인상이라는 것을 알 수 있겠죠.

일본 특유의 정취

일본풍의 배색 디자인 사례

화지 배경 위에 흰색과 주홍색을 조합

◗ 흰색과 주홍색으로 일본을 표현

일본의 전통색을 말할 때 많은 사람이 연상하는 색 중 하나가 주홍색입니다. 주홍색은 신사의 도리이(鳥居)나 도장의 인주, 칠기 등 일본 문화에 바탕을 둔 색으로 널리 사용되고 있습니다. 이 때문에 주홍색과 흰색을 조합함으로써 일본풍 이미지를 연출할 수 있습니다. 이 사례에서는 주홍색과 흰색을 조합하고, 나아가 배경에 화지 느낌의 텍스처를 깔았습니다.

일본의 이미지를 연출할 때는 배색뿐만 아니라 텍스처를 활용하면 일본의 정취를 만들어 낼 수 있습니다. 일본 전통 종이인 화지(和紙)나 전통 문양 등 다양한 텍스처도 꼭 한번 찾아보세요.

금색과 화지를 조합

◉ 금색 및 화지로 모던한 일본을 표현

금색도 일본의 전통색 중 하나입니다. 병풍이나 기모노 등 축하연에서 쓰는 물건에 금색이 배합된 경우도 많습니다. 금색과 화지의 텍스처를 조합해도 일본풍 이미지를 연출할 수 있습니다. 이 사례에서는 일본의 전통 공예를 떠올리게 하는 섬세한 그래픽을 금색으로 표현하고, 배경에 화지 텍스처를 깔아서 일본풍 이미지를 연출했습니다.

계절색을 효과적으로 사용한다

계절에 맞는 배색
디자인 사례

빨간색, 녹색, 금색으로 배색

◎크리스마스 컬러를 사용한다

크리스마스라고 하면 빨간색, 녹색, 금색이 떠오르지 않나요? 이 배색으로 디자인하면 어떤 그래픽이더라도 대개 크리스마스 느낌이 납니다. 반대로 말하면 빨간색, 녹색, 금색을 사용하지 않고 크리스마스를 표현하는 것은 꽤 어렵겠죠. 계절성 행사와 관련된 디자인을 제작할 때는 그 계절을 연상하게 하는 색이 없는지부터 조사해 보세요.

주황색, 보라색을 중심으로 배색

◎ 핼러윈 컬러를 사용한다

저는 핼러윈에 친숙하지 않은 세대지만, 핼러윈과 관련된 배색을 안다면 핼러윈이라는 이벤트 자체에 익숙하지 않더라도 디자인을 만들 수 있습니다. 이 사례에서는 핼러윈의 대표색인 주황색과 보라색을 중심으로 배색을 결정했습니다. 호박 머리 장식인 잭 오 랜턴(Jack-O-Lantern) 일러스트를 넣으면 보다 핼러윈 분위기가 날 것 같네요.

분위기 있는 배색
로맨틱한 배색
디자인 사례

타이틀을 진하게 강조하고
비슷한 톤으로 배색

연한 색감으로 로맨틱하게

이 사례에서는 페일 톤이나 라이트 톤 같은 연한 톤(87쪽)을 중심으로 색을 배색함으로써 로맨틱한 이미지를 연출했습니다. 포인트는 전체를 인상이 비슷한 톤으로 통일하는 것과 눈에 띄게 하고 싶은 타이틀에는 진한 색을 사용하는 것입니다. 색의 농담으로 디자인에 강약을 주는 방법을 통해 전체의 통일감을 유지한 채, 눈에 띄게 하고 싶은 요소의 존재감을 높였습니다.

로맨틱한 분위기를 연출하려면 페일 톤이나 라이트 톤 등의 연한 색조를 사용합니다. 또한 펄 계열 종이 등을 사용하면 한층 더 로맨틱한 분위기를 연출할 수 있습니다.

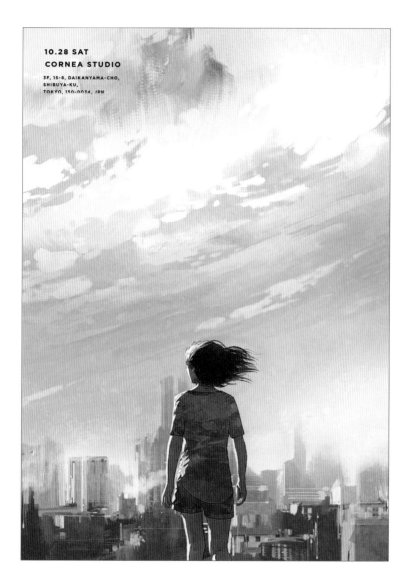

하늘의 색을 대담하게 바꾼다

◎ 하늘의 색을 바꿔서 로맨틱하게

'하늘'이라고 하면 맑은 날의 파란색이나 저녁 무렵의 주황색, 별로 가득 찬 하늘(검은색) 등을 연상하는 사람이 많을 테지만, 이 사례에서는 저녁 노을이 지는 하늘을 의도적으로 연한 핑크색으로 선택함으로써 로맨틱한 일러스트로 완성했습니다. 실제 저녁 하늘은 이런 색감과 다르지만, 일러스트의 분위기와 어울리기에 위화감이 그다지 느껴지지 않습니다.

색의 계통을 통일하는 배색

같은 계열 색을 이용한 배색 디자인 사례

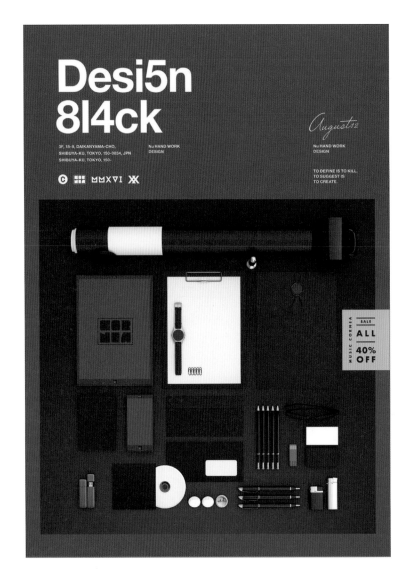

무채색으로 통일감을 낸다

◐ 무채색으로 통일감을 낸다

이 사례에서는 무채색인 검은색, 회색, 흰색을 사용해 디자인을 통일했습니다. 이 사례를 보면 알 수 있듯이 같은 계열의 색은 반드시 조화되므로, 통일감이나 정리된 느낌을 연출하고 싶을 때 효과적인 기법입니다. 다만 과하게 정돈된 느낌이 들고 재미가 없는 상황에 빠질 수도 있으므로 주의가 필요합니다. 어떤 식의 이미지 효과를 연출하고 싶은지에 따라 잘 판단해서 사용하세요.

같은 계열의 색은 반드시 서로 어울립니다. 검은색과 회색, 하늘색과 남색, 녹색과 황록색 등의 조합은 사용하기도 편하므로 적절한 사용법을 알아 두면 다양한 장면에서 도움이 됩니다.

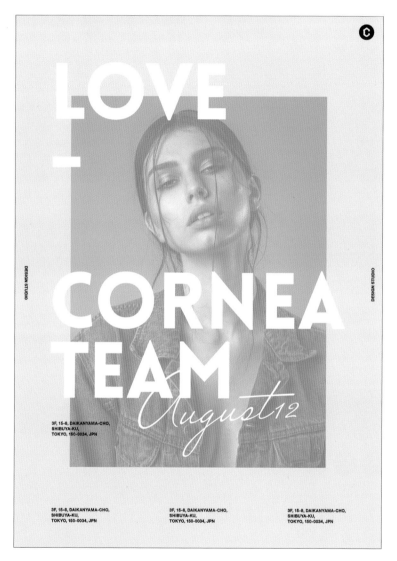

사진과 배경을 같은 계열 색으로 통일

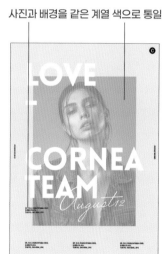

◐ 청록색으로 통일한다

이 사례에서는 전체를 청록색 계열의 색으로 통일했습니다. 포인트는 메인 비주얼 사진도 청록색 모노톤으로 변환한 점입니다. 사진이 흑백 사진(혹은 컬러 사진)이었다면 이 사례처럼 통일된 느낌이 들지 않았겠죠. 이처럼 같은 계열의 색으로 통일하면 틀림없이 깔끔하게 완성됩니다. 한편, 조금 저렴해 보이는 인상이 될 우려가 있으므로 서체나 사진 등으로 고급스러움을 보충해야 한다는 점을 잊지 마세요.

다양한 경우에 사용할 수 있는 배색 견본을 미리 만들어 두었습니다. 디자인의 전체적인 이미지는 정했지만, 어떤 색을 고르면 좋을지 고민이 될 때나 배색 아이디어가 떠오르지 않을 때는 이 배색 견본에서 원하는 느낌을 찾아 보세요.

귀여운

C 0	C 25	C 0	C 0
M 35	M 5	M 0	M 30
Y 0	Y 45	Y 65	Y 40
K 0	K 0	K 0	K 0
R 246	R 204	R 255	R 248
G 191	G 219	G 245	G 196
B 215	B 160	B 113	B 153

다정한

C 25	C 0	C 10	C 35
M 5	M 0	M 25	M 5
Y 45	Y 0	Y 0	Y 0
K 0	K 15	K 0	K 0
R 204	R 230	R 230	R 174
G 219	G 230	G 203	G 215
B 160	B 230	B 226	B 243

그리운

C 45	C 45	C 30	C 45
M 40	M 50	M 30	M 60
Y 50	Y 60	Y 40	Y 60
K 0	K 0	K 0	K 0
R 157	R 158	R 190	R 158
G 149	G 131	G 176	G 114
B 127	B 104	B 152	B 98

우아한

C 10	C 65	C 10	C 15
M 60	M 75	M 30	M 25
Y 35	Y 50	Y 30	Y 0
K 0	K 10	K 0	K 0
R 223	R 108	R 230	R 220
G 129	G 76	G 191	G 199
B 133	B 97	B 171	B 225

부드러운

C 15	C 0	C 15	C 10
M 30	M 10	M 10	M 30
Y 95	Y 90	Y 90	Y 40
K 0	K 0	K 0	K 0
R 223	R 255	R 228	R 231
G 182	G 226	G 215	G 190
B 3	B 0	B 30	B 153

온화한

C 10	C 20	C 15	C 25
M 30	M 50	M 35	M 30
Y 40	Y 65	Y 20	Y 20
K 0	K 0	K 0	K 0
R 231	R 208	R 219	R 200
G 190	G 144	G 179	G 182
B 153	B 92	B 183	B 187

따뜻한

C 20	C 0	C 15	C 30
M 80	M 65	M 50	M 100
Y 70	Y 95	Y 65	Y 85
K 0	K 0	K 0	K 0
R 203	R 238	R 217	R 184
G 82	G 120	G 147	G 27
B 69	B 12	B 92	B 48

자연스러운

C 5	C 40	C 5	C 35
M 0	M 45	M 5	M 0
Y 30	Y 70	Y 30	Y 60
K 0	K 0	K 0	K 0
R 247	R 170	R 246	R 181
G 247	G 142	G 239	G 214
B 198	B 89	B 194	B 129

전통적

C 85	C 50	C 65	C 60
M 60	M 95	M 60	M 75
Y 90	Y 85	Y 100	Y 90
K 40	K 20	K 25	K 45
R 34	R 129	R 95	R 84
G 68	G 39	G 86	G 52
B 43	B 45	B 37	B 31

단풍

C 25	C 5	C 0	C 10
M 5	M 5	M 45	M 30
Y 45	Y 30	Y 25	Y 40
K 0	K 0	K 0	K 0
R 204	R 246	R 243	R 231
G 219	G 239	G 167	G 190
B 160	B 194	B 165	B 153

레트로

C 50	C 0	C 70	C 50
M 75	M 0	M 55	M 60
Y 80	Y 0	Y 70	Y 100
K 15	K 45	K 10	K 0
R 134	R 170	R 92	R 149
G 77	G 171	G 104	G 111
B 57	B 171	B 83	B 41

깔끔한

C 75	C 0	C 45	C 10
M 50	M 0	M 10	M 5
Y 10	Y 0	Y 20	Y 0
K 0	K 10	K 0	K 20
R 72	R 239	R 150	R 202
G 116	G 239	G 197	G 207
B 174	B 239	B 203	B 215

즐거운

C 0	C 0	C 0	C 10
M 65	M 100	M 30	M 70
Y 95	Y 100	Y 90	Y 0
K 0	K 0	K 0	K 0
R 238	R 230	R 250	R 219
G 120	G 0	G 191	G 106
B 12	B 18	B 19	B 164

어스 컬러(earth color)

C 60	C 50	C 60	C 50
M 75	M 95	M 90	M 65
Y 95	Y 85	Y 85	Y 65
K 35	K 20	K 55	K 10
R 96	R 129	R 74	R 140
G 60	G 39	G 24	G 96
B 33	B 45	B 24	B 37

로맨틱

C 35	C 0	C 0	C 0
M 5	M 0	M 15	M 35
Y 15	Y 0	Y 0	Y 0
K 0	K 10	K 0	K 0
R 176	R 239	R 252	R 246
G 214	G 239	G 226	G 191
B 218	B 239	B 186	B 215

캐주얼

C 0	C 40	C 0	C 60
M 10	M 45	M 45	M 10
Y 45	Y 100	Y 85	Y 0
K 0	K 0	K 0	K 0
R 255	R 171	R 245	R 102
G 232	G 140	G 163	G 182
B 158	B 31	B 45	B 192

푸르른

C 80	C 35	C 55	C 30
M 10	M 0	M 15	M 0
Y 100	Y 60	Y 70	Y 90
K 0	K 0	K 0	K 0
R 0	R 181	R 128	R 195
G 158	G 214	G 175	G 216
B 59	B 129	B 104	B 45

차갑고 무거운

C 95	C 100	C 95	C 0
M 90	M 85	M 70	M 0
Y 50	Y 35	Y 50	Y 0
K 20	K 0	K 10	K 85
R 31	R 0	R 0	R 73
G 47	G 61	G 77	G 73
B 84	B 116	B 102	B 72

팝

C 25	C 70	C 0	C 78
M 0	M 70	M 100	M 55
Y 100	Y 0	Y 0	Y 20
K 0	K 0	K 0	K 0
R 207	R 99	R 228	R 66
G 219	G 86	G 0	G 108
B 0	B 163	B 127	B 157

프레시

C 10	C 0	C 60	C 0
M 5	M 0	M 10	M 65
Y 90	Y 0	Y 100	Y 95
K 10	K 0	K 0	K 0
R 239	R 239	R 114	R 238
G 227	G 239	G 175	G 120
B 17	B 239	B 45	B 12

우선 이 색상 견본집을 활용해 배색을 만든 후에 색을 일부 조정하면 다양한 배색 디자인을 만들 수 있습니다. 이 견본집이 업무에 도움이 되었으면 좋겠습니다.

차가운

C 80	C 95	C 0	C 80
M 35	M 75	M 0	M 40
Y 0	Y 20	Y 0	Y 30
K 0	K 0	K 45	K 0
R 0	R 2	R 170	R 38
G 134	G 74	G 171	G 127
B 201	B 138	B 171	B 157

어둡고 무거운

C 90	C 65	C 75	C 75
M 60	M 50	M 60	M 65
Y 65	Y 55	Y 65	Y 100
K 20	K 0	K 20	K 45
R 14	R 109	R 73	R 57
G 83	G 121	G 87	G 61
B 82	B 113	B 81	B 28

와일드

C 60	C 35	C 90	C 85
M 75	M 100	M 85	M 35
Y 95	Y 0	Y 85	Y 100
K 35	K 0	K 70	K 0
R 96	R 174	R 12	R 8
G 60	G 0	G 16	G 128
B 33	B 130	B 16	B 60

스포티

C 75	C 0	C 100	C 0
M 20	M 60	M 95	M 0
Y 0	Y 90	Y 30	Y 90
K 0	K 0	K 0	K 0
R 0	R 240	R 25	R 255
G 157	G 131	G 47	G 242
B 218	B 30	B 114	B 0

수려한

C 50	C 35	C 50	C 45
M 100	M 45	M 65	M 40
Y 65	Y 100	Y 100	Y 55
K 20	K 0	K 15	K 0
R 128	R 181	R 135	R 157
G 25	G 143	G 92	G 148
B 61	B 25	B 35	B 118

시원한

C 20	C 40	C 35	C 45
M 0	M 25	M 10	M 10
Y 5	Y 0	Y 0	Y 10
K 0	K 0	K 0	K 0
R 212	R 163	R 174	R 148
G 236	G 180	G 208	G 197
B 243	B 220	B 238	B 220

젊은 남성

C 75	C 20	C 0	C 45
M 25	M 0	M 25	M 10
Y 0	Y 5	Y 90	Y 20
K 0	K 0	K 0	K 0
R 26	R 212	R 252	R 150
G 150	G 236	G 200	G 197
B 213	B 243	B 14	B 203

생기 있는

C 0	C 80	C 60	C 0
M 65	M 10	M 10	M 45
Y 100	Y 45	Y 25	Y 75
K 0	K 10	K 0	K 0
R 238	R 0	R 102	R 244
G 120	G 153	G 182	G 163
B 0	B 145	B 192	B 71

댄디

C 45	C 92	C 70	C 95
M 40	M 87	M 45	M 75
Y 55	Y 88	Y 55	Y 55
K 0	K 79	K 0	K 25
R 157	R 5	R 92	R 6
G 148	G 1	G 125	G 62
B 118	B 1	B 116	B 83

다이내믹

C 30	C 100	C 85	C 0
M 100	M 85	M 35	M 65
Y 85	Y 35	Y 100	Y 100
K 0	K 0	K 0	K 0
R 184	R 0	R 8	R 238
G 27	G 61	G 128	G 120
B 48	B 116	B 60	B 0

젊은 여성

C 10	C 15	C 0	C 15
M 5	M 70	M 45	M 25
Y 90	Y 0	Y 85	Y 0
K 0	K 0	K 0	K 0
R 239	R 211	R 245	R 220
G 227	G 104	G 163	G 199
B 17	B 164	B 45	B 225

네온

C 0	C 35	C 100	C 10
M 0	M 70	M 80	M 5
Y 0	Y 0	Y 0	Y 0
K 100	K 0	K 0	K 20
R 35	R 176	R 0	R 202
G 24	G 98	G 64	G 207
B 21	B 163	B 152	B 215

섹시

C 10	C 35	C 50	C 35
M 60	M 100	M 100	M 45
Y 35	Y 75	Y 55	Y 100
K 0	K 0	K 5	K 0
R 223	R 175	R 144	R 181
G 129	G 28	G 30	G 143
B 133	B 59	B 79	B 25

사이키델릭

C 35	C 80	C 25	C 75
M 100	M 10	M 0	M 20
Y 0	Y 45	Y 100	Y 0
K 0	K 0	K 0	K 0
R 174	R 0	R 207	R 0
G 0	G 162	G 219	G 157
B 130	B 154	B 0	B 218

지적

C 95	C 0	C 75	C 50
M 75	M 0	M 50	M 65
Y 55	Y 0	Y 10	Y 100
K 15	K 25	K 0	K 10
R 10	R 211	R 72	R 140
G 68	G 211	G 116	G 96
B 90	B 212	B 174	B 37

미니멀

C 25	C 78	C 0	C 10
M 35	M 55	M 0	M 5
Y 0	Y 20	Y 0	Y 0
K 35	K 0	K 50	K 20
R 149	R 66	R 159	R 202
G 130	G 108	G 160	G 207
B 159	B 157	B 160	B 215

에스닉

C 45	C 0	C 50	C 35
M 95	M 15	M 80	M 100
Y 100	Y 90	Y 80	Y 75
K 10	K 0	K 25	K 0
R 149	R 255	R 123	R 175
G 43	G 218	G 62	G 28
B 36	B 1	B 50	B 59

소녀 감성

C 10	C 45	C 10	C 5
M 0	M 0	M 25	M 5
Y 65	Y 20	Y 0	Y 30
K 0	K 0	K 0	K 0
R 239	R 147	R 230	R 246
G 237	G 210	G 203	G 239
B 114	B 211	B 226	B 194

스타일리시

C 78	C 90	C 0	C 25
M 55	M 70	M 0	M 15
Y 20	Y 0	Y 0	Y 0
K 0	K 0	K 25	K 20
R 66	R 29	R 211	R 172
G 108	G 80	G 211	G 181
B 157	B 162	B 212	B 203

앤틱

C 45	C 30	C 35	C 45
M 60	M 10	M 45	M 40
Y 60	Y 45	Y 100	Y 55
K 0	K 0	K 0	K 0
R 158	R 192	R 181	R 157
G 114	G 208	G 143	G 148
B 98	B 157	B 25	B 118

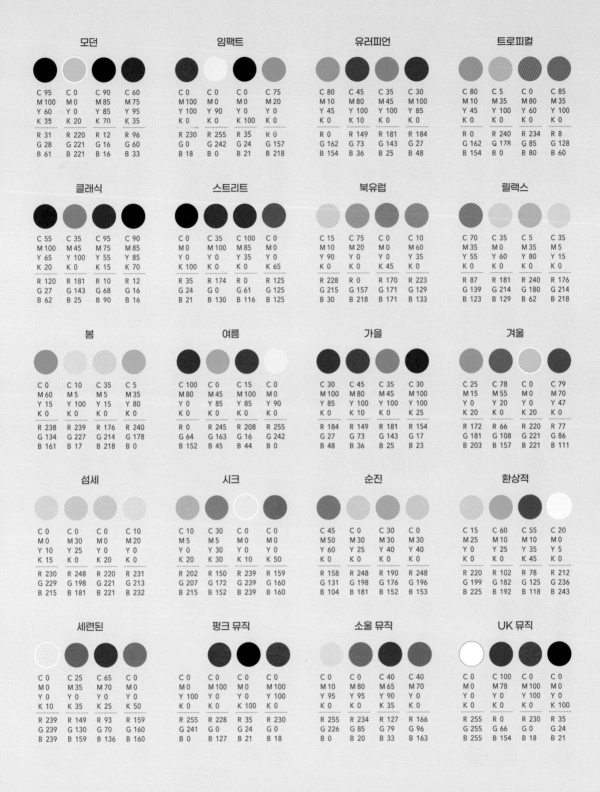

모던

C 95	C 0	C 90	C 60	
M 100	M 0	M 85	M 75	
Y 60	Y 0	Y 85	Y 95	
K 35	K 20	K 70	K 35	
R 31	R 220	R 12	R 96	
G 28	G 221	G 16	G 60	
B 61	B 221	B 16	B 33	

임팩트

C 0	C 0	C 0	C 75
M 100	M 0	M 0	M 20
Y 100	Y 90	Y 0	Y 0
K 0	K 0	K 100	K 0
R 230	R 255	R 0	R 0
G —	G 242	G 24	G 157
B 18	B 0	B 21	B 218

유러피언

C 80	C 45	C 35	C 30
M 10	M 80	M 45	M 100
Y 45	Y 100	Y 100	Y 85
K 0	K 10	K 0	K 0
R 0	R 149	R 181	R 184
G 162	G 73	G 143	G 27
B 154	B 36	B 25	B 48

트로피컬

C 80	C 5	C 0	C 85
M 10	M 35	M 80	M 35
Y 45	Y 100	Y 60	Y 100
K 0	K 0	K 0	K 0
R 0	R 240	R 234	R 8
G 162	G 178	G 85	G 128
B 154	B 0	B 80	B 60

클래식

C 55	C 35	C 95	C 90
M 100	M 45	M 85	M 85
Y 65	Y 100	Y 55	Y 85
K 20	K 0	K 15	K 70
R 120	R 181	R 10	R 12
G 27	G 143	G 68	G 16
B 62	B 25	B 90	B 16

스트리트

C 0	C 35	C 100	C 0
M 0	M 100	M 85	M 0
Y 0	Y 0	Y 35	Y 0
K 100	K 0	K 0	K 65
R 35	R 174	R 0	R 125
G 24	G 0	G 61	G 125
B 21	B 130	B 116	B 125

북유럽

C 15	C 75	C 0	C 10
M 10	M 20	M 0	M 60
Y 90	Y 0	Y 0	Y 35
K 0	K 0	K 45	K 0
R 228	R 0	R 170	R 223
G 215	G 157	G 171	G 129
B 30	B 218	B 171	B 133

릴랙스

C 70	C 35	C 5	C 35
M 35	M 0	M 5	M 5
Y 55	Y 60	Y 80	Y 15
K 0	K 0	K 0	K 0
R 87	R 181	R 240	R 176
G 139	G 214	G 180	G 214
B 123	B 129	B 62	B 218

봄

C 0	C 10	C 35	C 5
M 60	M 5	M 5	M 35
Y 15	Y 100	Y 15	Y 80
K 0	K 0	K 0	K 0
R 238	R 239	R 176	R 240
G 134	G 227	G 214	G 178
B 161	B 17	B 218	B 0

여름

C 100	C 0	C 15	C 0
M 80	M 45	M 100	M 0
Y 0	Y 85	Y 85	Y 90
K 0	K 0	K 0	K 0
R 0	R 245	R 208	R 255
G 64	G 163	G 16	G 242
B 152	B 45	B 44	B 0

가을

C 30	C 45	C 35	C 30
M 100	M 80	M 45	M 100
Y 85	Y 100	Y 100	Y 100
K 0	K 10	K 0	K 25
R 184	R 149	R 181	R 154
G 27	G 73	G 143	G 17
B 48	B 36	B 25	B 23

겨울

C 25	C 78	C 0	C 79
M 15	M 55	M 0	M 70
Y 0	Y 20	Y 20	Y 47
K 20	K 0	K 20	K 77
R 172	R 66	R 220	R 77
G 181	G 108	G 221	G 86
B 203	B 157	B 221	B 111

섬세

C 0	C 0	C 0	C 10
M 0	M 30	M 0	M 0
Y 10	Y 25	Y 0	Y 0
K 15	K 0	K 20	K 0
R 230	R 248	R 220	R 231
G 229	G 198	G 221	G 213
B 215	B 181	B 221	B 232

시크

C 10	C 30	C 0	C 0
M 5	M 5	M 0	M 0
Y 0	Y 0	Y 30	Y 0
K 20	K 30	K 10	K 50
R 202	R 150	R 239	R 159
G 207	G 172	G 239	G 160
B 215	B 152	B 239	B 160

순진

C 45	C 0	C 30	C 0
M 50	M 30	M 30	M 30
Y 60	Y 25	Y 40	Y 40
K 0	K 0	K 0	K 0
R 158	R 248	R 190	R 248
G 131	G 198	G 176	G 196
B 104	B 181	B 152	B 153

환상적

C 15	C 60	C 55	C 20
M 25	M 10	M 10	M 0
Y 0	Y 25	Y 35	Y 5
K 0	K 0	K 45	K 0
R 220	R 102	R 78	R 212
G 199	G 182	G 125	G 236
B 225	B 192	B 118	B 243

세련된

C 0	C 25	C 65	C 0
M 0	M 35	M 70	M 0
Y 0	Y 0	Y 0	Y 0
K 10	K 35	K 25	K 50
R 239	R 149	R 93	R 159
G 239	G 130	G 70	G 160
B 239	B 159	B 136	B 160

펑크 뮤직

C 0	C 0	C 0	C 0
M 0	M 100	M 0	M 100
Y 0	Y 0	Y 0	Y 100
K 0	K 0	K 100	K 0
R 255	R 228	R 35	R 230
G 241	G 0	G 24	G 0
B 0	B 127	B 21	B 18

소울 뮤직

C 0	C 0	C 40	C 40
M 10	M 80	M 65	M 70
Y 95	Y 90	Y 90	Y 0
K 0	K 0	K 35	K 0
R 255	R 234	R 127	R 166
G 226	G 85	G 79	G 96
B 0	B 20	B 33	B 163

UK 뮤직

C 0	C 100	C 0	C 0
M 0	M 78	M 100	M 0
Y 0	Y 0	Y 100	Y 0
K 0	K 0	K 0	K 100
R 255	R 0	R 230	R 35
G 255	G 66	G 0	G 24
B 255	B 154	B 18	B 21

사진과 도판

요즘 디자이너는 사진 촬영도 전문 사진가에게 전부 맡길 수 없습니다. 촬영을 의뢰하려면 꽤 큰 비용이 듭니다. 스타 디자이너라고 하더라도 클라이언트로부터 원하는 만큼 별도의 예산을 받을 수 있는 사람은 극히 일부에 불과하겠죠.

예산 사정상 사진은 외주를 주지 말고 사내에서 해결해 달라고 부탁받는 일도 적지 않습니다. 그럴 때는 본래 사진가나 전문 리터처가 할 법한 일도 디자이너가 해야 하므로, 사진을 취급하는 법도 어느 정도 익혀 두어야 합니다.

PHOTO DIRECTION

사진은 디자인의 뼈대
사진이란

'사진을 어떻게 다루는지에 따라 디자인이 정해진다'라고 말해도 과언이 아닐 만큼 사진이 디자인에서 차지하는 비중이 큽니다. 디자인에서 사진을 어떻게 생각하고 다뤄야 하는지 알아 두세요.

◉ 사진에는 이야기가 담긴다

사전에서 사진을 찾아보면 '물체의 형상을 감광막 위에 나타나도록 찍어 오랫동안 보존할 수 있게 만든 영상'이라고 풀이됩니다. 조금 어려운 이야기네요. 하지만 어렵게 생각할 필요 없습니다. 여러분이 익히 잘 아는 그 사진을 떠올리면 충분하니까요01.

디자인의 요소 중에서 사진에는 스토리성이 있습니다. 사진은 우리에게 이야기를 합니다. 그렇기에 카피라이터가 만든 캐치프레이즈가 없더라도 보는 이에게 많은 정보를 단번에 전할 수 있습니다. 극단적으로 말해 사진이 목적을 달성하기에 적합하지 않다면, 문자나 레이아웃을 아무리 잘 꾸미더라도 디자인은 전해지지 않습니다. 그런 만큼 좋든 나쁘든 사진은 디자인에 큰 영향을 끼치는 중요한 요소입니다.

01 사진은 디자인의 비주얼 면에서 매우 중요한 역할을 담당합니다. 목적에 맞는 최적의 사진을 선택하세요.

사진 한 장으로 명확하게 이미지를 전할 수 있다

무척이나 맛있는 토마토가 있다고 생각해 보세요. 달콤하고 커다랗고 먹음직스러운 토마토 말이죠. 값도 비싸지 않은데 탄력 있고 신선하다고 좋은 점을 아무리 말로 설명하더라도 토마토의 생생한 느낌을 100% 연상할 수 있는 사람은 많지 않습니다. 하지만 거기에 토마토 사진을 한 장 넣어 두면 그 토마토가 어떤 색이고 어떤 크기이며 얼마나 먹음직스러운지 쉽게 전할 수 있습니다.

즉, 보는 이의 머릿속에 명확한 토마토의 형태가 떠오른다는 말입니다. 그만큼 사진을 이용하면 문자보다 많은 정보를 단번에 전할 수 있습니다. 사람은 이미지를 구체적으로 떠올릴 수 있으면 안심하고 판단할 수 있습니다 02. 사진은 구체적으로 떠올릴 수 있게 만들며, 재빨리 정보를 전할 수 있습니다.

여러 장의 사진으로 의미를 부여할 수 있다

여러 장의 사진을 조합하고 크기, 배치 등으로 다양한 의미를 부여하는 기법을 몽타주(montage)라고 합니다. 이 말은 프랑스어로 '조합하다'라는 의미입니다.

한 장의 사진으로도 어느 정도 보는 이에게 이미지를 전할 수 있지만, 그림 03처럼 여러 장의 사진을 사용함으로써 관련성이 낮아 보이는 사진이라도 무언가 의미가 있는 것처럼 보이게 됩니다.

로케이션 연출이나 콘셉트 화면, 스토리성을 내고 싶을 때 효과적인 기법입니다. 디자인에서도 활용할 수 있다는 점을 기억해 두세요. 반대로 관련된 것처럼 보여서는 안 되는 디자인이라면 사진을 근처에 레이아웃하지 말고 떨어뜨려 배치하세요.

02 많은 말을 늘어놓기보다 사진 한 장을 배치하면 보는 이에게 더욱 쉽게 정보가 전해집니다.

03 왼쪽에는 번화가, 오른쪽에는 여성으로 아무 관계도 없는 두 사진이지만, 나란히 배치하면 마치 오른쪽의 여성이 곧 번화가로 나가 무언가 드라마를 일으킬 것 같은 느낌이 듭니다. 여러 사진을 배치하는 레이아웃을 통해 지면에 의미를 부여할 수 있습니다.

사진을 보정할 때는 조정 레이어를 사용하자

사진 보정 방법

디자이너를 꿈꾼다면 사진 보정 기술은 반드시 익혀 두어야 합니다. 쉽지 않지만 사진가 손에 맡길 수만은 없을 때가 많으니 이번 기회에 익혀 두세요.

◉ 포토샵을 이용한 사진 보정

중요한 내용이므로 몇 번이고 말하지만, 사진은 인상을 결정적으로 좌우하는 요소입니다. 따라서 사진 보정에는 제대로 시간을 들여서 사진의 퀄리티를 높여야 합니다.

촬영한 사진이 '조금 어둡네', '실제 상품 색과 다르네', '사진의 초점을 맞추고 싶다' 같은 생각이 들 때는 색이나 밝기, 선명도를 미세하게 조정해야 합니다. 이런 작업을 **사진 보정**이라고 합니다. 사진을 보정할 때는 완성된 그림을 먼저 상상하고, 그에 맞도록 조정 작업을 하는 것이 무척이나 중요합니다.

사진 보정 작업을 할 때 프로 디자이너라면 대부분 어도비 포토샵 소프트웨어를 사용합니다. 포토샵은 전 세계의 프로가 사용하는 디지털 이미지 편집 응용 프로그램입니다. 최근에는 저렴한 단일 플랜으로도 사용할 수 있으므로 앞으로 디자이너가 되고 싶다면 꼭 한번 사용해 보세요. 그럼 초보자도 쉽게 따라 할 수 있도록 단계적으로 포토샵을 통한 보정 방법을 살펴보겠습니다.

◉ 사진 보정에는 조정 레이어를 사용한다

사진 보정은 [이미지] → [조정]으로 작업할 수도 있지만, 이 방식을 따르면 원본 그 자체를 보정하게 되므로, 그 후에 재수정하기 어렵습니다. 따라서 **조정 레이어**(Adjustment Layer) 기능을 사용하면 편리합니다 01. 그렇게 하면 나중에도 변경할 수 있고, 전부 되돌리려면 그냥 레이어를 지우면 됩니다. 레이어를 끄는 방식으로 예전 화면과도 간단히 비교할 수 있어 무척이나 편리합니다. 대표적인 조정 레이어 보정 방법으로 ① **명도/대비**, ② **곡선**, ③ **레벨**, ④ **색조/채도**, ⑤ **선택 색상**을 들 수 있습니다.

칠 레이어 혹은 조정 레이어 신규 작성 버튼

01 레이어 패널 하단에 조정 레이어를 추가하는 버튼이 있습니다.

① **명도/대비**: [명도/대비]에서 명도(밝기)와 대비(콘트라스트)를 높였습니다. 토마토가 밝고 생기 있게 변했습니다.

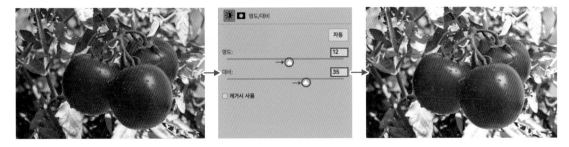

② **곡선:** [곡선]에서 이미지의 성분 밸런스를 보면서 전체를 밝게 보정해 토마토가 밝고 깊이 있는 빨간색이 되었습니다.

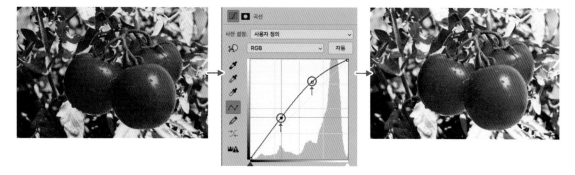

③ **레벨:** [레벨]로 어두운 영역의 입력 레벨을 조정하여 토마토의 색상을 더욱 깊이 있게 바꾸었습니다.

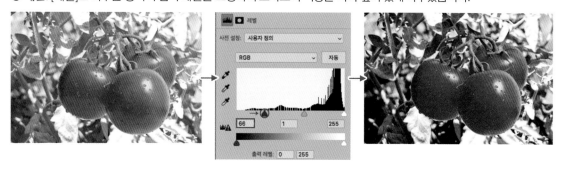

④ **색조/채도:** [색조/채도]로 이미지의 색조와 채도를 조정했습니다. 연하고 노란 기미가 있는 토마토의 색을 빨갛고 생기 있게 보정했습니다.

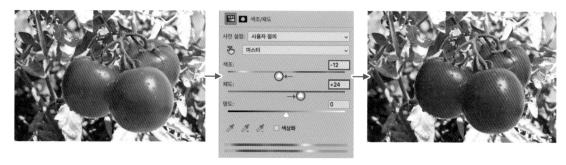

⑤ **선택 색상:** [선택 색상]으로 빨강 계열 색조의 녹청, 마젠타의 성분을 조정했습니다. 연한 노란 기미가 있는 토마토의 색이 빨갛게 보정되었습니다.

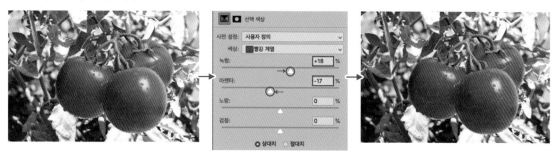

사진 리터치 방법

앞서 사진의 보정에 관해 설명했지만, 이번에는 사진의 리터치, 주로 인물의 주름이나 피부 잡티 등을 수정하는 방법을 배워 봅니다. 디자이너라면 인물 리터치 작업은 기본적으로 익혀 두는 것이 좋습니다.

◉ 포토샵으로 인물 사진을 리터치한다

사진 리터치란 이미지의 수정이나 가공 작업을 말하며, 화이트 밸런스나 밝기를 수정하거나 인물의 주름이나 피부 잡티 등 불필요한 것을 없애는 작업을 말합니다. 즉 앞선 사진 보정도 크게 보면 사진 리터치에 포함됩니다.

사진 리터치는 기본적으로는 촬영 후에 사진가가 디자인의 목적에 맞는 이미지로 완성하거나, 하기 어려운 가공의 경우에는 별도로 전문 리터처에게 발주합니다. 다만 예산이나 시간이 없는 경우에는 스스로 할 수밖에 없는 상황도 많으므로 디자이너로서는 기억해서 손해를 보지 않는 기법입니다. 여기에서는 사진 리터치에 사용하는 대표적인 도구 팔레트와 이용 장면을 소개합니다.

● **색조/채도, 레이어 마스크**: 치아를 하얗게 할 때 사용합니다.

● **스팟 복구 브러시**: 불필요한 머리카락이나 티끌 등을 지울 때 사용합니다.

● **복제 도장**: 세세한 주름이나 기미를 지울 때 사용합니다.

● **필터, 흐림 효과, 레이어 마스크**: 피부를 매끄럽게 만들 때 사용합니다

● **픽셀 유동화**: 얼굴 윤곽을 조정할 때 사용합니다.

여기에서는 기본적인 부분만 해설하지만 포토샵과 리터치 작업은 꽤 심도 깊은 내용이므로, 흥미가 있는 분은 이 책 외의 다른 전문 서적을 참고해 보세요.

① 치아를 하얗게 한다

치아 부분에 선택 영역을 만듭니다.

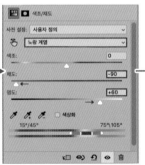
채도를 낮추고 명도를 높입니다.

② 불필요한 부분을 지우고, 주름과 기미를 지운다

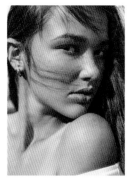

원본 이미지

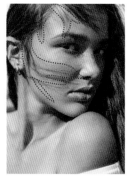

얼굴에 닿아 있는 머리카락을 스팟 복구 브러시로 지웁니다.

머리카락이 지워졌습니다.

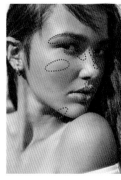

복제 도장 도구로 세세한 주름과 기미를 지웁니다.

흐림 효과 필터를 넣어 피부를 매끄럽게 합니다.

완성 이미지. 주름, 기미가 지워지고 피부가 깨끗해졌습니다.

③ 얼굴 윤곽을 조정한다

원본 이미지

완성 이미지. 윤곽이 가늘어졌습니다.

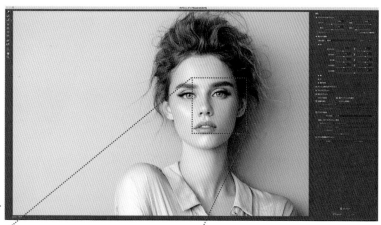

[필터] → [픽셀 유동화]를 선택하고 피부의 윤곽을 정돈합니다.

—— 드래그하여 윤곽을 조정합니다.

컬러 사진을 깊이 있는 흑백 사진으로 바꾸는 방법

흑백 사진 만드는 법

현재는 거의 모든 촬영이 디지털로 이루어지므로, 원본 데이터는 컬러인 경우가 대부분입니다. 따라서 RGB로 된 컬러 사진의 이미지 데이터를 통해 어떻게 매력적인 흑백 사진을 만들 수 있는지 소개합니다.

◎ 다양한 곳에 사용되는 흑백 사진

흑백 사진은 의류 브랜드의 광고 등 고급스러움과 고품격, 세련됨을 요구하는 곳에서 자주 사용됩니다 01 . 또한 색의 판 수를 컬러 4도에서 1도나 2도로 줄여 인쇄의 경비 절감을 위해 사용할 때도 있습니다.

◎ 깊이가 있는 흑백 사진을 만드는 방법

포토샵에서 컬러 사진 이미지를 열고, [이미지] → [모드] → [회색 음영]을 설정하면 간단히 흑백 사진으로 바뀝니다.

하지만 이 방법은 단순히 색의 정보를 없애는 기능이라서 깊이가 없는 흑백 사진이 되어버립니다. 따라서 [레이어] 패널의 [조정 레이어]에서 [흑백]을 선택하고 슬라이더로 미세 조정을 해야 합니다. 그런 다음 조정 레이어에서 명도/대비, 곡선, 레벨 등을 조정하면 마음에 남는 깊이 있는 흑백 사진을 만들 수 있습니다 02 .

01 깊이 있는 흑백 사진은 아름다우며, 컬러로는 불가능한 고급스럽고 품격 있는 분위기를 낼 수 있습니다.

02 깊이 있는 흑백 사진 만드는 법

원본 컬러 사진

[레이어] 패널의 [조정 레이어] → [흑백]을
선택합니다.

속성 패널의 각 항목을 화면을 보면서 미
세 조정합니다.

색의 정보를 조정한 흑백 사진이 됩니다.

[명도/대비]에서 각 항목을 조정합니다. 여
기서는 명도와 대비를 조금씩 올렸습니다.

[레벨]에서 각 항목을 조정합니다. 여기서
는 입력 레벨의 중간과 하이라이트를 조정
했습니다.

[곡선]에서 각 항목을 조정합니다. 여기에
서는 대비를 올렸습니다.

깊이 있는 흑백 사진이 되었습니다.

사진에서 불필요한 부분을 잘라 내어 인상을 바꿀 수 있다

사진 트리밍

트리밍(trimming)이란 불필요한 부분을 잘라 냄으로써 목적에 맞는 인상으로 바꾸는 것을 말합니다. 같은 사진이라도 트리밍에 따라서 인상이 꽤 크게 달라집니다.

◎ 어떤 때 트리밍을 하면 좋을까

풍경 사진 한 장이라도 아프리카의 사바나 초원이나 사하라 사막처럼 경치 좋은 공간을 찍은 사진이 아닌 이상 불필요한 요소가 같이 찍힐 때가 많습니다. 예를 들자면 전봇대 등을 꼽을 수 있죠. 거리 스냅 사진이라면 괜찮을지 모르지만, 멋진 자동차나 화려한 집 등 환상적이고 아름다운 모습을 사진으로 전하고 싶은데 전봇대나 전선 같은 일상적인 물건이 비치면 보는 이에게 현실임을 깨닫게 만들어 버립니다.

그럴 때는 트리밍을 사용하여 해당 부분을 잘라 버리세요! 앞 페이지에서 소개한 리터치로 감출 수 있다면 물론 그 방법도 좋지만, 의도적으로 트리밍함으로써 전하고 싶은 내용을 직접적으로 표현할 수도 있습니다.

자동차라면 드라이버의 표정을 크게 키우거나, 주택이라면 지붕과 하늘을 보여 주는 등 전체 상이 아니라 일부만을 크게 키움으로써 전하고 싶은 메시지를 강조하여 표현할 수 있으므로, 사진을 다룰 때 고민이 된다면 다양한 방법으로 시도해 보세요.

◎ 트리밍 방법

실제 트리밍을 할 때 생각해야 할 점을 소개합니다.

① 목적에 맞게 트리밍한다

제작물의 내용과 목적에 따라 어떤 부분에 초점을 맞출지 고려한 후 트리밍합니다.

② 공간을 살려 트리밍한다

인물의 시선 방향에 공간을 둠으로써 공간에 확장성이 생겨나고 긍정적인 인상으로 바뀝니다. 또한 인물의 시선 방향에 텍스트를 배치하면 자연스레 보는 이의 시선을 유도할 수 있습니다. 반대로 배후에 공간을 둠으로써 무언가를 회상하는 듯한 인상을 만들 수도 있습니다.

③ 줌 아웃과 줌 인을 구별해 사용한다

같은 사진이라도 줌 아웃(넓게 보기)과 줌 인(좁게 보기)의 인상이 다릅니다. 공간을 넓히고 안정감이 느껴지게 하고 싶을 때는 줌 아웃, 강한 인상을 주고 싶을 때는 줌 인으로 목적에 맞춰 트리밍하세요.

④ 구도를 생각한다

사진 구도에서는 삼분할 구도를 자주 사용합니다. 전체를 셋으로 나눈 선 위에 피사체(사진이 찍히는 대상)를 배치하면 균형 잡힌 구도가 됩니다. 또한 상품 소개를 할 때 주로 사용하는 것이 중앙 구도입니다. 피사체를 중심에 배치하고 주변에 여백을 둠으로써 안정감 있는 구도가 완성됩니다.

① 목적에 맞게 트리밍한다

요리 코스의 내용을 보여 주고 싶을 때

하나의 요리를 눈에 띄게 하고 싶을 때

② 공간을 살려 트리밍한다

인물의 시선 앞에 공간이 있는 긍정적인 인상의 트리밍

무언가를 회상하는 듯한 트리밍

③ 줌 아웃과 줌 인을 구별해 사용한다

줌 아웃한 트리밍으로 공간을 넓힌다

줌 인한 트리밍으로 강한 인상을 준다

④ 구도를 생각한다

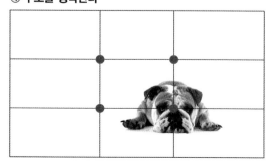

삼분할 구도로 균형 잡힌 트리밍

중앙 구도로 안정감 있는 트리밍

주절주절 이어지는 설명문보다 단 한 장의 도판

도판이란

도판이란 시각적으로 정보를 표현한 것을 말합니다. 도판에는 일러스트, 그래프, 표, 지도 등이 있으며, 앞서 설명한 사진도 도판 중 하나입니다.

◉ 알기 어려운 설명을 도판이 단번에 해결해 준다

여러분이 디자이너로 일하게 되어 새로운 생활을 시작했다고 생각해 보세요. 직장 근처의 새로운 집으로 이사한 여러분은 조립식 수납장과 핫도그 여러 개를 샀습니다. 그리고 입 주변에 케첩을 잔뜩 묻힌 채 수납장을 조립하려고 합니다.

그런데 설명서에 문자만 가득 담겨 있습니다. 어떻게 조립하면 좋을지 알기 어렵고 어디부터 읽으면 좋을지도 알 수 없습니다. 그러면 어떤 기분이 들까요? 짜증이 나서 남은 핫도그를 전부 먹어 치울 수밖에 없겠죠.

그런데 만약 여러분이 잘 아는 IKEA의 수납장이라면 어떨가요? 설명서에는 일러스트가 잔뜩 그려져 있습니다. 마치 '일러스트만 보면 된다'는 수준으로 도판이 들어 있기에 문장을 읽지 않아도 수납장을 만들 수 있습니다. 이미 깨달았을지도 모르지만, 핫도그 이야기는 사족이었답니다 01.

01 풍부한 도판이 있으면 문자로 가득한 설명서를 읽지 않고 수납장을 만들 수 있습니다.

◉ 도판은 내용을 빠르게 전할 수 있다

'빠르게 무언가를 전한다'라는 점이 도판을 사용하는 최대 이점입니다. 수납장 조립 매뉴얼은 도판이 절대적으로 필요한 디자인이죠. 디자이너라면 어떤 상황에 도판이 필요한지를 판단하는 능력을 길러야 합니다 02.

참고로 IKEA의 설명서는 세계 공통입니다. 언어의 장벽을 넘어서 모두에게 전해진다는 점도 도판의 큰 강점입니다.

02 일러스트, 그래프, 표, 지도, 사진 등 도판에는 다양한 형태가 있습니다.

☞ 문자나 사진과는 다른 정보의 전달 방식

도판은 문자만으로는 설명하기 어렵거나 사진으로는 보여 주기 어려운 정보를 효과적으로 표현해 줍니다 **03** **04** **05**. 이 책에서도 그림과 일러스트를 많이 이용하고 있습니다. 도판이 가진 표현력의 강점에 의지하고 있는 셈이죠.

도판이 없는 설명은 무척이나 지루하며, 열심히 문장을 써서 길게 설명해 봐야 해설이 길어서 읽을 마음이 들지 않게 될 뿐입니다. 디자이너라면 도판의 특성을 이해하고 적절히 사용해야 합니다.

03 어린이가 무언가를 사달라고 투정을 부리는 일러스트입니다. 일러스트 도판만 들어가도 정보를 빠르게 전할 수 있습니다.

☞ 웹 디자인에도 사용된다

정보나 데이터를 알기 쉽게 표현한 도판을 **인포그래픽**(infographic)이라고 부릅니다. 일상에서 흔히 보이는 위치 약도, 대중교통 노선도, 통계 그래프 등도 인포그래픽에 해당합니다. 위치나 순서, 통계 값 등 복잡한 정보는 말이나 글로 설명하려면 분량도 많고 이해하는 데도 시간이 많이 걸리지만, 인포그래픽을 이용하면 긴 내용을 요약해서 나타내므로 누구나 핵심 정보를 한눈에 쉽게 이해하기 좋습니다.

04 일러스트는 사진보다 정보가 단순화되어 있어서 전하려는 내용을 더 효과적으로 보여 줄 수 있습니다.

특히 웹 디자인에서는 단순한 인포그래픽의 도판을 활용하여 설명하는 경우가 많으며, 웹사이트를 비롯해 언론 보도, 홍보 자료, 포스터, 보고서, 프레젠테이션 자료 등 대부분의 시각 매체에서 널리 사용되고 있습니다. 또한 보기 좋고 아름다운 인포그래픽은 그 자체로 훌륭한 비주얼 요소가 되어 사람들의 주목을 끌 수 있습니다.

05 '역에서 내렸다면 오른쪽 출구로 나와서 첫 번째 모서리에서 오른쪽으로, 다음 모서리에서 왼쪽, 오른쪽…' 등으로 설명하는 것보다 일러스트로 표현하는 편이 훨씬 이해하기 쉽습니다.

CHAPTER 4

도판도 미니멀리즘이 중요

도판 만드는 법

여기부터는 실전 편입니다. 알기 쉬울 뿐 아니라 아름답기까지 한 최고의 도판을 만드는 비법을 알려 드립니다. 또한 그래프나 표에 관해서도 아울러 알아 두면 좋습니다.

◎ 도판으로 무엇을 전하는지 이해해야 한다

도판을 만드는 데 있어 가장 중요한 대전제가 있습니다. 바로 전하고 싶은 내용을 디자이너 자신이 확실히 이해해야 한다는 점입니다. 완성된 외관은 아름답지만, 내용을 쉽게 알 수 없는 도판이 무슨 소용이 있을까요? **잘 전해지는지**가 가장 중요합니다.

◎ 도판은 단순할수록 좋다

무엇을 전하고 싶은 것인지 명확하게 이해했다면, 다음은 어떻게 하면 빠르게 전할 수 있을지 고민할 때입니다. 방식은 다양하지만, 중요한 것은 결국 단순하게 만드는 것입니다. 이것도 저것도 전하고 싶다고 모든 내용을 담다 보면, 결국 지저분해져서 아무것도 전하지 못하게 됩니다.

폰트, 색, 선, 마진, 형태, 톤 & 매너 등 디자인의 요소는 많지만 전부 사용하고 싶다는 마음을 꾹 억누르고 필요 최소한의 규칙으로 도판을 만듭니다.

여기서 떠올려야 하는 것이 56쪽에서 설명한 레이아웃의 기본 원칙입니다. 이 4가지 원칙에 따르면 자연스레 알기 쉽고 아름다운 도판을 만들 수 있습니다 01.

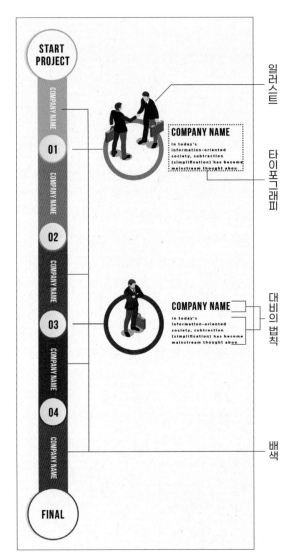

01 프로젝트의 시작부터 끝까지 진행 과정을 표로 나타낸 그림입니다. 디자이너가 무엇을 전해야 하는지 이해하고, 일러스트, 타이포그래피, 배색, 레이아웃의 4가지 원칙과 디자인 요소를 사용해 도판을 만들면 이와 같은 도식적인 그림도 만들 수 있게 됩니다.

◑ 그래프와 표를 만드는 법

앞 페이지의 내용을 바탕으로 단순한 그래프와 표를 만드는 법을 생각해 보세요.

● 그래프 디자인 02

그래프는 데이터의 추이를 나타낼 때 사용합니다. 다양한 형태 중 목적에 맞는 형식을 선택하세요.

· **막대그래프:** 데이터의 집계 수치를 알 수 있습니다. 데이터별로 색을 나누거나 배경에 바탕색을 넣으면 눈에 잘 들어옵니다.

· **원그래프:** 각 데이터가 전체에서 차지하는 비율을 알 수 있습니다. 배색의 톤을 맞추고, 작은 면적 부분은 지시선을 사용합니다.

· **띠그래프:** 원그래프와 마찬가지로 전체에서 차지하는 비율을 알 수 있습니다. 나란히 늘어놓고 서로 연결하는 선을 그으면 연도별 추이 등을 표현할 수 있습니다.

· **꺾은선그래프:** 선으로 이은 것 같은 그래프. 여러 연도의 것을 나열하여 비교할 때 도움이 됩니다.

· **방사형그래프:** 레이더 차트라고도 하며, 여러 속성을 분석 비교할 수 있는 그래프입니다.

· **입체그래프:** 3차원 형태로 그래프를 나타내어 일러스트 요소를 넣은 것처럼 보일 수 있습니다.

● 표 디자인 03

표는 데이터를 각각의 요소별로 분류·정리한 것입니다. 스케줄이나 목록표, 비교표 등에 자주 사용합니다.

표 디자인을 하다 보면 무심코 괘선을 잔뜩 사용하게 되지만, 괘선을 너무 눈에 띄게 만들면 오히려 복잡해 보이므로 주의가 필요합니다.

폰트의 크기나 색을 바꾸거나 행의 배경에 색을 넣거나 괘선을 점선으로 바꾸는 등 다양하게 응용해 보세요.

막대그래프 원그래프

띠그래프 꺾은선그래프

방사형그래프 입체그래프

02 그래프는 데이터의 추이를 나타낼 때 알기 쉽고 효과적으로 보여주는 도판입니다.

장소	인원수	비율	금액
●●●●●●	200,000	20%	100,000
●●●●●●	400,000	40%	300,000
●●●●●●	100,000	10%	200,000
●●●●●●	300,000	30%	200,000

↓

장소	인원수	비율	금액
●●●●●●	200,000	20%	100,000
●●●●●●	400,000	40%	300,000
●●●●●●	100,000	10%	200,000
●●●●●●	300,000	30%	200,000

03 표는 데이터를 요소별로 분류, 정리하는 데 효과적입니다. 약간의 디자인을 가미해 더 보기 좋게 꾸밀 수 있습니다.

이미지 해상도는 350dpi 이상을 추천

화질을 결정하는 이미지 해상도

1인치당 픽셀 수가 많을수록 이미지 해상도가 높아집니다. 이미지 해상도가 낮으면 사진이 거칠어지며 출력해도 깔끔하게 나오지 않습니다. 디자이너의 필수 지식이므로 반드시 이해해 두세요.

◐ 이미지 해상도

이미지 해상도란 이미지의 밀도를 나타내는 숫자를 말하며, 가로세로 1인치 안에 얼마만큼 픽셀이 들어 있는지를 나타냅니다. 픽셀(pixel)이란 이미지를 디지털 위에 표시할 때의 최소 요소로, 사각형 점의 형태를 띱니다. 픽셀은 '화소'라고도 부르는데, 디지털 카메라의 '화소 수'는 픽셀 수와 같은 의미입니다. 이미지 해상도가 높으면 이미지는 부드러운 계조(밝은 부분과 어두운 부분의 색상 차이)를 통해 아름답게 표현할 수 있지만, 이미지 해상도가 낮으면 이미지가 거칠고 깨져 보입니다 01 02.

저해상도

고해상도

01 이미지 해상도가 낮으면 이미지가 깨져 보입니다. 이것을 영어로는 재기(jaggy) 현상이라고 합니다.

02 이미지 해상도가 높으면 계조가 매끄럽고 사진도 아름답게 보입니다.

그래픽 디자인에서 이미지 해상도 다루기

이미지 해상도가 낮은 사태를 예방하는 가장 간단한 방법은 포토샵의 [이미지] → [이미지 크기]에서 이미지 해상도를 350dpi로 변환한 후에 일러스트레이터나 인디자인에 배치하고, 이후 사진을 확대하지 않는 것입니다. 인쇄를 위한 이미지 해상도는 기본적으로 350dpi 이상을 추천하므로, 이미지를 확대하지 않는다면 350dpi보다도 해상도가 낮아지는 일은 없기 때문입니다. 이 수치를 기억해 두면 편리합니다 03.

03 해상도는 350dpi로 맞춰 두세요. [리샘플링]의 체크를 해제한 후 해상도를 변경하면 데이터의 화질 저하가 발생하지 않습니다.

어떻게 해도 해상도가 부족할 때

원본 이미지 크기가 작아서 해상도가 도저히 350dpi에 이르지 못하는 경우에도 250~300dpi 정도라면 어떻게든 품질을 유지할 수 있습니다. 다만 어떤 이미지인가에 따라 다르므로 주의가 필요합니다.

예를 들어 풍경 사진이라면 해상도가 낮아도 크게 신경 쓰이지 않으므로 괜찮은 경우도 많지만, CG 이미지나 금속이 담긴 이미지는 이미지 해상도가 낮으면 거친 부분이 눈에 띄게 됩니다.

참고로 역이나 빌딩에 붙어 있는 유의 커다란 포스터나 현수막은 대개 이미지 해상도가 부족합니다. 하지만 멀리서 떨어져서 보는 전시물이므로 거칠어 보이지 않습니다. 반대로 사진집 등의 고품질 그래픽 작업을 제작할 때는 해상도를 350dpi보다 높여서 설정할 때도 있습니다 04.

어느 쪽이든 부분적으로라도 한번 샘플 인쇄를 해서 직접 눈으로 확인해 보는 것이 가장 좋습니다.

04 가수 T.M.Revolution의 상자 디자인입니다. 고품질로 인쇄할 때는 350dpi 이상의 고해상도 데이터가 필요한 경우도 있습니다.

CHAPTER 4
09

이미지 데이터의 종류에는 각각 장단점이 있다

이미지 파일의 종류

이미지 파일에는 다양한 종류가 있습니다. 이를 크게 분류하면 웹에서 사용하는 JPG, PNG, GIF와 인쇄 데이터에서 사용하는 TIFF, PSD, EPS로 나눌 수 있습니다.

◎ 웹에서 사용하는 이미지 데이터

웹에서 사용하는 이미지 데이터는 클라이언트가 쓰는 일반 PC에서도 열어 볼 수 있는 범용성이 높은 데이터가 많습니다. 일단 웹용 이미지부터 설명하겠습니다.

●**JPG**: 파일 용량이 작고 일반 PC에서도 열어 보기 편한 데이터입니다. 사진, 그러데이션 등 여러 색상이 쓰이는 이미지에 적합합니다. 'JPEG'라고 쓰기도 합니다.

파일 용량도 낮은 편인데, JPG를 저장할 때 손실 압축을 하는 방식이기 때문입니다. 다만 같은 이미지를 몇 번이고 JPG 형식으로 덮어써서 저장하면 조금씩 화질 저하가 발생합니다. JPG는 함부로 덮어써서 저장하면 안 된다는 점을 기억해 두세요.

●**PNG**: 비손실 압축 중에서 비교적 파일 용량도 작으며 그림, 로고 등 색의 수가 적은 영상의 경우에 적합한 파일 형식입니다.

JPG와 달리 투명한 부분도 표시되기 때문에 웹 디자인에서 투명 효과를 사용한다면 PNG가 적절합니다. 투명 효과는 이전에는 GIF를 사용해 만들던 시기도 있었지만, 지금은 기본적으로 PNG로 설정하는 추세입니다.

●**GIF**: 취급하는 색의 수가 256색으로 적고, 더불어 파일 용량이 작으므로 예전에 자주 쓰였지만 지금은 PNG가 주류가 되었습니다. GIF로는 움직이는 영상을 만들 수 있습니다.

◎ 인쇄에서 사용하는 이미지 데이터

다음으로 인쇄용 이미지 데이터입니다. 여기에서 소개하는 이미지는 반복해서 저장해도 화질이 저하되지 않습니다.

●**PSD**: PSD는 포토샵의 저장 형식입니다. 레이어 정보를 남긴 채 저장할 수 있습니다. 최근에는 디자인 데이터에서 PSD를 그대로 써서 제작(인쇄)으로 넘기는 경우도 많습니다. 하지만 레이어 정보가 남아 있으면 파일 용량이 꽤 커져 버리므로, 제작 전에 레이어를 병합하여 용량을 줄이기도 합니다.

●**EPS**: EPS는 어도비의 PostScript로 만든 파일 형식입니다. EPS는 저해상도와 고해상도 2종류의 데이터를 가지고 있기에 일반적인 작업에는 저해상도 데이터를 사용해 빠르게 작업하고, 인쇄할 때만 고해상도 데이터를 사용해 출력할 수 있습니다. 책자 등 이미지 수가 많다면 EPS가 적합합니다.

●**TIFF**: TIFF는 이미지를 압축하지 않고 저장할 수 있는 형식입니다. 덮어쓰기 저장을 반복해도 화질 저하가 발생하지 않습니다. 또한 다양한 소프트웨어에서 취급할 수 있으며 비교적 범용성이 높은 이미지 형식입니다. 다만 파일 용량이 커서 데이터를 주고받기에 곤란할 때도 있습니다.

Design Note | 유니버설 디자인

차별 없이 누구나 인식할 수 있는 유니버설 디자인

유니버설 디자인(universal design, 범용 디자인)이란 문화·언어·국적은 물론, 남녀노소의 차이나 장애 등에 불문하고 누구나 이용할 수 있는 시설·제품·정보의 설계를 말합니다.

노인이나 장애인 등 사회적 약자를 위한 배리어 프리 (barrier-free) 시설이나 화장실 마크, 비상구 심볼마크 등이 유명합니다. 디자인은 특정한 타깃이 아닌 모두를 위해 만들어야 할 때가 있습니다. 디자이너는 유니버설 디자인을 만들 때 어떻게 디자인을 조합해야 하는지 기억해 두어야 합니다.

디자이너가 명심해야 할 포인트

① 읽기 쉽고 보기 쉬운 디자인

문자의 크기나 폰트, 행간, 자간 등 시력과 관계없이 누구나 읽을 수 있고 알아보기 쉬운 디자인으로 만듭니다.

② 픽토그램을 사용한 디자인

비상구 아이콘이나 화장실 마크 등 누구나 떠올릴 수 있는 픽토그램으로 만들어 정보를 전합니다.

③ 유니버설 컬러 디자인

선천적 색각 이상, 백내장, 녹내장 등의 이유로 색을 일반인과 다르게 인식하는 사람들이 있습니다. 예를 들어 유전적인 요인 때문에 특정 색상을 구분하지 못하는 색약의 경우 유형에 따라 각각 빨간색, 녹색, 파란색을 구분하지 못합니다. 이처럼 특정 색을 구분하지 못하는 사람들도 정확한 정보를 얻을 수 있도록 배려한 배색으로 디자인합니다.

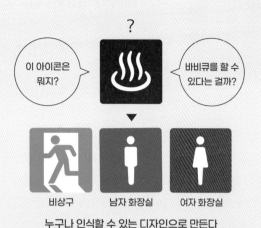

이 아이콘은 뭐지?

바비큐를 할 수 있다는 걸까?

비상구　　남자 화장실　　여자 화장실

누구나 인식할 수 있는 디자인으로 만든다

유니버설 컬러의 배색 예시

빨간색	노란색
RGB R255 G40 B0	RGB R250 G245 B0
CMYK C0 M75 Y95 K0	CMYK C0 M0 Y100 K0

녹색	파란색
RGB R53 G161 B107	RGB R0 G65 B255
CMYK C75 M0 Y65 K0	CMYK C100 M45 Y0 K0

하늘색	핑크색
RGB R102 G204 B255	RGB R255 G153 B160
CMYK C55 M0 Y0 K0	CMYK C0 M55 Y35 K0

주황색	보라색
RGB R255 G153 B0	RGB R154 G0 B121
CMYK C0 M45 Y100 K0	CMYK C30 M95 Y0 K0

갈색	회색
RGB R102 G51 B0	RGB R127 G135 B143
CMYK C55 M90 Y100 K0	CMYK C18 M10 Y0 K55

이미지 데이터는 용량이 커서 더욱 철저히 관리해야 한다

이미지 데이터 관리 방법

매일 늘어 나는 많은 이미지 파일을 효과적으로 관리하려면 어떻게 하면 좋을까요? 여기에서는 어도비의 이미지 관리 도구 브리지(Bridge)를 소개합니다.

◉ 편리한 이미지 관리 프로그램

일을 하다 보면, 이미지 데이터가 PC에 점점 쌓이게 됩니다. 만약 의뢰받은 일이 늘어서 여러 프로젝트를 동시에 진행한다면, 동시에 관리하는 이미지 데이터도 늘어나기 마련입니다. 데이터 관리도 디자이너의 중요한 업무입니다. 디자이너가 간단히 데이터 관리를 할 수 있게 도와주는 도구가 많으므로 적극적으로 활용해 보세요.

제가 사용하는 것은 어도비 브리지입니다[01]. 브리지는 일반적인 이미지 파일 외에도 어도비의 프로그램으로 만든 PSD 형식이나 AI 형식 같은 파일까지 일괄 관리할 수 있습니다.

파일을 보면서 종류별로 라벨을 붙이거나 중요도(rating)를 설정할 수도 있으므로 몇백 장, 몇천 장 중에서도 필요한 이미지를 금방 찾아낼 수 있습니다. 파일 이름 등의 일괄 변경 처리, 배치(batch)를 통한 편집 처리 등 작업 전반을 효과적으로 관리할 수도 있습니다[02].

참고로 어도비에는 브리지 외에도 라이트룸(Lightroom)이라는 사진 편집 관리 응용 프로그램이 있습니다. 이것은 본디 사진 작가를 위한 프로그램으로, 디지털 카메라로 촬영했을 때의 미가공 이미지 형식인 RAW 데이터를 취급할 수 있으며 JPG 등으로 내보낼 수도 있습니다.

Adobe Bridge 2021

[01] 어도비 브리지 프로그램의 아이콘입니다.

[02] 파일을 선택한 채로 우클릭하면 라벨을 붙이거나 파일 이름을 변경할 수 있습니다. 또한 [도구] → [포토샵](혹은 [일러스트레이터])을 선택하면 다른 어도비의 프로그램과 연동하여 작업할 수도 있습니다.

마음에는 보여도 인쇄하면 보이지 않는 선이 있다

도판의 최소 선 두께

분명 여러분 중 대다수는 앞으로 일러스트레이터를 사용하여 작업하는 일이 많아질 것입니다. 이때 선을 작성할 때의 최소 선 두께에 주의해야 합니다.

◎ 0.2pt보다 얇은 선은 인쇄되지 않는다

선 두께를 얇게 지정할 때는 주의해야 합니다. 0.2pt보다 얇은 선은 화면에는 보이더라도 실제 인쇄물에서는 출력되지 않는다는 점을 꼭 기억하세요.

선의 두께가 가늘고 잉크의 양이 적으면 적을수록 인쇄되지 않을 가능성이 커집니다. 화면상에서 선이 멀쩡하게 보이더라도 출력되면 아예 보이지 않거나 희미한 점선으로 보일 수도 있다는 말입니다. 선 두께는 반드시 적어도 0.25pt 이상, 가능하면 0.3pt 이상으로 설정하세요 [01].

0.2pt / 0.07mm

0.3pt / 0.11mm

0.5pt / 0.18mm

1pt / 0.35mm

[01] 선은 마음으로 보는 것이 아니라 눈으로 보는 것입니다. 위와 같이 K: 100%라도 너무 가는 선은 인쇄되지 않으므로 주의하세요.

Design Note | 헤어라인에 주의하자

일러스트레이터에서는 '칠'과 '선' 기능으로 도형을 그립니다. 이때 선에는 색을 설정하지 않고 칠에만 색을 설정했을 때 생기는 윤곽 부분의 선을 헤어라인(hairline)이라고 합니다. 그리고 이 헤어라인은 '머리카락 같은 매우 가는 선'이라는 유래를 지닌 것만 봐도 알 수 있듯이, 화면상에는 선으로 보이지만 실제로는 인쇄되지 않으니 주의가 필요합니다.

일러스트레이터의 '칠'에만 색이 들어 있는 헤어라인은 인쇄되지 않습니다. 반드시 '선'에 색을 넣어야 합니다.

디자인에 분위기를 담고 싶다면

배경 이미지를 활용한
디자인 사례

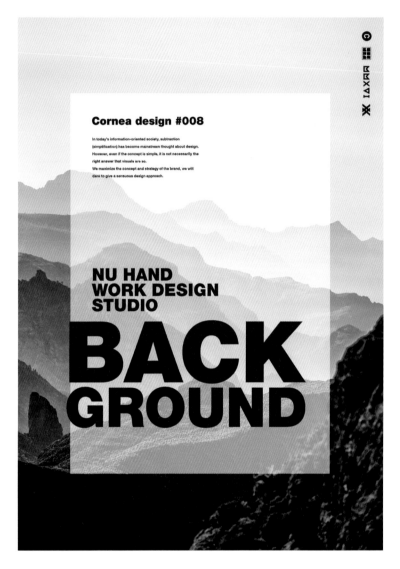

너무 두드러지지 않는 배경 이미지 선택

◎ 배경으로 넌지시 전한다

문자 형태로 전달해야 할 메시지가 있다면 배경 사진은 특정한 대상이 두드러지지 않은 사진을 고릅니다. 특정한 메시지가 강한 사진을 고르면 문자 정보와 충돌할 가능성이 있기 때문입니다. 이 사례에서는 배경 사진이 그저 배경이 될 뿐, 그다지 무언가를 주장하는 느낌을 주지 않으면서도 분위기 있는 사진을 선택했습니다. 이런 사진을 배경에 배치하면 전면의 문자가 눈에 띄고, 전하고 싶은 말을 확실히 보는 이에게 전할 수 있습니다.

지면 전체를 특정한 분위기로 감싸고 싶을 때는 사진을 레이아웃에 가득 차게 배경처럼 넣으면 됩니다. 이때는 특정한 메시지가 너무 강하게 드러나지 않는 사진을 선택하세요.

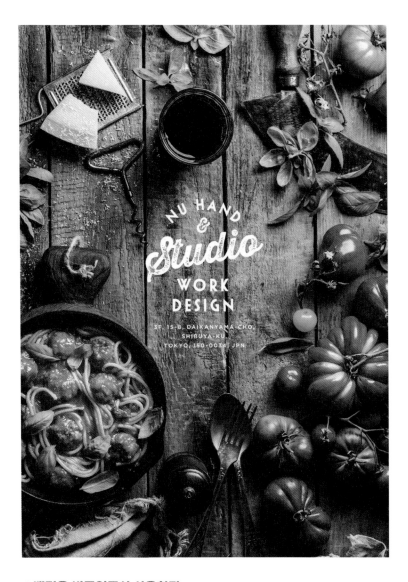

문자 배치 공간을 감안하고 촬영

◉ 배경을 비주얼로서 사용한다

이 사례에서는 배경 이미지를 메인 비주얼 중 하나로 이용했습니다. 사진을 이런 방식으로 이용하려면 디자인이나 레이아웃을 정한 후에 사진을 촬영해야 합니다. 여기에서는 사진 중앙에 문자를 배치하기 위한 공간을 비워 두고 촬영했습니다. 문자가 들어간다는 전제로 촬영했기 때문에 사진만 놓고 보면 중앙이 비어 이상하지만, 문자가 들어감으로써 그래픽으로 성립하게 되었습니다.

콤팩트하고 정돈된 분위기
사각형 사진을 사용한
디자인 사례

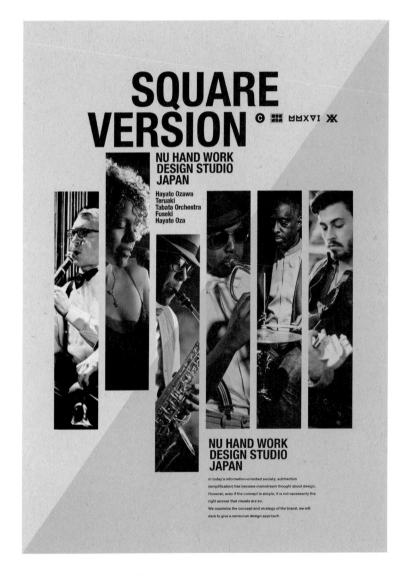

사각형 사진을 불규칙하게 늘어놓기

◎ 사각형 사진을 불규칙하게 늘어놓는다

사각형으로 자른 사진은 비교적 얌전한 인상을 주지만, 사진 몇 장을 불규칙하게 늘어놓음으로써 사각형 사진의 장점을 살리면서도 약간의 움직임도 갖춘 그래픽으로 완성할 수 있습니다. 조용하고 차분한 분위기를 연출하고 싶을 때는 같은 크기로 질서정연하게 늘어놓고, 약간 움직임을 주려면 사진을 위아래로 어긋나게 배치하는 기법입니다.

많은 사진을 콜라주하거나 사진이 본래 가진 장점을 살리려면 사진을 사각형 형태로 잘라서 사용하세요.

식물 배경 뒤에
다른 식물 배경 사진 배치

사진 위에 사진을 배치한다

이 사례에서 사용한 기법은 몽타주(123쪽)에 변화를 준 방식입니다. 배경에 잎 사진을 확대해서 배치하고, 전면에 꽃 앞에 선 여성 사진을 배치함으로써 배경 사진과 전면 사각형 사진 사이에 관련성이 있다고 느껴지게 합니다. 두 사진 모두 식물을 담은 사진이라는 점이 포인트입니다. 이 기법은 의류 브랜드 포스터 등에서도 자주 사용합니다.

지면에서 흘러넘치는 듯한 현장감

사진을 지면에 가득 채운 디자인 사례

사진과 문자를 지면에 가득 채운다

◎ 지면에 가득 채워서 현장감을 낸다

이 사례에서는 사진과 문자를 둘 다 지면에 가득 차게 배치하여 현장감을 연출했습니다. 이 방식을 사용하면 정돈된 느낌은 덜하지만, 그만큼 그래픽에 확장성이 생겨난다는 점을 알 수 있습니다. 지면에 다 담기지 않을 정도로 확대한 색소폰 연주자 사진 덕에 라이브 공연의 현장감이 온전히 전해집니다. 이 기법은 사진을 사용하여 메시지를 전할 때 매우 효과적입니다.

사진이나 문자를 재단 여분까지 꽉 차게 채워 넣고 재단선에 맞춰 자연스레 잘려 나가게 하는 기법은 빈번하게 사용됩니다. 현장감을 내거나 자유롭고 여유 있는 분위기를 낼 때도 유용합니다.

지면에 가득 채워서 액센트를 더한다

◎ 지면에 가득 채워서 액센트를 더한다

여백을 크게 줌으로써 차분하고 고급스러운 분위기를 연출했습니다. 다만 그것만으로는 재미가 떨어지므로 인물 사진을 지면에 가득 차게 배치하여 강조 요소로 삼았습니다. 모든 요소를 지면 안쪽에 배치하면 정돈된 느낌은 나지만, 때에 따라서는 지루한 인상을 줄 수 있습니다. 그럴 때 지면을 가득 채운 사진으로 액센트를 더해 보세요.

15

단순하지만 독특하다

배경을 따낸 사진을 활용한
디자인 사례

산의 형태에 따라 배경을 딴다

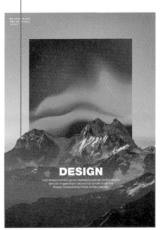

◎ 사진 일부만 딴다

이 사례의 포인트는 산의 형태에 따라 사진을 따고, 하늘과 산 사이에 독특한 비주얼을 배치한 점입니다. 흡사 산 뒤로 오로라가 나타난 것처럼 보이지 않나요? 이처럼 사진 안에 있는 어떤 요소의 형태에 따라 사진을 부분적으로 딴 후, 다른 요소와 조합하는 기법은 매우 효과적입니다. 꼭 기억해 두세요.

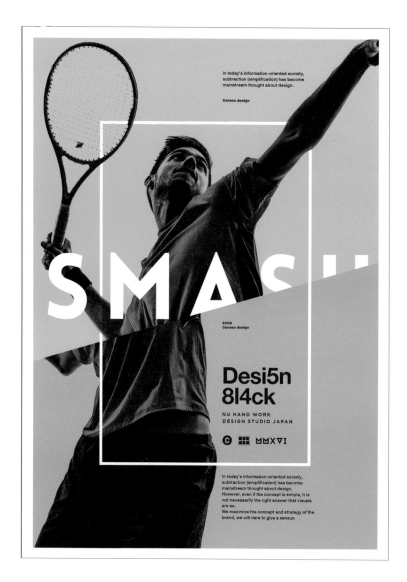

아래는 테두리 선 뒤에,
위는 테두리 선 앞에 배치

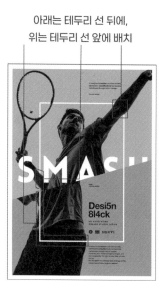

◎ 배경을 따서 움직임을 준다

인물 사진의 배경을 딴 후 배경과 문자, 흰색 테두리 선과 조합한 후에 상반신과 하반신을 조금 어긋나게 배치함으로써 평탄한 지면에 움직임이 생겼습니다. 가운데 있는 흰색 테두리 선과 인물 사진의 위치 관계에도 주목해 보세요. 인물의 하반신은 테두리 선 뒤에 배치되어 있지만, 상반신은 테두리 선 앞에 나와 있습니다. 인물이 흰색 테두리 선 안에서 튀어 나오는 분위기를 연출했습니다.

웹에서 자주 보는 디자인

카탈로그처럼 나열한 디자인 사례

일러스트, 문자를 통일해서 배치

◉ 질서정연하게 늘어놓아 보는 이에게 제대로 전한다

상품 카탈로그를 제작할 때는 상품을 질서정연하고 깔끔하게 늘어놓아야 합니다. 깔끔하게 배열함으로써 보는 이에게 확실히 정보를 전할 수 있습니다. 흔해 빠진 평범한 레이아웃처럼 보일 수 있지만, 이런 기본적인 레이아웃도 제대로 구사할 수 있어야 합니다. 일러스트의 크기나 위치, 설명문의 길이도 통일했습니다.

웹 디자인처럼 그리드에 따라 나란히 늘어놓는 디자인은 그래픽 디자인에서도 유효합니다. 특히 정보를 확실히 전해야 할 때 좋은 수단입니다.

프레임을 사용해 요소를 통일

◉ 프레임을 사용해 정리한다

이 사례의 레이아웃도 왼쪽 사례와 마찬가지로 일반적으로 자주 사용하는 방식입니다. 프레임을 사용해 지면을 구획함으로써 정보 간의 단락을 명확히 나누었습니다. 또한 이 사례에서도 일러스트와 문자의 크기, 위치 등 다양한 요소를 통일했습니다. 디자인을 규칙적으로 반복하면 정돈된 느낌이 들며 안정감 있는 디자인으로 완성됩니다.

잡지 디자인에 자주 쓰이는 디자인

일러스트를 활용한 디자인 사례

일러스트 특유의 표현 방식

◎ 일러스트로만 낼 수 있는 표현을 사용한다

일러스트의 느낌에 따라 다르지만, 일반적으로 일러스트를 사용하면 사진을 사용한 경우보다 디자인이 부드러운 인상으로 완성됩니다. 이 사례의 경우에도 떼를 쓰는 아이의 사진을 사용하지 않고 추상화된 귀여운 일러스트를 사용함으로써 톡톡 튀는 인상을 줍니다. 아이의 손이 움직이는 표현은 일러스트로만 낼 수 있는 독특한 표현 방식입니다.

사진이나 그래픽으로 표현하기 어려운 경우에는 일러스트를 사용해 보세요. 다양한 느낌의 일러스트가 있으므로 지면의 인상을 단번에 바꿀 수 있습니다.

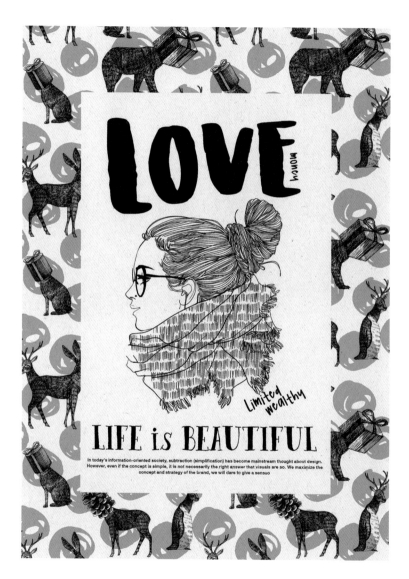

선으로 그린 일러스트로 통일

여성스러운 일러스트로 부드러운 인상을 만든다

사진을 사용하면 딱딱해 보일 수 있는 구도나 포즈의 경우에도 일러스트를 사용하면 부드러운 인상이 됩니다. 이 사례에서는 선으로 그린 일러스트를 사용함으로써 여성스럽고 부드러운 분위기를 연출했습니다. 조금 거친 느낌의 일러스트를 사용하는 점이 포인트입니다. 배경에 배치한 동물 일러스트도 메인 비주얼과 마찬가지로 선으로 그린 일러스트를 사용했습니다.

정성들여 만들면 그만큼 알아보기 쉽다

도판으로 만들어 정보를 정리한 디자인 사례

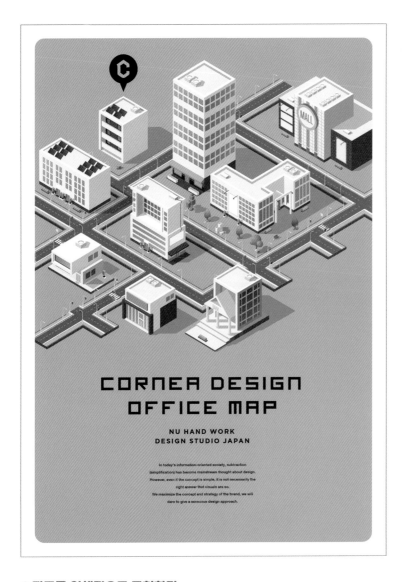

입체적인 지도로 재미도 더한다

◎ 지도를 입체적으로 표현한다

지도라고 하면 평면 지도를 떠올리는 사람이 대부분이죠. 지도 형태를 입체적으로 만들면 알아보기 쉬울 뿐만 아니라, 일러스트의 톡톡 튀는 재미도 더해집니다. '그저 장소를 알릴 수 있다면 그뿐'이라고 생각하는 것이 아니라 '어떤 식으로 전하면 보는 이에게 더 좋을까'를 고민해 보세요.

도판을 만드는 것은 꽤 힘든 작업이며 시간도 많이 걸립니다. 하지만 그만큼 보는 이로서는 매우 고마운 존재입니다. 확실히 목적을 다하는 디자인을 만들고 싶다면 귀찮다고 여기지 말고 도판으로 해결해 보세요.

각 단계를 그림으로 표현

◉ 과정을 도식화한다

도식화는 시간의 흐름이나 작업 과정을 나타내기에도 적합합니다. 이 사례에서는 프로젝트 진행 상황을 도식화했습니다. 각각의 통과점에 상황을 나타내는 디자인을 배치하면 그림만 봐도 어느 정도 이 지면에서 전하는 내용을 이해할 수 있습니다. 문자 정보만으로 요점을 전하기란 의외로 어렵습니다. 도식화하여 문자를 줄이고 지면을 깔끔히 정리해 보세요.

퀄리티가 높은 도판은 지면의 주인공이 될 수 있다

도판을 비주얼로 만든
디자인 사례

사진에 도판을 겹친다

◉ 도판과 사진을 겹친다

이 사례에서는 지구 사진 위에 도판을 겹침으로써 도판을 비주얼화했습니다. 사진을 청록색 한 가지 색으로 통일함으로써 사이버 분위기도 연출했습니다. 사진을 가공하면 복잡한 요소도 금방 그래픽에 담을 수 있습니다. 예를 들어 정확하게 지구 일러스트를 그리기는 쉽지 않지만, 사진을 가공하면 비교적 간단하게 이 사례 같은 그래픽을 제작할 수 있습니다.

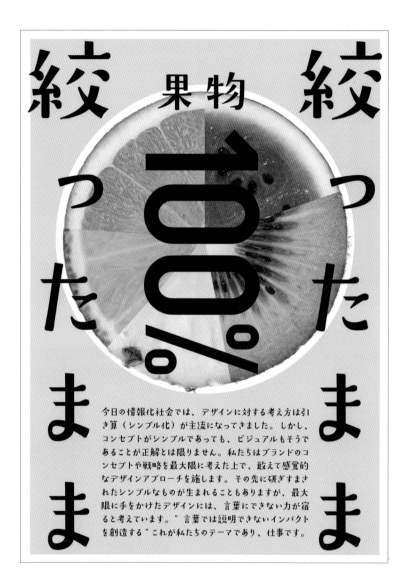

사진을 원그래프로 이용

◑ 사진으로 원그래프를 만든다

그래프는 다양한 디자인으로 만들어져 왔지만, 과일 사진을 잘라서 만든 원그래프는 드물 겁니다. 이 사례처럼 사진을 넣으면 어떤 과일이 어느 정도 비율로 들어 있는지 한눈에 알 수 있습니다. 그래프 디자인은 아이디어에 따라서는 무한히 많다고 해도 과언이 아닙니다. '어떤 식으로 표현하면 보다 인상적으로 정보를 전할 수 있을까'를 생각하는 것도 디자인 작업의 재미입니다.

지면에 배경 음악이 흐르는 듯한 감각으로

배경 이미지를 합성한 디자인 사례

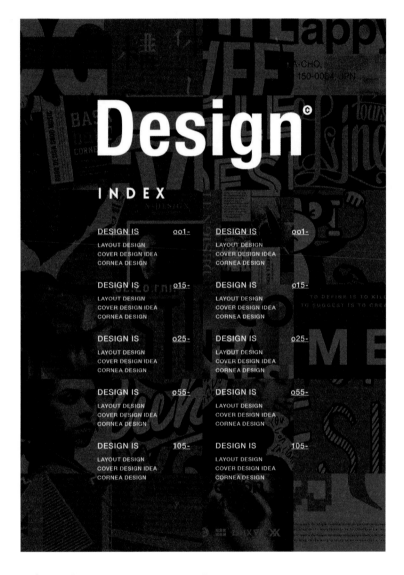

배경을 흑백으로 변환하고
빨간색을 얹는다

◐ 흑백에 한 가지 색상만 더해 배경을 깔끔하게 만든다

배경 사진이 이리저리 뒤섞여 있으면 그 위에 문자를 싣더라도 읽기 어렵습니다. 문자를 읽을 수 있게 만들려면 가공이 필요합니다. 이 사례에서는 이미지를 흑백으로 변환한 후 전체적으로 반투명의 빨간색을 얹었습니다. 이와 같이 가공함으로써 배경 사진을 살리면서도 앞쪽에 배치한 문자의 가독성을 확보할 수 있습니다.

콜라주한 이미지를 배경으로 사용하면 지면 전체에 활기가 넘칩니다. 다양한 음악을 연주하는 것처럼 지면을 즐겁게 만들 수 있기에 추천합니다. 다만 너무 지나치면 무질서해질 수 있으니 주의가 필요합니다.

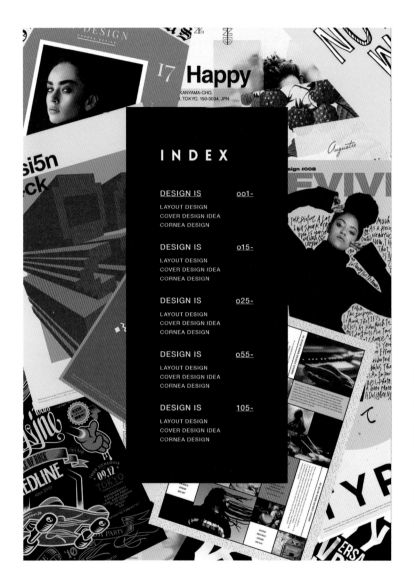

검은색 판을 깐다

◉검은색 판을 깐다

왼쪽 사례에서는 배경 이미지를 가공했지만, 이 사례에서는 배경 이미지는 가공하지 않고 문자 밑에 검은색 판을 깔아서 문자의 가독성을 담보했습니다. 이 기법의 이점은 배경 이미지의 화려한 인상을 유지한 채 보는 이에게 전해야 할 문자 정보의 가독성도 확보할 수 있다는 점입니다. 원본 배경 이미지는 왼쪽 이미지도 이 사례처럼 컬러풀하지만, 가공 방법에 따라 인상이 크게 달라진다는 점을 알 수 있습니다.

비일상적인 느낌을 내고 싶을 때

사선이나 곡선으로 대담하게 트리밍한 디자인 사례

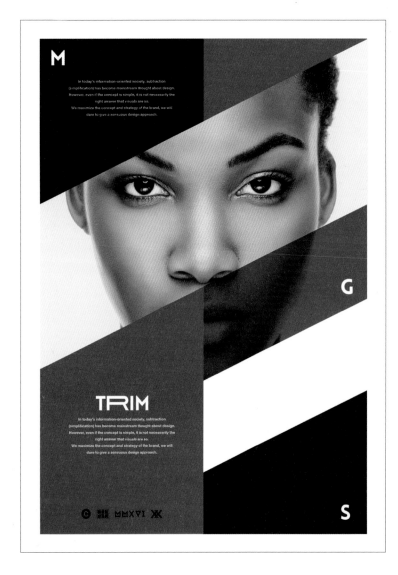

사진을 비스듬하게 트리밍한다

◎ 비스듬하게 자른다

사진을 트리밍한다고 하면 보통 수평·수직으로 사진을 자르는 것을 생각합니다. 그러한 발상을 전환해서 비스듬한 선으로 트리밍해 보세요. 사진을 비스듬하게 트리밍하면 지면에 속도감이 생기고 세련된 분위기가 납니다. 이 사례에서는 사진뿐 아니라 전면에 배치한 그래픽도 비스듬하게 기울임으로써 전체적으로 느낌 있고 세련된 분위기로 완성됐습니다.

비스듬하게 자르거나 형태가 없는 곡선으로 트리밍하면 그것만으로 메시지가 됩니다. 지면의 톤도 만들기 쉬우므로 꼭 한번 시도해 보세요.

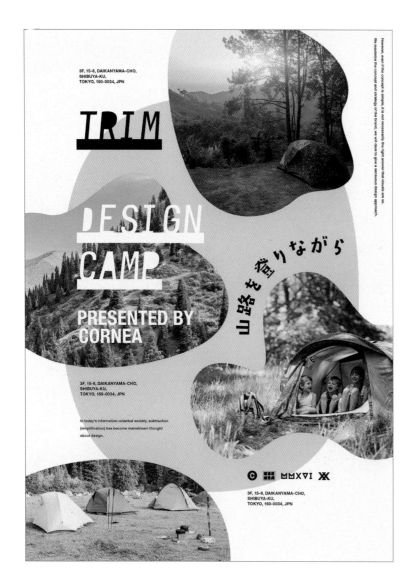

사진을 곡선으로 트리밍한다

◐ 곡선을 사용해 즐거움을 준다

트리밍 방법을 조금 더 발전시켜서 재미를 더해 봤습니다. 조금 거친 곡선으로 트리밍하여 즐거움을 표현했습니다. 평소에는 그다지 볼 기회가 없는 특이한 트리밍 방식이지만 재미있지 않나요? 트리밍할 때는 '어디를 트리밍할지'가 아니라 '어떤 형태로 트리밍할지'도 생각해 보세요.

트리밍의 고급 기법

기하학이나 문자 형태로 트리밍한 디자인 사례

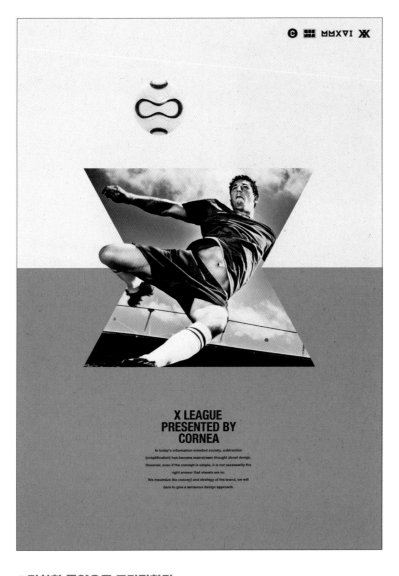

기하학 문양으로 트리밍한다

○ 기하학 문양으로 트리밍한다

활용할 경우가 그다지 없을지 모르지만, 이 사례처럼 기하학 문양으로 사진을 트리밍하는 기법도 있습니다. 너무 복잡한 도형은 어울리지 않지만, 형태에 따라서는 메시지성을 부여할 수도 있습니다. 이 사례의 인물 다리처럼 사진 일부를 트리밍 범위에서 비어져 나오게 하면 단번에 지면에 움직임이 생깁니다.

로고 형태나 문자 형태 등에 맞춰서 트리밍하는 기법입니다. 간단해 보여도 균형을 잡기 어렵습니다. 트리밍이 과감하지 못하면 큰 인상을 주지 못하는 반면, 너무 지나치면 알아보기 어려워집니다.

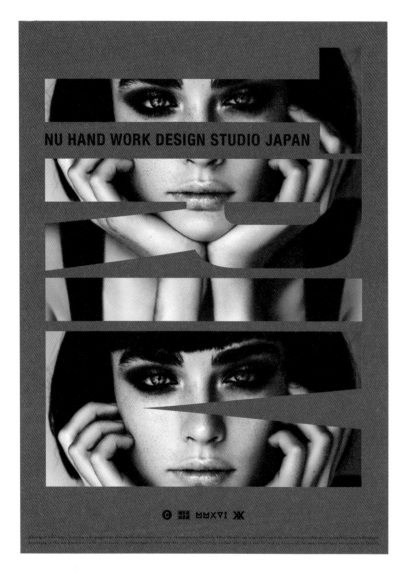

문자 형태로 트리밍한다

◎ 문자 형태로 트리밍한다

사진을 문자 형태로 트리밍하는 방법도 디자인에 메시지성을 부여하는 기법입니다. 이 사례의 문자는 쉽게 읽히지 않죠? 하지만 예를 들어 'LOVE'라는 문자 안에 인물이 비친다면, 거기에 어떤 의미가 있는지 간단히 상상할 수 있습니다. 여러분 개개인의 재미있는 상상을 여기에 접목한다면 명작이 탄생할 수 있어요.

디자인에서 말하는 브랜딩이란

이 책을 읽는 여러분도 '브랜딩'이라는 단어는 자주 들어 봤겠죠. 브랜딩이란 상품이나 서비스 등을 통해 브랜드에 대한 공감을 높여 나가는 일이지만, 요즘에는 디자인이라 하면 대부분 브랜딩과 함께 언급하게 되었습니다. 수년 전만 해도 이 정도까지 브랜딩이라는 단어가 쓰이지 않았습니다. 하지만 지금은 온갖 홍보 도구가 기업의 브랜딩과 이어진다고 말하곤 합니다. 그만큼 클라이언트의 요구가 커졌지만, 디자이너로서는 자신이 만든 디자인이 오랫동안 사용되고 또한 다양한 도구로 확장된다는 점에서 큰 보람을 찾을 수 있게 되었습니다. 요컨대 단발적인 창작물이 아니라 중장기적인 시점에서 디자인을 요구하는 시대가 되었다는 말입니다.

그리고 그런 브랜딩 도구에서 가장 중요시되는 것이 웹 디자인입니다. 인터넷에만 연결하면 누구든 접속할 수 있는 웹 디자인은 브랜딩 도구로서 매우 뛰어나기 때문입니다. 또한 웹 업계의 진화가 빠르게 이루어지고 있으며, 단 몇 년 사이에 기능 측면은 물론 디자인 측면에서도 큰 폭으로 진화하고 있습니다.

'겨우 3년 전에 업데이트한 웹사이트가 지금은 이미 낡아 보여…'.

그 정도로 디자이너가 힘들어지기도 했지만 그만큼 앞서 나가는 기술을 요구받고 있다는 뜻이니까 디자이너뿐 아니라 온갖 크리에이터에게 있어 무척이나 매력적인 분야가 되었습니다.

UI뿐만 아니라 UX까지도 디자인해야 한다

웹 디자인에서 주의해야 할 부분이 UI(User Interface)와 UX(User eXperience)입니다. UI란 사용자와 제품·서비스와의 접점, 즉 디자인, 폰트, 사진 등 사용자의 눈에 닿는 것 모두를 말합니다. 그에 비해 UX란 사용자가 그 제품·서비스에서 얻을 수 있는 체험입니다. 알아보기 쉽고, 주문하기 쉽고, 웹사이트 내에서 이동하기 쉽다는 체험을 말합니다.

그들 UI와 UX의 핵이 되는 것이 브랜딩 디자인입니다. 예를 들어 '최고급 부엌 칼을 판매하는 웹사이트'와 '최신형 스마트폰을 판매하는 웹사이트'가 있다고 생각해 보죠. 두 웹사이트 모두 좋은 디자인과 사용 편의성이 중요합니다. 그렇다고 두 웹사이트에 같은 웹 디자인을 적용할 수는 없습니다. 그 제품이나 서비스에서는 어떤 점을 '좋다'라고 평가하는지? 왜 부엌칼과 스마트폰의 경우에는 디자인이 달라야 하는지? 그 가치 기준을 정하는 것이야말로 중요합니다. 그것이 브랜딩 작업입니다.

브랜딩이라고 들으면 로고 디자인처럼 겉으로 보이는 디자인을 주로 떠올리게 되지만, 웹 디자인에서는 겉모습뿐만 아니라 사용 편의성까지도 포함해 브랜딩 디자인을 해야 합니다. 꽤 어려운 작업이죠. 하지만 태어났을 때부터 인터넷을 접해 온 젊은 디자이너들에게는 지극히도 당연하게 느껴질 수도 있겠네요. 이번 기회에 브랜딩에서의 웹 디자인에 관해 한번 생각해 보면 좋겠습니다.

타이포그래피

타이포그래피의 세계는 정말로 심오합니다. 빠져들면 헤어나올 수 없습니다. 특히 한국에서 디자이너가 되려면 한글, 로마자 때로는 한자 등 다양한 서체를 취급해야 합니다. 그렇기에 더욱 어렵죠. 하지만 다른 방향에서 보면 그만큼 폭넓은 디자인을 만들어 낼 수 있기도 합니다. 타이포그래피에 익숙해지면 정말로 즐겁습니다. 새로운 서체도 하루하루 늘어나고 있기에 새로운 발견을 통해 디자인이 진화하기도 합니다.

TYPOGRAPHY

문자는 다양한 요소의 집합체
타이포그래피

디자인 업계에서 자주 듣게 되는 타이포그래피란 도대체 무엇일까요? 디자이너라면 글자를 다루는 타이포그래피에도 반드시 능통해야 합니다.

◐ 깊이 있는 타이포그래피의 세계

타이포그래피(typography)를 간단하게 설명하면 목적에 맞고 잘 읽히는 데다 아름답게 보이게끔 문자를 배치하는 기술을 말합니다. 다시 말해 타이포그래피는 텍스트의 가독성을 높여 정보를 쉽게 이해할 수 있도록 만드는 작업이죠. 또한 문자 자체를 비주얼로서 보여 주는 작업을 의미하기도 합니다. 이 경우에는 가독성이 다소 떨어지더라도 눈에 잘 띄고 인상적이며 시인성이 높게 문자 요소를 구성합니다.

비슷한 개념으로 캘리그래피(calligraphy)와 레터링(lettering)이 있습니다. 캘리그래피란 서예나 손글씨 등 펜이나 붓 등을 이용해 손으로 쓰는 글씨를 말하며, 레터링은 서체에 구애받지 않고 특정한 문자를 그리거나 디자인하는 작업입니다.

문자는 서체, 글자 굵기, 글자 크기, 행간 (leading), 자간(kerning), 레이아웃 등 수많은 요소가 조합되어 구성됩니다. 따라서 디자이너는 개개의 요소를 목적에 맞게 선택해야 합니다. 타이포그래피는 지식과 경험이 결과를 내는 꽤 심오한 세계입니다. 타이포그래피를 배워서 디자인 능력을 한단계 높여 보세요 01.

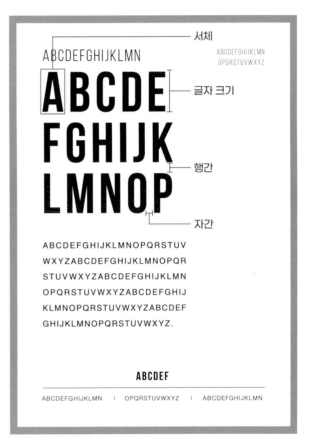

01 어떤 서체로 어떻게 배치하면 좋을지 목적별로 제대로 이해하다 보면 타이포그래피의 감각이 자라납니다.

서체도 디자인이다

서체(글꼴, 글자체)는 시각적, 형태적 특징을 가진 글씨의 모양을 말하며, 폰트는 서체를 컴퓨터 파일의 형태로 구현한 것을 말합니다. 예를 들어 한글 서체는 획 끝에 돌기(세리프)가 있는 명조체와, 글씨의 굵기가 일정한 고딕체로 나눕니다. 또한 명조체 중에서도 윤명조나 sm명조 같은 폰트가 있지요.

서체라는 것은 애초에 문자이기에 정보 도구로서는 이 이상 가는 것이 없을 정도로 적확하게 사실을 전할 수 있습니다. 그리고 서체를 잘못 선택하면 곧바로 디자인이 빛을 잃고 맙니다. 가령 그 아무리 멋진 일러스트가 있다고 해도 문자가 제대로 디자인에 조화되지 않으면 그것을 디자인이라고 부를 수는 없습니다.

디자인에서 문자의 비주얼로서의 역할은 무척이나 강하며, 서체에는 디자인적인 기능이 있습니다. 디자인을 살리는 것도 죽이는 것도 서체에 달려 있다고 할 수 있습니다.

02 문자만으로 만든 포스터 디자인입니다. 산세리프체(고딕체) 폰트가 힘 있고, 강한 인상을 줍니다.

서체 하나로 디자인이 크게 달라진다

그림02는 문자만 넣어 만든 포스터 사례입니다. 사진이나 일러스트가 아니더라도 문자가 비주얼로서 성립하고 있는 걸 알 수 있겠죠? 나아가 문자의 대단한 점은 그림03처럼 서체를 바꾸는 것만으로 디자인의 인상이 크게 달라진다는 점입니다.

이처럼 서체는 단순히 정보를 전할 뿐만 아니라 비주얼 기능도 강하다는 점을 알 수 있습니다. 디자이너라면 서체에 정통한 사람이 되어 자유자재로 사용할 수 있어야 합니다!

03 포스터에 사용된 서체를 변경했습니다. 문자를 바꾸는 것만으로 깔끔한 디자인으로 바뀌었습니다.

한글과 로마자는 메커니즘이 다르다

한글 폰트와 로마자 폰트

한국인 디자이너로서 피할 수 없는 것은 한글 폰트와 로마자(알파벳) 폰트의 취급입니다. 매우 번거롭게도 한국어 디자인에는 한글과 로마자가 뒤섞여 있습니다.

◉한글과 로마자의 차이

한글 디자인 제작물에는 한글과 로마자가 별 거리낌 없이 뒤섞여 있습니다. 즉, 디자이너라면 한글 폰트와 로마자 폰트를 전부 이해하고 사용해야 한다는 점입니다.

한글 폰트와 로마자 폰트의 가장 큰 차이는 기준선의 수와 위치입니다. 이것이 매우 난해하므로, 다음 페이지의 그림 01과 함께 설명하겠습니다.

그림처럼 한글 폰트는 가상 몸체(imaginary body)라는 정사각형 안에 담겨 있습니다. 이에 비해 로마자 폰트는 어센더라인(ascenderline), 캡라인(capline), 민라인(meanline, X-라인), 베이스라인(baseline), 디센더라인(descenderline)의 5가지 선에 따라 구성됩니다.

그리고 한글 폰트는 가상 몸체의 중앙을 기준으로 줄을 맞추고, 로마자 폰트는 베이스라인에 줄을 맞춥니다. 즉 한글과 로마자는 애초에 폰트가 만들어진 메커니즘이 다릅니다.

◉한글과 로마자 섞어짜기

한글과 로마자를 함께 디자인할 때 가장 곤란한 부분을 꼽자면, 한글과 로마자는 각각의 폰트별로 라인을 맞추더라도 실제로 둘을 조합해 보면 조화되지 않는 듯한 인상을 줄 때가 있다는 점입니다.

또한 같은 pt의 크기라도 한글 폰트 쪽이 로마자 폰트보다 커 보일 때가 많습니다. 그 경우에는 로마자 폰트를 조금 크게 키우면 글자 크기가 균일해 보입니다.

특히 타이틀 등 눈에 띄는 부분일수록 불균형이 돋보이므로 신경 써서 조정해야 합니다. 나아가 서체를 선정하고 문자의 굵기도 맞춥시다. 디자이너는 이런 조정을 매번 해야 합니다.

◉합성 글꼴 기능을 사용한다

조금이라도 편하게 작업할 수 있도록 인디자인에는 합성 글꼴 기능이 있습니다. 이를 통해 한글이나 로마자별로 취급하는 폰트를 사전에 설정할 수 있습니다 02. 서로 잘 어울리는 한글 및 로마자 폰트를 찾았다면 합성 글꼴로 등록해 두면 작업 시간을 단축할 수 있습니다.

한글 폰트

한글날

가상 몸체

로마자 폰트

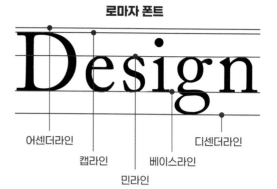

Design

어센더라인 캡라인 민라인 베이스라인 디센더라인

고딕체

타이포그래피

sm중고딕10

타이포그래피

윤고딕120

산세리프체

TYPOGRAPHY

Helvetica

TYPOGRAPHY

DIN

명조체

타이포그래피

sm신신명조10

타이포그래피

윤명조120

세리프체

TYPOGRAPHY

Bodoni

TYPOGRAPHY

Caslon

01 한글 폰트와 로마자 폰트의 차이입니다. 한글의 고딕체, 명조체는 로마자의 산세리프체, 세리프체와 대응합니다.

02 인디자인에서 [문자] → [합성 글꼴]을 선택하면 합성 글꼴 설정 대화상자가 나옵니다. 외관이 통일되도록 한글, 구두점, 기호, 로마자, 번호의 폰트를 고르고, 글자 크기나 비율 등을 조정하여 합성 글꼴을 만들어 두면 좋습니다.

가독성이 뛰어난 명조체와 시인성이 뛰어난 고딕체

명조체와 고딕체

한글 서체의 대표적인 형태로는 명조체(바탕체)와 고딕체(돋움체)가 있습니다. 로마자에서는 이와 비슷하게 세리프체와 산세리프체로 구분합니다.

◎ 명조체와 고딕체의 차이

서체에 따라 지면의 인상이 크게 달라집니다. 그렇기 때문에 디자인을 하는 목적에 따라 최적의 서체를 고르는 것이 중요합니다. 한글 서체의 대표적인 형태로는 명조체와 고딕체가 있습니다 01. 명조체는 손으로 쓴 한자 붓글씨인 해서(楷書)를 한글에 맞게 형식화한 서체입니다. 즉 한 획씩 붓을 떼며 쓴 문자 디자인이라는 말이 됩니다.

획의 각 끝부분에 돌기(세리프)라 불리는 작은 장식이 있는 것이 특징입니다. 예를 들어 모음 'ㅣ'의 세로획 위쪽 끝에 툭 튀어나와 있는 부분이 '돌기'입니다.

명조체는 가로 획보다 세로 획이 굵기 때문에 비교적 깔끔한 인상을 줍니다. 또한 크기가 작더라도 가독성이 뛰어나므로 신문 등 많은 문자 정보를 읽기 쉽게 전해야 하는 디자인에 사용됩니다.

반대로 고딕체에는 돌기가 없습니다. 가로획과 세로획의 선 굵기가 거의 같은 디자인입니다. 불필요한 장식이 없기에 단번에 봤을 때 무엇이 적혀 있는지 이해하기 쉬우며, 시인성이 뛰어납니다. 공공시설의 간판 등 내용을 바로 전해야 하는 곳에서 주로 사용됩니다.

디자인이 주는 인상을 말하자면, 명조체는 '어른스럽다/세련됐다/고급스럽다/지적이다', 고딕체는 '젊다/친근하다/눈에 띈다/힘 있다' 등의 느낌을 줍니다 02.

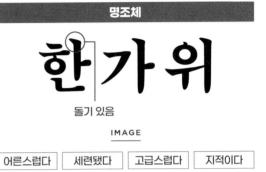

명조체

돌기 있음

IMAGE

| 어른스럽다 | 세련됐다 | 고급스럽다 | 지적이다 |

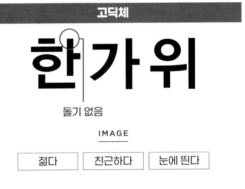

고딕체

돌기 없음

IMAGE

| 젊다 | 친근하다 | 눈에 띈다 |

01 로마자 서체에서는 돌기를 '세리프'라고 부르며, 명조체처럼 돌기(세리프)가 있는 것을 세리프체, 없는 것을 산세리프체라고 합니다.

왜 사냐건 웃지요. 나를
왜 사냐건 웃지요. 나를
왜 사냐건 웃지요. 나를

02 문자의 굵기에 따라서도 인상이 달라집니다. 가는 문자는 세련돼 보이며, 굵은 문자는 힘 있어 보입니다.

타이틀은 좋든 나쁘든 눈에 띈다
타이틀 만들기

타이틀은 문장의 내용을 짧게 정리해 눈에 띄게 만든 요소입니다. 보는 이가 언뜻 보고도 어떤 내용인지 단번에 알 수 있어 무척이나 중요합니다. 디자이너라면 능숙하게 타이틀을 만들어야 합니다.

◗ 타이틀은 순식간에 정보를 전하는 중요한 요소

타이틀(title)은 보는 이가 디자인을 봤을 때 순식간에 정보를 받아들일 수 있는 중요한 요소입니다. 타이틀은 지면 안에서 눈에 띄는 부분에 배치해야 합니다.

그렇다면 타이틀을 효과적으로 디자인하려면 어떻게 하면 좋을까요? 하나는 다른 문장보다 굵고 큰 폰트를 할당하는 것입니다. 본문이나 캡션 등의 다른 요소보다 눈에 띄도록 굵고 큰 폰트를 할당합니다.

다른 하나는 다른 요소와 조금 거리를 두어 다른 것과 차이를 내는 방법이 있습니다. 이에 관해서는 56쪽 '레이아웃의 4가지 원칙'에서 해설한 대비의 원칙과도 통하는 면이 있습니다.

◗ 글자 간격을 조정한다

타이포그래피 디자인으로서 타이틀을 만들 때는 글자 사이의 간격, 즉 자간을 조정해야 합니다 **01**. 자간을 조정하는 이유는 168쪽 '한글 폰트와 로마자 폰트'에서 설명한 것처럼 한글 폰트는 가상 몸체에 들어가게끔 만들어져 있어서 글자 크기가 각각 다르기 때문입니다.

그저 단순히 붙여짜기※를 하면 글자에 따라 좌우에 폭이 다른 여백이 생겨나 버립니다. 이렇게 글자 사이 여백이 제각각 다르면 글줄이 어색해 보여 디자인이 눈에 거슬리게 됩니다. 타이틀은 눈에 띄어야 하지만, 나쁜 식으로 눈에 띄어서는 안 됩니다. 통제되지 않은 디자인에서는 조잡함이 느껴지기 때문입니다.

타이틀은 문장 중에서도 눈에 띄는 장소인 만큼, 전체 인상에 큰 영향을 끼칩니다. 타이포그래피를 정확하게 조정하면 지면 전체도 확실하게 정돈된 느낌이 나며 퀄리티가 단번에 높아집니다. 프로 디자이너라면 문자의 간격이 균등해지게끔 문자를 하나씩 조정하여 디자인을 다듬어야 합니다.

※붙여짜기: 서로 이웃한 가상 몸체의 자간을 띄우지 않는 문자 조판 방식.

나쁜 문자 간격

타이틀을 만드는 법

너무 벌어짐　너무 가까움

↓

문자 간격 조정 후

타이틀을 만드는 법

01 자간만 조정해도 디자인의 외관이 좋아지며 문자도 한결 읽기 편합니다. 타이틀 등 특히 눈에 띄는 부분은 문자가 아름답게 보이게끔 특히 더 신경을 써서 조정하세요.

6pt 이하의 글자를 사용할 때는 폰트, 색, 타깃을 생각하자

글자의 최소 크기

작은 로마자 폰트로 적힌 문자가 멋져 보인다는 마음은 뼈저리게 이해가 갑니다. 하지만 한글은 너무 작으면 가독성이 나빠집니다. 글자 크기를 6pt 이하로 사용할 때의 주의점을 설명합니다.

◐ 문자는 작을수록 멋지다?

신입 디자이너는 '문자는 작게 줄이면 멋져 보인다'라고 생각하기 쉽지만, 맹신하면 안 돼요. 그 마음은 잘 압니다. 문자를 작게 줄이면 전체가 깔끔하고 아름다워 보이니까요.

하지만 디자이너는 '읽기 쉬우면서도 멋지게' 만들어야 합니다. 디자인은 어디까지나 본연의 목적을 다하는 것이 최우선이므로, 절대로 근거 없이 글자 크기를 조정하면 안 됩니다. '작은 문자가 옳다'라고 무작정 믿고 있다면 당장 맹신에서 벗어나세요. 이렇게 조금 강하게 말했지만,

디자인 요소 중에는 가끔 작더라도 어떻게든 읽을 수 있기만 하면 그뿐인 경우도 나올 때가 있습니다. 그럴 때를 위해 몇 pt까지 가독성을 유지할 수 있는지, 디자인의 최소 글자 크기를 알아 두면 편리합니다.

◐ 인쇄물에 적합한 최소 글자 크기

인쇄물에서는 가독성을 생각하면 6pt가 추천하는 최소 크기입니다. 다만 인쇄물은 눈을 가까이 대고 볼 수 있으니, 4.5pt 정도까지 크기를 줄여도 어떻게든 읽어 낼 수

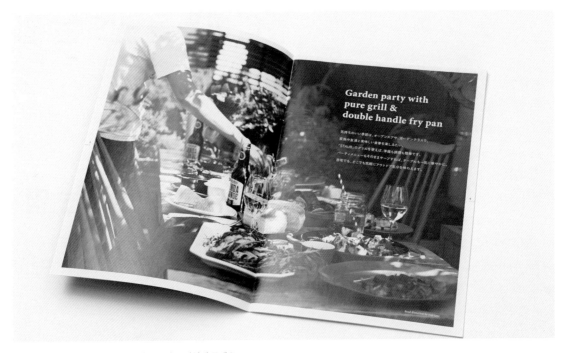

01 인쇄물은 4.5pt 정도가 최소 단위가 된다고 기억해 두세요.

는 있습니다. 다만 4.5pt 크기의 글자를 실제로 알아보기는 어렵습니다. 더군다나 굵은 폰트는 크기를 줄일수록 글자가 뭉쳐 보이므로 그다지 추천하지 않습니다.

나아가 글자 색의 농도에도 신경 써야 합니다. 인쇄물은 기본적으로 망점이라는 그물 상태의 세밀한 점이 지면에 찍혀 색의 농도를 표현합니다. 망점이 가까이 모여 있으면 진한 색으로 나타나고, 망점이 흩어질수록 옅은 색으로 나타나죠. 그래서 글자가 너무 작으면 글자 모양이 망가지고 점선으로 보일 수 있습니다.

글자를 많이 줄여야 하는 경우 가능하면 색의 CMYK 값을 K: 100%(≒검은색)으로 설정하세요. 먹 농도가 50%보다 낮으면 글자 모양이 망가질 가능성이 커지므로 주의가 필요합니다.

◔ 웹 화면에 적절한 최소 글자 크기

웹에서는 모니터의 해상도나 사용자의 브라우저 설정에 따라 문자의 외관이 크게 달라집니다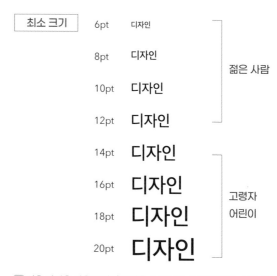. 또한 최근에는 반응형 웹(Responsive Web) 디자인에 대응하여 일정 비율에 맞게 글자 크기를 지정하는 경우가 늘어나고 있습니다.

따라서 일률적으로는 말할 수 없지만 12px 정도가 적당한 수준입니다. PC용 디자인을 만드는지 스마트폰용 디자인을 만드는지에 따라서도 달라집니다. 실제로 디자인을 한 후 해당 기기 화면에서 확인해 봐야 합니다.

◔ 타깃 독자의 세대에 따라서도 달라진다

한편, 디자인이 누구를 대상으로 하는지에 따라서도 최소 글자 크기가 다릅니다. 연령대에 따른 차이가 그 대표적인 예로, 고령자나 어린이는 글자가 너무 작으면 읽기 어려워 합니다. 이런 연령대를 타깃으로 디자인하는 경우에는 글자 크기를 키우세요. 타이포그래피에서도 디자이너는 누구를 대상으로 디자인을 만드는지를 의식해야 합니다.

02 작은 문자를 사용하는 경우에는 글자 굵기나 CMYK 값 등에도 주의를 기울여서 문자가 뭉쳐 보이지 않도록 주의하세요. 이 예에서는 배경이 어두운 색이기에 문자를 흰색으로 설정했습니다.

03 웹 디자인에서는 글자 크기를 px 말고도 em, % 등의 단위로도 지정할 수 있습니다.

최소 크기		
6pt	디자인	
8pt	디자인	젊은 사람
10pt	디자인	
12pt	디자인	
14pt	디자인	
16pt	디자인	고령자 어린이
18pt	디자인	
20pt	디자인	

04 젊은 사람은 작은 문자여도 읽을 수 있지만, 고령자에게는 쉽지 않습니다. 타깃을 생각하고 글자 크기를 설정하세요.

공들여 선택한 폰트가 굴림체로 인쇄되지 않으려면

문자의 아웃라인

CHAPTER 5
06

문자의 아웃라인이란 문자 정보를 가진 폰트를 오브젝트로 도형화하는 것을 말합니다. 특히 디자인 데이터를 인쇄소에 보낼 때는 일러스트레이터나 인디자인을 사용해 글자를 아웃라인 처리해야 합니다.

◗ 인쇄용 데이터는 반드시 아웃라인 처리할 것

완성된 디자인을 제작하기 위해 인쇄소에 파일을 보낼 때, 폰트가 적용된 모든 글자를 선택하고 아웃라인 처리를 해야 합니다. 실무에서는 이것을 보통 '폰트를 깬다'라고 표현하기도 합니다. 왜 문자 정보를 가진 폰트를 도형화해야 할까요? 아웃라인 처리된 문자는 도형으로 인식되어 인쇄소에서 해당 폰트가 없더라도 그대로 인쇄할 수 있기 때문입니다.

만약 아웃라인 처리를 하지 않은 채로 인쇄소에 데이터를 보내고, 사용한 폰트를 첨부하는 것도 잊었다면 최악의 경우 기본(디폴트) 서체인 굴림체로 변환되어 출력될 수도 있습니다. 서체가 달라지면 디자인의 인상이 크게 달라지므로, 폰트가 없어 다른 폰트로 변환되는 일은 디자인에서는 엄청 큰 사고입니다 01.

이런 문제를 미리 방지하기 위해서라도 아웃라인 처리를 하는 방법과 의미를 반드시 알아야만 합니다. 디자이너가 고민 끝에 목적에 맞는 서체를 선택했으니, 인쇄되어 완성될 때까지 책임을 져야 합니다. 이런 의미에서 데이터를 보낼 때는 문자를 아웃라인 처리하는 것을 강하게 추천합니다 02.

디자인 원본 데이터

혁신적인 디자인이
사람의 생활을 바꾼다

아웃라인 처리를 하지 않고
인쇄소에 데이터를 보낸 결과

실제 인쇄 결과

혁신적인 디자인이
사람의 생활을 바꾼다

기본 폰트로 인쇄되어 완성도가 확 떨어져 버렸다!

01 아웃라인 처리를 하지 않았고, 인쇄소에 해당 폰트가 없었기에 디폴트 서체가 앉혀져 완성도가 떨어져 보입니다.

02 문자를 아웃라인 처리한 레이블의 디자인 데이터입니다.

◉ 아웃라인 처리 전에 데이터를 반드시 백업하자

한번 아웃라인 명령을 실행하면, 원래의 문자 정보가 있는 상태로 되돌아갈 방법이 없습니다. 아웃라인 처리 전에는 반드시 다른 이름으로 저장해 두고, 아웃라인 처리를 한 파일은 파일 이름을 '아웃라인 완료' 등으로 알기 쉽게 변경해 두는 습관을 들이세요 03. 베테랑 디자이너일수록 이 두려움을 알고 있기 때문에 Command + Shift + S (Windows에서는 Ctrl + Shift + S)라는 '다른 이름으로 저장' 단축키를 외워서 사용합니다. 아웃라인 처리를 한 후에도 문제가 생기지 않도록 주의해야 합니다 04.

inlay_ol.ai inlay_uchi_ol.ai inlay_uchi.ai inlay.ai

inlay.psd inlayuchigawa.psd

03 파일 이름에 '_ol'이 붙어 있는 것이 아웃라인 처리한 데이터입니다. 아웃라인 처리 전과 후의 양쪽 데이터를 남겨 두었습니다.

6mm 6mm

138mm(表1)

117.5mm

04 인쇄소에 파일을 보내기 전에 폰트는 아웃라인 처리하세요. '다른 이름으로 저장' 단축키를 기억하고, 키보드에 적힌 마크가 닳아 없어졌다면 이미 여러분은 프로입니다.

아웃라인 폰트의 OpenType 폰트를 완벽히 익히자

폰트 파일 형식

서체의 종류뿐 아니라 폰트에는 폰트 형식이라는 것이 있습니다. 사용할 수 없는 서체를 구매하는 일이 벌어지지 않도록 각각의 차이를 확실히 이해해 두세요.

◎ 폰트의 2가지 종류

이미지 파일에 JPG, PNG, PSD 등의 파일 형식이 있는 것처럼 폰트에도 몇 가지의 파일 형식이 있습니다. 우선 크게 나누어 비트맵 폰트와 아웃라인 폰트 2가지를 꼽을 수 있습니다 01.

● 비트맵 폰트

작은 도트(점)로 폰트를 만들었습니다. 확대하면 도트가 보이기 때문에 글자를 크게 보여 줄 때는 적합하지 않습니다.

● 아웃라인 폰트

수식으로 정의하여 폰트를 만들었습니다. 베지에 곡선, 스플라인 곡선 등 여러 점을 순서대로 통과하도록 곡선을 만들어 폰트를 나타냅니다. 아웃라인 폰트는 점이 아니라 곡선으로 만들어졌기에 확대해도 문자의 품질이 나빠지지 않습니다.

확대할 수 있는지 없는지의 차이가 크기에 현재 폰트는 거의 아웃라인 폰트를 사용합니다. 디자이너가 사용하는 폰트는 아웃라인 폰트라고 기억해 두세요.

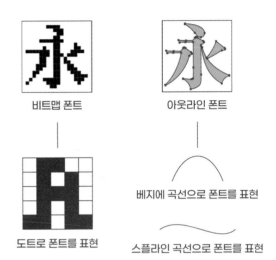

비트맵 폰트 아웃라인 폰트

도트로 폰트를 표현 베지에 곡선으로 폰트를 표현

스플라인 곡선으로 폰트를 표현

01 비트맵 폰트를 확대하면 도트가 보입니다. 아웃라인 폰트는 확대해도 도트가 보이지 않으며 깔끔한 라인으로 보입니다.

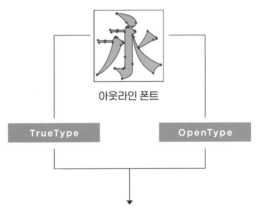

아웃라인 폰트

TrueType OpenType

mac과 Windows에서 사용할 수 있다
OS가 다른 경우에도 공유할 수 있는 폰트 형식

02 TrueType 폰트, OpenType 폰트는 mac이든 Windows든 관계없이 공유하여 사용할 수 있습니다.

◑ 디자인에 사용 가능한 2가지 폰트

아웃라인 폰트 중에서도 몇 가지 형식이 있습니다. 주요 형식으로는 TrueType 폰트(TTF 파일), OpenType 폰트(OTF 파일)가 있습니다. 이 2가지 폰트 형식은 mac이나 Windows 등 OS가 서로 다른 경우에도 이용할 수 있습니다. 물론 어도비의 응용 프로그램에서도 사용할 수 있으며, 무척이나 범용성이 높은 폰트입니다 02.

디자이너로서 알아 두어야 할 2가지 형식의 차이점은 TrueType 폰트보다 규격이 새로운 OpenType 폰트 쪽이 문자 세트가 많다는 점입니다. 또한 TrueType 폰트에는 대응하지 않는 인쇄소도 있습니다. 1장의 인쇄물이라면 아웃라인 처리를 하면 문제되지 않지만, 여러 페이지의 인쇄물 여러 장소에 TrueType 폰트를 사용할 때는 주의하는 편이 좋습니다. 앞으로 디자인을 해 나간다면 OpenType 폰트를 사용하는 것이 가장 좋은 선택지가 될 것입니다.

Design Note │ 서체 관리자를 사용한 폰트 관리법

폰트를 자신의 취향에 맞게 그룹으로 나누어 분류, 관리할 수 있는 mac의 서체 관리자의 모음(컬렉션) 기능이 무척 편리합니다. 사용법은 간단합니다. 응용 프로그램을 실행하고 왼쪽 아래의 [새로운 모음]을 클릭합니다.

새롭게 작성한 모음에 이름을 붙이고(강렬함, 부드러움 등 마음껏 달아 보세요), 나머지는 이 모음 안에 등록하고 싶은 폰트를 차례로 드래그&드롭하면 됩니다. 이것으로 자신이 사용할 폰트 모음이 완성됩니다.

디자인 작업을 하다 보면 폰트가 점차 늘어나게 됩니다. 모든 폰트 이름을 기억하기란 쉽지 않으므로, 모음 기능을 이용하여 자신만의 방식으로 분류해 두면 좋습니다.

① 새로운 모음에 이름을 붙인다

② [새로운 모음]을 클릭

③ 원하는 폰트를 선택하여 드래그&드롭

고르기 어렵다면 일단 쉬운 길부터

유료 폰트 서비스

폰트는 유료 폰트는 물론, 무료 폰트까지 매우 많은 선택지가 있습니다. 이전에는 폰트를 추가하려면 해당 폰트를 구입하는 방법밖에 없었지만, 최근에는 정액제 서비스도 나와 있습니다.

◐ 폰트 정액제 서비스

이전에는 유료 폰트를 사용하려면 낱개로 구입해서 쓰는 방법밖에 없었지만, 최근에는 다양한 회사의 폰트를 정액제로 구독해서 사용할 수 있는 클라우드 서비스가 많이 나와 주류가 되었습니다.

폰트에는 매우 많은 선택지가 있기에 앞으로 디자이너가 되고자 하는 사람으로서는 어느 것부터 시작하면 좋을지 알기 어려울 수 있습니다. 그럴 때는 우선 유명 서비스부터 시작해 보는 건 어떨까요 01.

Gotham
CORNEA DESIGN

Helvetica Neue LT Std
CORNEA DESIGN

Bodoni 72
CORNEA DESIGN

Big Caslon Medium
CORNEA DESIGN

01 디자이너가 사용할 수 있는 폰트는 정말 많으며, 다양한 장르의 디자인에 맞춰서 폰트를 선택할 수 있습니다.

◐ 클라우드 폰트 서비스

대표적인 유료 폰트 서비스를 손꼽자면, 산돌구름(www.sandollcloud.com)과 윤멤버십(www.font.co.kr)을 꼽을 수 있습니다. 산돌구름은 사용 가능한 폰트 개수와 학생 여부, 사용자 수에 따라 월 단위 혹은 연 단위로 결제해서 사용하는 클라우드 서비스입니다 02. 패키지 안의 어떤 폰트든 사용할 수 있으며, 정액제이므로 새로운 폰트가 업데이트되어도 추가 요금 없이 사용할 수 있다는 장점도 있습니다.

윤명조와 윤고딕 시리즈로 유명한 윤멤버십도 사용자수와 사용 범위에 따라 여러 가지 패키지를 제공합니다.

산돌고딕Neo1 01 Thin
왜 사냐건 웃지요 나는

산돌고딕Neo1 09 Heavy
왜 사냐건 웃지요 나는

산돌명조Neo1 01 UltraLight
왜 사냐건 웃지요 나는

산돌명조Neo1 07 ExtraBold
왜 사냐건 웃지요 나는

02 산돌구름은 업계에서 널리 쓰이는 폰트 서비스입니다.

● Adobe Fonts

다음으로 Adobe Fonts입니다. 이 서비스는 포토샵이나 일러스트레이터를 이용할 수 있는 Creative Cloud를 계약한 사용자라면 누구나 쓸 수 있는 폰트 서비스입니다 03.

즉 어도비의 최신 응용 프로그램으로 디자인을 제작한다면 자동으로 Adobe Fonts에 포함된 폰트도 사용할 수 있습니다.

또한 인터넷상의 클라우드에서 폰트가 관리되므로, 여러 명과 공유하여 작업할 때도 불편하게 폰트를 따로 공유할 필요가 없습니다.

Creative Cloud의 응용 프로그램을 사용 중이며 이런저런 폰트를 테스트해 보고 싶은 사람, 정리 정돈에 시간이 소요되는 사람에게는 매우 편리한 서비스입니다.

League Gothic

CORNEA DESIGN

Eldwin Script

Cornea Design

Mrs Eaves Lining OT

CORNEA DESIGN

03 Creative Cloud 앱을 실행하고 [글꼴] 아이콘을 클릭한 후 [글꼴 검색]을 선택하고 원하는 글꼴을 찾아 활성화하면 포토샵, 일러스트레이터, 인디자인 같은 툴에서 해당 폰트를 사용할 수 있습니다.

Design Note | **무료 폰트 검색 사이트 눈누**

최근에는 상업적으로 사용 가능한 무료 한글 폰트가 많이 출시되었습니다. 특히 무료 폰트 검색 사이트인 눈누(https://noonnu.cc)에 접속하면 명조, 고딕, 손글씨 등 스타일별로 무료 폰트를 찾기 편리합니다. 원하는 폰트를 선택한 후 라이선스 요약표를 보면 상업적인 용도로 인쇄나 웹 등에 해당 폰트를 사용할 수 있는지 표시되어 있습니다. [다운로드] 버튼을 클릭하면 폰트 저작권사의 웹사이트로 이동해 해당 폰트를 다운로드할 수 있습니다.

09

폰트를 PC에 설치하는 방법

폰트 설치하고 제거하기

아무리 폰트에 관한 지식을 익히더라도 폰트 데이터를 PC 환경에 설치하지 않으면 아무 의미가 없겠죠? mac과 Windows의 폰트 설치 및 제거 방법도 익혀 두세요.

○ 설치 방법

분명 많은 분이 mac 또는 Windows로 작업하리라 생각합니다 01. macOS X와 Windows 10에서의 폰트 설치와 제거 방법을 설명합니다. Linux를 사용하는 분께는 정말 죄송합니다.

NanumMyeongjo.otf 서체 관리자

01 mac에서 표시한 OpenType 폰트 데이터(왼쪽)와 서체 관리자 응용 프로그램 아이콘(오른쪽).

● macOS X에서의 설치 방법 02 03

① 폰트 데이터를 더블클릭한다.

② 하단의 [서체 설치]를 클릭한다.

③ |서체 관리자가 실행되며, 폰트가 설치되고 목록에 표시된다.

※ 서체 관리자란 mac에서 폰트를 관리하는 응용 프로그램입니다.

● Windows 10에서의 설치 방법 04

① 폰트 데이터를 더블클릭한다.

② 상단의 [설치]를 클릭한다.

③ 제어판의 [폰트] 항목에 폰트가 설치된다.

02 [서체 설치]를 클릭하면 자동으로 서체 관리자가 실행되며 설치됩니다.

03 서체 관리자에 폰트가 설치되었습니다.

04 Windows에서 폰트 파일을 클릭하면 나타나는 폰트 데이터 표시입니다. [설치]를 클릭하여 설치합니다.

◐제거 방법

이어서 제거 방법도 기억해 두세요. 사용할 폰트가 많으면 물론 좋지만, 선택지가 너무 많으면 사용하고 싶은 폰트를 찾는 데 시간이 걸릴 수 있습니다.

특히 정액제 폰트 서비스가 주류가 된 지금 시대에는 디자이너가 모든 폰트를 파악할 수 없을 정도로 막대한 양의 폰트를 이용할 수 있습니다.

제거 방법을 기억해 두면 데이터를 제대로 정리하는 습관과 이어지므로, 디자이너 업무도 효율적으로 행할 수 있게 됩니다.

●macOS X에서의 제거 방법 05 06

① 서체 관리자를 실행한다.

② 폰트 목록에서 제거하고 싶은 폰트를 선택한다.

③ 폰트 이름의 왼쪽에 있는 ▶을 클릭하여 폰트의 상세 사항을 펼쳐서 표시한다.

④ 펼쳐진 폰트 이름을 우클릭([Ctrl]+클릭)하고 삭제하고 싶은 폰트를 클릭한다.

⑤ 경고가 나오는 경우는 [제거]를 클릭한다.

●Windows 10에서의 제거 방법 07 08

① 설정 혹은 제어판을 실행하고 검색창에 '글꼴'을 입력하여 검색한다.

② 검색에서 나온 [글꼴] 항목을 클릭한다.

③ 삭제하고 싶은 폰트를 찾아 우클릭하고 [삭제]를 선택하여 삭제한다.

④ 경고가 나오는 경우는 [삭제]를 클릭한다.

이렇게 제거가 끝났습니다. 인생에도 이런 기능이 있다면 편리하겠네요.

05 서체 관리자에서 지정한 폰트를 선택하고, 우클릭에서 지정한 폰트를 제거할 수 있습니다.

06 제거 시에 경고가 나올 때도 있습니다. 만약 경고가 나오지 않도록 하려면 [다시 묻지 않음]에 체크하세요.

07 Windows 10 설정 창에서 [글꼴]이라고 검색하면 [글꼴 설정] 항목이 나옵니다.

08 글꼴 목록에서 지정한 폰트를 찾은 후 우클릭하여 나오는 메뉴에서 [삭제]를 선택합니다.

대담함이 중요

역동적으로 문자를 활용한 디자인 사례

사진에 지지 않을 정도로
문자를 크게 배치

◉ 사진 위에 문자를 얹는다

이 사례에서는 문자를 사진에 지지 않을 정도로 크고 대담하게 배치함으로써 문자가 비주얼 요소로 기능하고 있습니다. 빨간색 라인이 액센트 역할을 합니다. 한편 여기에서는 문자의 형태를 변경하지 않았기에 정보로서의 기능도 손상되지 않았습니다. 문자와 사진의 균형을 조정할 때는 문자를 일단 크게 키운 후에 작게 줄이며 조정하면 편합니다.

디자인에서 문자는 잘 읽히는 것이 가장 중요하겠지만, 문자를 정보 전달의 요소로서가 아니라 그래픽의 일부로 취급하는 경우라면 더욱 대담하게 디자인할 수 있습니다.

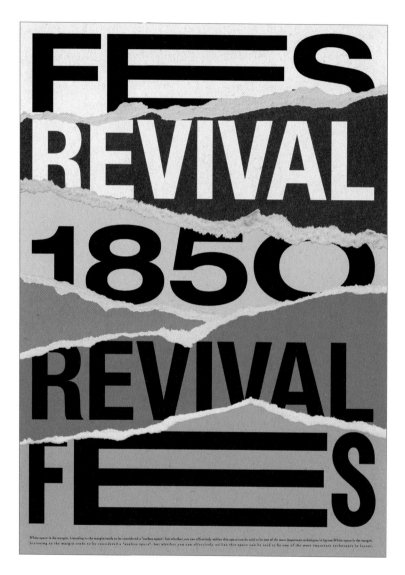

문자로 가득 채우기

◎끝에서 끝까지 문자로 가득 채운다

이 사례에서는 균형보다 역동성에 중점을 두고 지면을 문자로 가득 채웠습니다. 또한 문자만 있으면 너무 심심한 인상이 되기 쉬우므로, 여기에서는 종이를 찢은 듯한 요소를 문자 사이에 배치했습니다. 첫 번째 줄과 다섯 번째 줄의 E는 대폭으로 가로로 늘린 문자로 변형해서 가로 폭을 맞췄으며, 강한 인상을 주는 지면으로 완성되었습니다.

시선의 흐름을 유도한다
가로쓰기와 세로쓰기를 활용한 디자인 사례

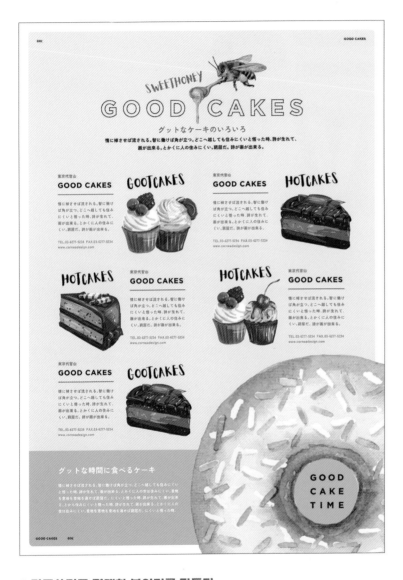

로마자 타이틀을 속이 빈
테두리 글씨로 만들기

◉ 가로쓰기로 경쾌한 분위기를 만든다

지면을 톡톡 튀는 분위기로 만들고 싶을 때는 세로쓰기보다는 가로쓰기 쪽이 적합합니다. 특히 로마자가 포함되었다면
가로쓰기를 추천합니다. 이 사례에서는 문자 요소를 가로쓰기로 설정하여 톡톡 튀는 인상을 강조했습니다. 또한 서체는
명조체보다는 고딕체, 세리프체보다는 산세리프체(170쪽) 쪽이 이런 분위기에 더욱 어울립니다.

인간의 시선은 문장의 방향에 따라 흐릅니다. 그렇기 때문에 문장을 가로쓰기로 하는지 세로쓰기로 하는지에 따라 보는 이의 시선의 흐름을 유도할 수 있습니다. 그 방향에 따라 비주얼 요소를 배치하는 장소도 달라집니다.

Desi5n
8l4ck

세로쓰기로 격식 높이기

◐ 세로쓰기로 스토리를 느끼게 한다

　일본의 가나와 한국의 한글은 원래 세로쓰기였던 만큼, 문장을 제대로 읽고 싶게 할 때 가로쓰기보다 세로쓰기 쪽이 적합할 수도 있습니다. 서체로 명조체를 사용하면 보다 격식 있는 인상이 됩니다. 한편 문자 요소 안에 로마자가 포함되었다면 세로쓰기 디자인을 적용하기 다소 어려워집니다. 또한 요즘에는 세로쓰기를 고려하지 않는 폰트도 많으므로, 폰트를 적용한 텍스트의 글줄이 고르게 나타나는지 확인해야 합니다.

불균형을 즐긴다

다른 폰트를 조합한 디자인 사례

모든 폰트에 입체적인 느낌 더하기

◉ 입체 문자로 일체감을 연출한다

　지면에서 여러 폰트를 조합하면 경쾌하고 활기 넘치는 인상이 됩니다. 반면 일체감이 사라지므로 제각각 따로 노는 인상을 줄 때도 있습니다. 이 사례에서는 일체감을 내기 위해서 동일하게 그림자 효과를 더했습니다. 폰트가 다르더라도 이 예처럼 무언가 공통된 디자인을 더하면 일체감을 연출할 수 있습니다.

대체로 타이틀이나 본문 등 같은 문장 단위 안에서는 폰트를 바꾸지 않는 것이 일반적입니다. 하지만 그것을 역으로 이용하여 의도적으로 서로 다른 폰트를 조합하여 독특한 디자인을 만들 수도 있습니다.

문자를 배경으로 사용한다

🔵 문자를 배경으로 사용한다

문자는 그래픽의 전면에 배치할 때가 많습니다. 하지만 이 사례에서는 다양한 폰트의 문자를 지면에 가득 채워 뒤 배경으로 까는 방법을 통해 경쾌한 인상으로 완성했습니다. 한 종류의 폰트로 통일하는 것보다 활기찬 인상을 줍니다. 한편 이 예처럼 문자 위에 일러스트나 사진 등의 비주얼을 배치하면 문자의 가독성은 현저히 저하되므로 주의가 필요합니다.

따뜻하고 부드러운 느낌

손글씨를 사용한
디자인 사례

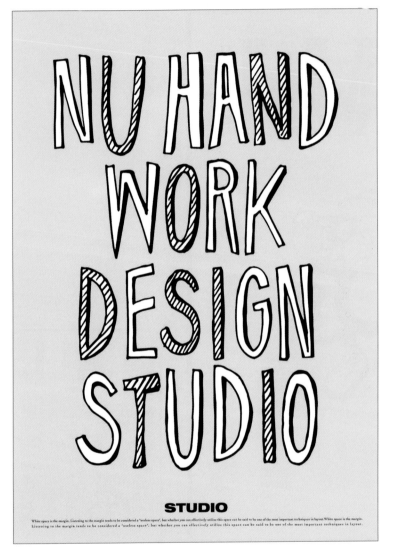

손글씨 문자를 사용

◉ 손글씨로 부드러운 인상을 준다

톡톡 튀는 손글씨 문자를 사용하면 그저 그것만으로도 지면이 부드러운 인상이 되며, 메시지성도 강해집니다. 이 사례
의 문자는 저자가 별다른 노력 없이 적당히 쓴 글씨지만, 그렇다고 해도 디자인으로서 성립한다는 점을 알 수 있습니다.
손글씨 문자를 만드는 작업은 조금 귀찮을지 모르지만, 두려워하지 말고 꼭 한 번 여러분만의 독창적인 글씨를 디자인에
사용해 보세요.

디지털 사회인 요즘에는 보통 문자를 폰트로 표현해서 손글씨를 볼 일이 적습니다. 덕분에 손글씨의 희소성이 높아지고 있습니다. 때에 따라서는 손글씨를 써서 개성을 선보일 수도 있습니다.

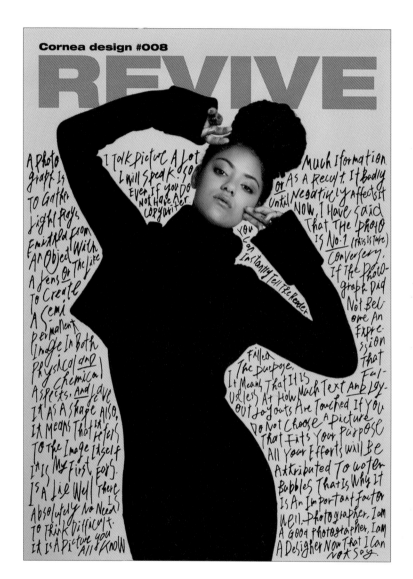

손글씨 문자를 비주얼 요소로 사용

◑ 손글씨 문자를 비주얼로 사용한다

이 사례에서는 인물의 형태에 따라서 손글씨 문자를 바탕에 깔아서 채움으로써 강한 인상의 지면을 적당한 수준으로 느슨하게 바꾸었습니다. 문자의 가독성 측면에서는 그다지 뛰어나지 않지만, 그만큼 색다른 디자인으로 완성할 수 있습니다. 이 사례의 포인트는 문자를 문자로 사용하는 것이 아니라 비주얼 요소로 사용한다는 점입니다.

문자의 본래 형태

문자를 해체하여 재구축한 디자인 사례

문자를 아날로그로 해체하여 재구축

◉ 문자를 인쇄하여 재구축한다

이 사례에서는 문자를 인쇄한 후 가위로 잘라서 그것을 늘어놓고 카메라로 촬영하여 재구축하였습니다. 제작 과정 도중에 문자를 일단 아날로그로 되돌림으로써(인쇄) 예측할 수 없는 결과물이 만들어집니다. 모든 것을 계산한 대로 만드는 작업도 즐겁지만, 이 사례처럼 제작자 자신도 예측할 수 없는 우연의 산물을 즐기는 것도 재미있습니다.

폰트를 해체하여 재구축

◉ 폰트를 해체하여 재구축한다

이 사례에서는 문자를 아웃라인(174쪽) 처리한 후에 각 파트를 일단 뿔뿔이 해체했습니다. 인간의 뇌는 무척이나 우수해서 글자의 형태가 다소 망가져 있더라도 최선을 다해 어떤 문자인지를 인식합니다. 예를 들어 이 사례의 '문(文)'은 이 글자만으로는 식별할 수 없을지 모르지만, 그 아래에 '자(字)'라는 문자가 있기에 많은 사람이 '문자'라고 인식할 수 있습니다.

톡톡 튀고 움직임이 있는 표현

입체 문자를 사용한 디자인 사례

3D 기능 사용

◑ 입체화하여 약동감을 낸다

이 사례에서는 지면에 움직임을 주기 위해 일러스트레이터의 3D 기능을 사용하여 문자를 입체화했습니다. 입체적으로 표현하는 방식은 예부터 있는 고전적인 기법이지만, 배경의 비주얼이나 배색을 신경 쓰면 지금도 충분히 활용할 수 있는 표현입니다. 또한 70년대나 80년대의 분위기를 재현할 때도 사용할 수 있습니다.

문자를 입체로 만들면 강한 인상을 주는 디자인이 됩니다. 얼핏 보면 만들기 어려워 보이지만, 일러스트레이터의 3D 기능을 사용하면 누구든 간단히 문자를 입체화할 수 있습니다.

개별로 입체화하여
톡톡 튀는 인상으로 만든다

◉ 입체를 톡톡 튀는 표현으로 사용한다

이 사례에서는 하나하나의 문자를 개별로 조작할 수 있도록 분리한 후, 각각을 입체화함으로써 톡톡 튀는 인상으로 완성했습니다. 문자별로 가공 내용이 다르기에 통일감이 없기는 하지만, 불균형하고 재미있는 인상을 줍니다. 타이틀이나 문장을 각각의 문자로 분해하는 방식은 다양한 장면에서 사용할 수 있으므로 꼭 기억해 두세요.

재미가 있는 만큼, 눈길을 끄는 무료 폰트

요즘에는 공짜로 쓸 수 있는 무료 폰트가 많습니다. 별 달리 사용 허락을 구하지 않아도 되고 라이선스를 구매할 필요도 없으니 무척이나 고마운 서비스입니다. 다만 그중에는 개인으로는 이용 가능하지만 상업적인 용도로는 이용할 수 없다는 등의 규약이 있는 폰트도 많습니다. 알지 못하는 사이에 라이선스 위반을 하는 일이 발생하지 않도록, 이용 규약을 확실히 확인한 후에 사용하세요.

무료 폰트는 공짜인 만큼 폰트의 퀄리티는 떨어지는 경우가 많습니다. 하지만 그만큼 유료 폰트에서는 찾아보기 어려운 재미있는 폰트나 개성이 강한 디자인 폰트도 많습니다. 특히 로마자 서체 중에는 '이 폰트, 언제 사용할 수 있을까?' 싶은 폰트도 많습니다. 본문으로 사용하기에는 아무래도 너무 독특해서 어울리지 않으므로, 눈에 띄게 하고 싶은 부분에 재미를 주는 용도로 써 볼 수는 있습니다. 무료 폰트는 활용 방법에 따라 유료 폰트로는 만들어낼 수 없는 인상을 줄 수 있으므로 공짜라는 이유로 그저 경시하기만 하지 않기를 바랍니다.

일러스트에 맞게 다이내믹한 폰트를 사용해 디자인했습니다.

인쇄 제작의 기초

종이나 인쇄, 제책, 오버프린트, PDF, 인쇄용 데이터 등 그래픽 디자이너라면 반드시 알아두어야 할 필수 지식을 모았습니다. 앞으로 디자이너가 되고 싶은 초보자는 물론, 프로 디자이너에게도 큰 도움이 되는 지식으로 가득합니다. 여기에 있는 것은 전부 암기할 정도로 읽어 주셨으면 합니다.

PRODUCTION

판형은 크기의 차이. '종이 결'은 섬유의 흐름.

종이에 관한 지식

인쇄 용지에는 판형과 종이 결이라는 개념이 있습니다. 이 내용은 디자인에서 반드시 필요한 지식이므로 확실히 이해해야 합니다.

◐ 종이 판형

종이의 규격·계통은 다양하지만, 가장 자주 사용되는 것인 A판과 B판입니다. 여러분도 익히 잘 아는 종이의 A4, B5 등이 바로 그것입니다 01.

A판과 B판 모두 모두 종횡비가 1: √2로 구성됩니다. 이 비율은 '루트 직사각형'이라고 불리며, 긴 변을 몇 번이고 반으로 접어도 종횡비가 달라지지 않는, 예부터 아름답다고 여겨지는 형태입니다.

A판은 면적 1m²의 루트 직사각형을 A0으로 삼은 국제 규격 판형이며, **B판**은 면적 약 1.5m²의 루트 직사각형을 B0으로 삼아 일본에서 독자적으로 만든 규격 판형입니다. 한국에서 인쇄에 사용하는 B판도 이 일본의 JIS 규격을 따르며, 이 규격은 국제 규격 B판(ISO 규격)과는 다소 차이가 있습니다.

제지 공장에서 생산되는 인쇄용 종이는 실제의 완성 사이즈보다 조금 크게 생산됩니다. 이 완성 사이즈보다 크게 만들어진 종이 규격을 **원지 치수**라고 부르며, A0을 반으로 계속 자른 A계열(A0~A10)과 B0을 반으로 계속 자른 B계열(B0~B10)로 나뉩니다. 국내에서 나오는 대부분의 출판물은 A계열에 속하는 **국전지**(636×969mm)와 B계열에 속하는 **사륙전지**(788×1091mm)를 사용합니다. 인쇄물을 디자인할 때는 색이나 브랜드에만 주의를 기울이지 말고, 판형도 확실히 생각하면서 제작해야 합니다. 주로 쓰이는 용지의 판형 표를 게재해 두었습니다 02.

A계열	[단위: mm]	B계열	[단위: mm]
0	841 × 1,189	0	1,030 × 1,456
1	594 × 841	1	728 × 1,030
2	420 × 594	2	515 × 728
3	297 × 420	3	364 × 515
4	210 × 297	4	257 × 364
5	148 × 210	5	182 × 257
6	105 × 148	6	128 × 182
7	74 × 105	7	91 × 128
8	52 × 74	8	64 × 91
9	37 × 52	9	45 × 64
10	26 × 37	10	32 × 45

01 종이 용지 사이즈 표입니다. A판보다 B판 쪽이 조금 큽니다.

판형	명칭	크기	사용 예
A4	국배판	210×297	잡지
A5	국판	148×210	교과서, 소설, 매뉴얼
A6	국반판	105×148	문고본
B4	타블로이드판	254×374	지역 신문, 무가지
B5	사륙배판	188×257	참고서, 매뉴얼
B6	사륙판	127×188	문고본
규격 외	신국판	153×225	단행본
	크라운판	176×248	매뉴얼, 사진집

02 출판물에서 주로 쓰이는 판형입니다.

종이의 결

종이는 섬유로 만들어졌으므로 제작 과정에서 섬유의 흐름이 나타납니다. 이 흐름을 '종이 결' 또는 '결'이라고 부릅니다03. 종이 견본을 보면 종목과 횡목이라고 적혀 있습니다. 이것은 섬유의 방향을 나타내는 말로, 긴 변과 평행으로 종이 결이 나 있는 경우에는 종목(세로 결), 짧은 변과 평행으로 종이 결이 나 있는 경우에는 횡목(가로 결)이라고 부릅니다03.

디자이너가 왜 이것을 이해해야 할까요? 그건 바로 종이 결의 방향에 따라서 종이의 특성이 달라지기 때문입니다. 종이는 습도에 따라 수축하거나 팽창합니다. 그래서 평행 방향으로 주름이 생기거나 종이가 울어 버리는 특성이 있습니다. 이것을 최대한 방지하기 위해 인쇄물에 따라 어떻게 구별해 사용해야 하는지 이해해야 합니다04.

포스터나 여러 페이지로 구성된 인쇄물은 종목으로 하는 것이 기본입니다. 그저 종이 크기가 딱 맞다고 능사가 아니라는 점을 기억하세요.

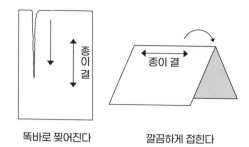

똑바로 찢어진다 깔끔하게 접힌다

03 종이 결과 평행하면 종이는 똑바로 찢어지고 깔끔하게 접힙니다. 종이 결과 직각 방향일 때는 종이가 깔끔하게 찢어지지 않고 접히는 선도 똑바르지 않게 됩니다.

04 앞면이 건조된 상태에서 뒷면에 습기를 가한 경우의 수축하거나 팽창하는 방향을 나타낸 그림입니다. 종이 결에 따라 습기를 가한 경우의 신축 방향이 다릅니다.

Design Note | 종이의 백은비

보편적인 아름다움이 느껴지는 비율 중에 '백은비(Silver ratio)'라는 것이 있습니다. 1: √2의 비율인 A판, B판 등의 종이는 사실 이 백은비에 해당합니다. 어떻게 해야 아름다운 디자인을 만들 수 있을까 고민될 때는 근처에 있는 종이 크기를 참고해도 좋습니다.

'1'의 긴 변을 반으로 접으면 '2'가 되며, '2'의 긴 변을 반으로 접으면 '3'이 됩니다. 몇 번을 반으로 접어도 종횡비는 달라지지 않습니다.

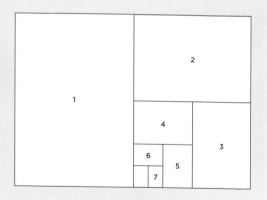

인쇄 이해하기

인쇄는 시대와 함께 변화해 왔습니다. 최근에는 점점 더 정밀한 인쇄가 가능하며, 이전에는 어려웠던 특수 상황에도 대응할 수 있는 기술이 생겨났습니다.

◎ 디자이너라면 최소한 알아 두어야 할 2가지 인쇄 방법

인쇄 기술이 발달하면 디자인의 폭도 넓어지므로 디자이너로서는 매우 고마운 이야기입니다. 인쇄에도 몇 가지 종류가 있지만, 최근 제작물의 주류가 되는 인쇄 수단에는 **옵셋 인쇄**(오프셋 인쇄)와 **POD 인쇄**(온디맨드 인쇄) 2가지가 있습니다 01.

최근 서비스 시장이 커지고 있는 온라인 인쇄 서비스도 기본적으로는 이 둘 중 한 가지 방식으로 인쇄됩니다. 이 둘은 그 특징이 대조적이므로, 이를 잘 기억해 두면 제작 상황에 따라 최적의 선택을 할 수 있을 것입니다.

◎ 옵셋 인쇄

과거에는 글자 부분이 튀어나온 인쇄판에 잉크를 묻히고 종이에 찍는 방식(활판 인쇄 등)으로 주로 인쇄했습니다. 요즘에는 요철이 없고 평평한 인쇄판에 잉크를 묻히는 평판 인쇄가 일반적입니다. 옵셋 인쇄(offset printing)는 평판 인쇄의 일종입니다.

옵셋 인쇄는 물과 잉크가 서로 반발하는 성질을 이용합니다. 잉크는 기름이기에 물과 섞이지 않습니다. 그렇기 때문에 특수 가공한 판을 물에 적신 후 잉크를 묻힘으로써 잉크가 얹히는 부분과 얹히지 않는 부분을 구별할 수 있습니다.

01 옵셋 인쇄로 인쇄한 레코드 앨범 재킷 형태의 팸플릿 케이스입니다. 안에 팸플릿을 넣을 수 있는 디자인으로 만들어졌습니다.

여기서 '옵셋(offset)'이란 서로 떨어져 있다는 뜻인데요. 인쇄판이 직접 종이에 닿지 않고, 잉크가 블랭킷이라는 둥근 통을 지나서 종이에 닿는(전사) 방식을 말합니다. 인쇄판과 종이가 직접 닿지 않기 때문에 판이 쉽게 손상되지 않으며, 사진이나 색의 재현성이 뛰어나며, 대량 인쇄에 적합합니다 02. 상업 출판에서 팸플릿까지 폭넓게 이용되고 있습니다. 옵셋 인쇄는 인쇄 부수가 적으면 단가가 많이 오르기 때문에 최소 인쇄 부수의 제약이 있으며, 인쇄판을 만드는 제판 단계부터 시작하기 때문에 비교적 제작 기간이 오래 걸립니다.

○ POD 인쇄

POD 인쇄란 레이저 인쇄기를 통해 출력하는 인쇄 방법입니다. 인쇄소에 따라 '디지털 인쇄' 혹은 '인디고 인쇄'라고 부르기도 합니다. 제판 작업이 필요 없으며, POD(Print On Demand=요구에 따라)라는 이름을 보면 알 수 있듯이 빠르게 인쇄할 수 있습니다. 소량이나 납기까지의 시간이 짧은 경우에 주로 사용합니다.

하지만 제작 기간이 짧은 만큼 색의 재현성이 옵셋 인쇄에 비해 떨어지는 단점이 있습니다. 최근에는 기술의 발달에 의해 이전과 비교하면 정밀하게 인쇄할 수 있게 됐지만, 인쇄 품질 면에서는 역시 옵셋 인쇄 쪽이 더욱 뛰어납니다.

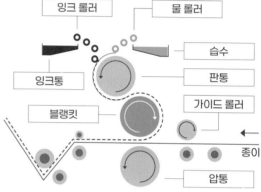

옵셋 인쇄의 흐름
① 판통에 인쇄되는 판이 감깁니다.
② 판에 물→잉크 순으로 얹습니다.
③ 판과 블랭킷이 접촉하며 잉크가 전사됩니다.
④ 블랭킷에서 종이에 인쇄됩니다.

02 옵셋 인쇄의 개념도와 인쇄의 흐름입니다. 물과 잉크의 반발을 이용하는 인쇄 방식으로, 대량 인쇄에 적합합니다.

Design Note | 제작상의 단위

선의 굵기나 글자 크기를 나타낼 때는 mm나 pt(포인트) 단위를 자주 사용합니다. pt란 디자인이나 탁상 출판(DTP, Desktop Publishing)에서 자주 사용합니다. 가령 10pt=3.528mm에 해당합니다. 단위를 확실히 통일해 두지 않으면 미팅이나 작업 시 오해가 발생할 수 있습니다. 작업 당사자 간에 어느 한 가지 단위로 확실히 통일한 후에 작업을 진행하세요.

인디자인의 [환경 설정] → [단위 및 증감] 화면

특수 인쇄와 후가공

옵셋 인쇄 등 일반적인 인쇄 방식으로는 구현할 수 없는 특수한 결과물을 만들어 내는 인쇄 기법을 특수 인쇄라고 합니다. 또한 인쇄 후에 가공을 더하는 후가공도 있습니다.

◉ 디자인의 폭을 넓히는 특수 인쇄

특수 인쇄는 통상적인 인쇄와는 조금 다른 재미있는 디자인을 만들 수 있으므로 디자이너라면 꼭 기억해 두어야 할 인쇄 기법입니다. 특수 인쇄를 이용하면 작업 시간도 평소보다 길어지고 비용도 올라가지만, 주어진 예산이나 시간 내에서 알맞게 선택하면 표현의 폭도 넓어집니다. 상황을 고려해서 사용해 보는 것도 좋겠죠. 아래에 열거한 것은 특수 인쇄 중 극히 일부에 불과합니다.

· **박:** 금박이나 은박을 종이에 전사하는 인쇄. 디자인에 고급스러움과 반짝임을 더할 수 있습니다.

· **UV 인쇄:** 자외선 잉크를 이용해 인쇄된 잉크를 굳히는 방식입니다. 잉크에 두께감을 줄 수가 있기에 만졌을 때의 촉감을 바꾸는 표현을 할 수 있습니다 **01 02**.

· **형광 잉크:** 형광색을 내는 인쇄. 매우 밝은 색의 디자인을 만들 수 있습니다.

· **발포 잉크:** 가열 부분이 부풀어 오르는 발포 잉크를 사용한 인쇄. 부드러운 눈과 같은 표현이 가능.

· **플록 인쇄:** 섬세한 섬유를 식모하여 융단처럼 표면을 가공할 수 있는 인쇄.

· **감온 잉크:** 열을 가하면 투명해지는 잉크를 사용한 인쇄. 퀴즈나 수수께끼 등 아이디어에 따라서는 평소에는 할 수 없는 재미있는 인쇄를 할 수 있습니다.

· **수변색 잉크:** 평소에는 보이지 않지만 물에 젖으면 그림이나 문자가 보이는 잉크를 사용한 인쇄. 아이디어에 따라서는 평소에는 할 수 없는 재미있는 인쇄를 할 수 있습니다.

01 가수 T.M.Revolution의 BOX 데이터입니다. 빨갛게 보이는 부분에 UV 인쇄를 지정했습니다.

02 실제 상자의 사진입니다. UV 인쇄 잉크가 두껍게 부풀어 올라, 빛이 닿으면 독특한 광택을 내는 것을 알 수 있습니다.

◑ 기능성을 높이는 후가공

요즘 나오는 책 표지에는 특수 처리가 되어 있어 물을 몇 방울 떨어뜨려도 종이가 바로 젖지 않습니다. 리플릿은 여러 번 접혀 있어서 펼쳐 볼 수 있죠. 티켓이나 쿠폰에 점선 모양으로 절취선이 있어서 손으로 쉽게 떼어낼 수도 있습니다. 팸플릿의 여러 페이지를 보기 쉽게 만들기 위해 누름 가공을 하거나, 쿠폰권 등에 붙은 쿠폰을 간단히 떼어 낼 수 있도록 미싱을 넣기도 합니다. 이런 것들이 모두 후가공이며, 인쇄에서 널리 쓰입니다.

후가공도 목적에 맞춰서 제대로 선택하면 디자인과 어우러져 더욱 기능적인 제품을 만들 수 있습니다. 아래에 일부 예를 소개합니다.

· **접지 가공:** 종이를 접어서 페이지 수를 늘리거나 펼침 페이지 형태로 만드는 가공.

· **누름 가공(오시):** 접는 부분에 누름자국을 넣어서 종이가 찢어지는 것을 방지하는 가공.

· **모양따기 가공(도무송, 톰슨):** 원하는 형태에 맞춰서 잘라 내는 가공 03.

· **미싱 가공:** 종이를 간단히 떼어 낼 수 있도록 절취선을 넣는 가공 04.

· **타공:** 펀치 구멍을 뚫는 가공.

· **라운딩(귀도리):** 종이의 각을 둥글게 하는 가공.

· **형압(엠보싱):** 부분적으로 압을 가해서 입체적인 인쇄물로 만드는 가공.

· **PP 가공:** 광택을 내는 가공.

· **매트 PP 가공:** 광택을 없애는 가공.

◑ 가격대는 어느 정도일까?

후가공의 가격대는 일반적인 인쇄와 비교할 때 가격이 비싸긴 합니다. 특수 인쇄는 면적에 따라 요금이 달라지기도 하며, 디자인에 따라 요금이 천차만별입니다. 접지 가공, 누름 가공, 미싱 가공 등의 인쇄 가공은 비교적 저렴하고 자주 쓰이는 편입니다. 또한 패키지나 아티스트 굿즈 등 그것 자체가 상품의 일부가 되는 경우에는 외관이나 감촉이 중요하기 때문에 고가의 특수 인쇄가 필요할 수 있습니다.

03 곡선으로 모양을 딴 후가공 명함입니다. 부드러운 곡선과 종이의 소재감이 보는 사람에게 안정감을 줍니다.

절취선

04 티켓에 미싱 가공을 가하여, 잘라 낼 부분을 보기 쉽게 만든 디자인입니다. 이처럼 후가공을 통해 디자인에 기능을 부여할 수 있습니다.

제책의 종류에 따라 인상이 크게 달라진다

인쇄물을 묶고 표지로 감싸는 제책

평소 여러분이 읽는 잡지나 사진집, 소설, 만화, 팸플릿 등. 여기에는 여러분이 읽기 쉽도록 다양한 제책(제본) 방식이 이용되고 있습니다. 어떤 것이 있는지 대표적인 예를 소개합니다.

◐ 양장 제책(하드커버)

양장 제책은 내용물을 실로 꿰맨 뒤, 별도로 만든 두꺼운 종이로 둘러싸는 방식의 책입니다. 다른 제책 방법과 비교할 때 고급스럽습니다. 표지에 사용하는 종이는 내지보다 큰 것을 사용하며 내지가 쉽게 상처 입지 않으므로 장기 보존에도 적합합니다.

양장 제책은 책등이 둥근 환양장과 책등이 각진 각양장으로 나눌 수 있습니다. 양장 제책은 주로 그림책이나 사진집, 사전 등에 사용됩니다.

◐ 소프트커버

내지와 표지를 동시에 감싼 후 책 주변의 3면을 완성 치수로 재단하는 방법입니다. 양장 제책과는 다르게 표지와 내지가 같은 크기입니다. 또한 표지는 1장의 종이로 만들어지며, 따로 커버(싸바리)를 감싸지 않습니다. 따라서 양장 제책과 비교할 때 작업 공정이나 재료가 적게 소요되므로 제작 시간이 짧고 비용도 저렴합니다 02. 소프트커버는 철을 하는 방식에 따라 다양하게 나뉩니다.

· **무선 제책:** 접착제(풀)로 붙이는 방식으로 단행본에서 가장 일반적인 제책 방식입니다.

· **중철 제책:** 접히는 부분에 철심을 박는 방식. 책등에 문자가 들어가지 않으며 잡지 등에 자주 사용합니다.

· **평철 제책(호부장):** 종이의 끝에 철심을 박는 방식으로 튼튼합니다.

· **아지노(아지로) 제책:** 책등에 칼집을 넣어 풀로 붙이는 방식으로 무선 제책보다 더 튼튼합니다.

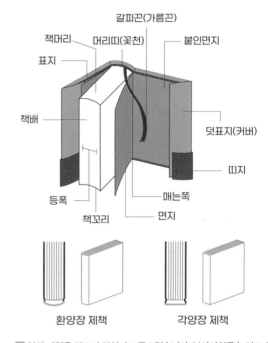

갈피끈(가름끈)
책머리
머리띠(꽃천)
붙인면지
표지
책배
덧표지(커버)
띠지
등폭
매는쪽
책꼬리
면지

환양장 제책 각양장 제책

01 양장 제책은 강도가 강하며 고급스럽습니다. 부가가치를 높이고 싶은 디자인에 이용하세요.

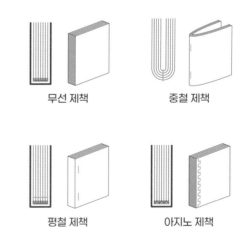

무선 제책 중철 제책

평철 제책 아지노 제책

02 소프트커버는 비용이 저렴하며 제책 방식도 다양합니다. 페이지수나 판형 등에 맞춰서 어떤 제책 방식이 좋을지 검토하세요.

◎ 평철 제책과 중철 제책 시 주의점

평철 제책과 중철 제책을 할 때는 주의할 점이 있습니다[03]. 평철 제책은 책을 매는 부분(매는쪽)에 철심을 박아 책을 묶기에, 책이 그다지 잘 펼쳐지지 않습니다. 펼침성이 떨어지는 문제를 고려해서 디자인할 때 매는쪽 부분(본문 안쪽)의 여유를 크게 잡는 것이 좋습니다.

또한 두툼한 책자를 중철로 만드는 경우, 제책 과정상 종이의 두께가 완성 형태에 영향을 끼칩니다. 바깥쪽 페이지로 갈수록 앞마구리가 안쪽으로 들어가며, 안쪽 페이지일수록 앞마구리가 바깥쪽으로 나옵니다. 이 때문에 페이지의 위치에 따라서 데이터의 배치를 조절해야 합니다.

소프트커버는 가성비가 뛰어난 것이 이점입니다. 주로 문고본이나 팸플릿, 카탈로그, 잡지 등에서 자주 사용합니다.

평철 제책

매는쪽 부분의 사진과 일러스트는 조금 겹치게 넣으면 딱 좋다

여백을 크게 둔다

중철 제책

안쪽 페이지가 종이의 두께만큼 바깥쪽으로 나오게 된다

앞마구리

종이의 두께

[03] 중철 제책은 두툼한 종이 뭉치를 접는 방식으로 책을 만들기 때문에 종이의 두께만큼 인쇄되는 위치가 달라집니다.

Design Note | 전통 제책

전통 제책은 풀이나 철심이 아니라 책에 직접 구멍을 뚫고 끈을 사용해 철하는 제책 방식입니다. 예부터 사용된 방식으로 역사 자료에서 자주 볼 수 있습니다. 끈의 이음매의 아름다움이 가장 큰 매력입니다. 현재는 좀처럼 사용할 기회가 많지 않지만, 그만큼 독창성도 높은 수법이므로 한 번쯤 사용해 봐도 좋지 않을까요?

알아 두면 언젠가 도움이 되는 날이 온다

터잡기란

서적 등의 인쇄물은 페이지를 1장씩 인쇄하여 책으로 만들지 않습니다. 각 공정에서 가장 효과적으로 작업할 수 있노록 원지에 32페이지, 16페이지, 8페이지 등의 단위로 한꺼번에 인쇄합니다.

◎ 터잡기의 개념

터잡기(임포지션, 하리꼬미)란 인쇄, 재단, 제책 가공의 과정을 고려하여 원지에 여러 페이지를 배치하는 작업입니다. 예를 들어 16페이지 책자를 만든다면 원지를 3번 접고 8칸 각 영역에 페이지를 할당합니다. 이때 최종적으로 페이지가 1~16페이지까지 순서대로 나열되도록 정확하게 배치하는 것을 터잡기라고 합니다 01. 순서가 잘못되면 제책을 하지 못하게 되는 중요한 공정입니다.

터잡기가 끝난 원지는 각각 제책기에서 접히며, 그것들 전부를 함께 철한 뒤 마지막에 재단합니다. 여러 페이지에 걸친 사진이나 정보가 각기 다른 위치에 인쇄되기 때문에 색이나 도안에서 어긋남이 발생할 위험도 있으므로 색 교정 때 확인해 두세요.

◎ 터잡기는 인쇄소가 행하는 작업

터잡기 작업은 보통 인쇄소에서 행합니다. 하지만 극히 일부이긴 하지만, 디자이너에게 터잡기 의뢰가 올 때가 있습니다. 번거로운 일이긴 하지만 터잡기 작업 자체도 디자이너로서 알아 두어야 할 지식이므로 기억해 둬서 손해 볼 일은 없겠죠. 한편 터잡기까지 의뢰받은 경우에는 이미 정해진 템플릿이 있는 경우가 많으므로, 클라이언트에 문의해 보세요.

5	12	9	8
4	13	16	1

7	10	11	9
2	15	14	3

01 터잡기 위치를 알려 주는 그림입니다. 16페이지, 8페이지 단위로 만들어지며, 순서에 따라 접으면 책자 형태가 됩니다.

접고

접고

접어서

완성

예전에는 디자이너는 기본적으로 mac을 사용했지만 최근에는 웹 제작도 늘어났기 때문에 Windows를 통한 작업도 늘어나고 있습니다. 결론부터 말하면 mac이든 Windows든 어도비의 응용 프로그램을 사용하면 문제가 되지 않습니다.

전에는 응용 프로그램을 구입해야 했지만, 지금은 어도비 Creative Cloud라는 정액제 멤버십을 주로 이용합니다. 언제나 최신 상태와 도구를 사용할 수 있으므로 응용 프로그램의 버전에 따른 호환성의 문제도 적어 매우 편리합니다.

파일 관리를 못 하면 좋은 디자인을 만들 수 없다

파일 관리 방법

파일 관리를 간단히 말하면 '데이터 정리 정돈은 중요하다'라는 이야기입니다. 일상 업무 시간 단축에도 활용할 수 있으며, 파일을 확실히 관리하는 것은 만에 하나를 대비한 백업과도 연결됩니다.

◐ 자신에게 맞는 관리 방법을 찾자!

몇 번이나 같은 클라이언트와 일하다 보면 '이거 전에 함께 만든 책자인데, 비슷한 것을 만들어 주세요'라는 내용의 의뢰를 받을 때도 있습니다. 이때는 과거의 데이터를 꺼내야겠죠. 확실하게 파일을 관리하지 않으면 찾는 것에도 시간이 걸리며, 그것만으로도 스트레스가 됩니다. 제작 의욕이 쓸데없이 깎여 나가지 않도록 평소 컴퓨터 파일을 정리 정돈해 두세요. 또한 최고의 관리 방법은 사람에 따라 다릅니다. 자신이 가장 알기 쉽고 데이터를 찾기 쉽다면 어떤 방식이든 좋습니다. 그 예시 중 하나로 제가 파일을 관리하는 방법을 소개합니다 01.

① 'Work' 폴더를 만든다.
② 'Work' 폴더 안에 ⓐ 폴더를 만들고 클라이언트 이름을 표시한다.
③ 클라이언트 ⓐ 폴더 안에 프로젝트 이름의 ⓑ 폴더를 만든다.
④ 프로젝트 ⓑ 폴더 안에 작업 중인 내용의 ⓒ 폴더를 만든다.
· 원고(클라이언트에게 받은 것)
· 소재(선정하기 전의 사진 등)
· 디자인(제작물) · 견적서 · 일정
⑤ 작업 중 ⓒ 폴더의 디자인 폴더 안에 제작물의 종류별로 ⓓ 폴더를 만들어 정리한다.
· A4_flyer · B2_poster
· A4_pamphlet

⑥ 종류별 ⓓ 폴더 안에 적정한 파일 이름을 붙여 저장한다 (개인적으로는 파일 이름에 날짜를 기입하기를 추천).
· B2_poster_20201215.ai
· B2_poster_20201215_ol.ai(아웃라인 처리를 한 데이터의 경우)
· 2_poster_20201215_backup.ai(백업 데이터의 경우)
파일 이름은 자신이 알기 쉬운 이름이 가장 좋습니다.

▼ 📁 Work
 ▼ 📁 프로젝트_A
 ▶ 📁 원고
 ▶ 📁 소재
 ▼ 📁 디자인
 Ai A4_chirashi.ai
 Ai B2_poster_20181215.ai
 Ai A4_panf.ai
 ▶ 📁 견적
 ▶ 📁 스케줄

01 제가 사용하는 데이터 관리 방법을 도식화한 것입니다. 백업도 마찬가지로 관리해 두면 만에 하나의 사태가 벌어졌을 때 안심할 수 있습니다.

07

정보 보안은 사회인으로서 당연한 의무

정보 보안

지극히도 당연한 이야기지만 컴퓨터를 사용하여 제작과 업무를 하는 이상, 디자이너에게도 기본적인 정보 보안 의식이 필요합니다.

◐정보 보안의 중요성

클라이언트의 기밀 사항을 취급할 때도 있기에 정보 누설로 손해배상을 하게 되는 일이 발생하지 않으리란 법은 없습니다.

구체적으로는 컴퓨터의 OS를 언제나 최신 보안 설정으로 업데이트하고, 브라우저도 최신판을 사용하세요. 또한 부정 액세스를 방지하기 위해서라도 방화벽을 제대로 설정해 두어야 합니다. 그 밖에도 보안 소프트웨어를 설치하여 상시 최신 패치(버그를 수정하는 파일)를 적용해야 합니다 [01] [02].

또한 서버 면에서 다음 사항 정도는 최소한 신경 써야 할 부분입니다.

· 자신이 전부 관리할 수 없을 정도의 서버나 기능은 사용하지 않는다.

· 남에게 보이고 싶지 않은 파일에는 접근 제한을 걸어 둔다.

· 신용할 수 없는 프로그램은 서버에 올리지 않는다.

또한 아날로그적인 부분도 마찬가지입니다.

· 출력한 종이는 반드시 파쇄한다.

· 중요한 데이터는 USB 메모리 등에 넣어서 가지고 다니지 않는다.

클라이언트와의 신뢰 관계를 잃지 않기 위해서라도 정보 보호는 최우선 사항으로 기억해 두세요.

[01] '잘 모르겠다'라는 말로 넘어갈 수는 없습니다. 충분한 보안 환경을 확실히 갖추어 두세요.

[02] 풍부한 기능을 갖추었으면서도 비교적 속도가 빠른 편인 카스퍼스키 백신(www.kaspersky.co.kr)입니다. mac판과 Windows판 양쪽의 응용 프로그램이 있습니다.

08

모르면 제작 사고가 발생할 수 있는 중요한 설정

오버프린트

오버프린트와 녹아웃을 확실히 이해해야 실수 없는 데이터를 만들 수 있습니다. 그래픽 디자이너가 되고자 한다면 빈드시 알아야 할 설정 중 하나입니다.

◎ 오버프린트와 녹아웃

오버프린트(겹쳐찍기 또는 올려찍기)란 위로 색을 겹쳐서 인쇄하는 제판 설정 중 하나입니다. 조금 더 구체적으로 말하면 '다른 판 위에 색을 얹는' 설정입니다 **01**. 오버프린트로 설정하면 색이 섞여서 인쇄됩니다.

이에 대비하여 데이터상으로는 여러 색이 겹쳐진 것처럼 보여도 인쇄할 때는 색이 섞이지 않도록 설정하는 방법도 있습니다. 이 설정을 녹아웃(밑색빼기)이라고 합니다 **02**.

◎ 작은 텍스트와 선은 오버프린트 설정을 체크한다

일반적인 설정에서는 바탕색 위에 배치된 문장의 먹(K) 판은 오버프린트로 설정합니다. 무슨 말이냐면, 만약 먹 판을 오버프린트 설정이 아니라 녹아웃 설정으로 인쇄하면 문자가 배치되지 않은 바탕색 부분의 색이 빠져서 인쇄되어 버립니다.

하지만 그 상태에서 인쇄 핀이 나가면※ 인쇄가 되지 않은 부분이 생길 수 있습니다. 오버프린트 설정을 해 두면 가늠맞춤 불량이 발생하더라도 색이 얹히므로 어긋난 부분이 그다지 크게 눈에 거슬리지 않습니다.

※여러 색으로 인쇄할 때 각 색의 판이 어긋나게 인쇄된 상태를 말합니다. 실제 인쇄에서는 가끔 핀이 맞지 않아 깔끔하지 않게 인쇄되는 경우가 있습니다.

오버프린트

DESIGN

시안(C) 바탕에 노란(Y) 문자

↓

DESIGN

색이 겹쳐져 다른 색으로 변한다

01 오버프린트 설정을 하면 다른 데이터 위에 인쇄되는 형태이므로, 색이 섞여서 데이터상으로 보이는 이미지와 다르게 바뀌어 버릴 수 있습니다.

녹아웃

DESIGN

↓

DESIGN

겹쳐지는 바탕 부분(시안 바탕 부분)의 색이 빠진다

↓

DESIGN

인쇄 핀이 안 맞으면 경계 부분에 흰색이 보일 때가 있다

02 녹아웃 설정을 하면 다른 색과 섞이지 않습니다. 다만 핀이 안 맞으면 경계 부분이 눈에 거슬리게 됩니다.

검은색 면적이 넓은 경우의 대처법

일반적인 가정용 프린터는 대부분 오버프린트를 설정한 대로 인쇄되지 않습니다. 이 때문에 보유한 프린터로 테스트를 거쳤다고 해도 의도하지 않은 오버프린트 설정으로 문제가 생기기도 합니다.

예를 들어 C: 100% 위에 M: 100%로 오버프린트를 설정한 것을 테스트 인쇄로는 알아보지 못하고, 인쇄소에서 인쇄된 결과물을 보고 색이 바뀐 것을 겨우 깨닫는 일도 많습니다.

또한 먹 판의 면적이 넓은 경우에 오버프린트를 설정하면 이번에는 바탕색의 영향을 크게 받아 버립니다 03. 먹 판은 다른 판에 비해 영향을 쉽게 받지 않는 강한 색이지만, 면적이 넓은 경우에는 밑바탕 색의 영향을 받아 색이 다르게 보일 수도 있습니다.

이럴 때는 밑바탕의 영향을 쉽게 받지 않는 리치 블랙 (76쪽 참고)을 사용하면 좋습니다. 리치 블랙은 각 판을 겹쳐 만든 아름다운 검은색이지만, 오버프린트의 대처법으로도 사용할 수 있습니다.

흰색 오버프린트는 문제의 근원

그리고 가장 위험한 것이 흰색 오버프린트입니다. 있는 그대로의 종이색이 나오게 하기 위해 흰색으로 설정했음에도, 흰색에 오버프린트 설정을 하면 그 부분이 마치 데이터가 없는 것처럼 사라져 버릴 수 있습니다 04 05.

실은 저도 막 디자이너 일을 시작했을 때, 건네받은 예전 데이터를 활용해서 작업을 하다가 오버프린트 설정을 깨닫지 못하고 전화번호를 흰색으로 만든 상태에서 인쇄소에 데이터를 넘긴 적이 있습니다(건네받은 예전 데이터에는 전화번호가 검은색으로 설정되어 있었습니다). 얼굴이 창백해지고 그때껏 경험해 본 적 없을 정도의 식은땀이 흘렀습니다…. 저와 같은 실수를 하지 않도록 부디 주의하세요.

오버프린트

DESIGN

검은색이어도 면적이 넓으면 색이 달라진다

03 오버프린트의 영향을 쉽게 받지 않는 먹 판이지만, 면적이 넓은 디자인을 만들다 보면 밑바탕의 영향을 받습니다. 같은 색의 문자 데이터임에도 노란색과 파란색의 바탕색 경계 부분에서 색이 달라지는 것을 알 수 있습니다.

오버프린트

DESIGN

데이터는 검은색 바탕에 흰색 문자지만

↓

색이 겹쳐져서 흰색 문자가 사라진다

04 흰색에 오버프린트 설정을 하면 색이 뒤섞여 결과적으로 흰색이 표현되지 않습니다.

✕		‹‹
문서 정보	◇ 특성	≡
☑ 칠 중복 인쇄		
☐ 선 중복 인쇄		

05 오버프린트를 설정할 수 있는 특성 패널입니다. 일러스트레이터에서는 [윈도우] → [특성]에서 표시할 수 있습니다. 이 란에 체크가 되어 있다면 오버프린트 설정, 체크가 해제되어 있다면 녹아웃 설정입니다. 칠과 선 양쪽 모두에 설정할 수 있습니다.

CHAPTER 6

09

디자이너에게 자동 백업이란 그야말로 신의 은총

에러를 대비해서 백업해 두기

예전과 비교할 때 컴퓨터 환경은 분명 안정화됐지만, 아직도 데이터 파손 문제에 휘말리는 일도 많습니다. 백업은 문제 내처의 핵심입니다. 꼭 활용해 보세요.

◉ 어찌 됐든 일단 백업해 둔다

컴퓨터로 작업을 하다 보면 데이터 에러가 일어나 파일이 열리지 않을 때도 많습니다 . 어떻게든 열린다면 다행이지만 대부분 그렇게 상황이 운 좋게 풀리지 않습니다. 더욱이 머피의 법칙이란 말처럼, 인쇄소에 데이터를 넘기는 당일에 갑자기 파일이 망가지거나 하는 일도 있답니다….

그 결과, 마감을 맞추지 못하고 클라이언트의 신뢰를 잃고 일도 없어지며 가족들도 떠나가고 혼자 산속으로 도망가 자연인으로 변한다…. 이런 비극에서 디자이너를 구해 주는 것이 자동 백업입니다.

◉ mac에서 백업하기

mac에는 Time Machine이라는 백업 시스템이 있으며 저도 많이 활용하고 있습니다 . 몇 시간마다 mac 내의 모든 데이터를 자동으로 저장하고, 만에 하나 데이터가 열리지 않더라도 열리던 시간까지 거슬러 올라가 필요한 데이터를 꺼내 올 수 있습니다. 그야말로 타임머신 그 자체입니다! 컴퓨터 외에 외장 스토리지가 필요하지만, 만에 하나의 경우에 매우 도움이 되므로 꼭 활용해 보세요.

🔲 모처럼 만든 디자인도 데이터 백업을 제대로 해 두지 않으면 비극을 맞이할 수도…

🔲 mac의 Time Machine 구동 화면입니다. 오른쪽 끝에서 돌아가고 싶은 시간을 선택하면 그때 상황으로 거슬러 올라 데이터를 꺼내 올 수 있습니다.

◑ Windows에서 백업하기

Windows에도 mac과 비슷한 백업 시스템이 있습니다. 제어판을 열고 검색창에 '백업'을 입력합니다. [드라이브 추가]를 선택하고 [지금 바로 백업]을 클릭하면 백업할 수 있습니다.

그 밖에도 서드파티 응용 프로그램이나 OneDrive[※]를 활용한 백업 방법도 있으므로 꼭 한번 자신의 상황에 맞는 자동 백업 방법을 검토해 보세요.

◑ 두 곳에 백업해 둔다

mac의 Time Machine이나 Windows의 백업을 통해 수 시간, 수일, 수개월 전의 데이터를 저장할 수 있습니다 03. 다만 그보다 예전 데이터라면 꺼내 오는 것이 현실적으로 불가능합니다.

컴퓨터 안에 모든 데이터를 저장하기에는 용량에 한계가 있으며, 자동 백업은 이미 완료한 프로젝트를 백업하기에 적합하지 않기에 다른 방법을 써야 합니다.

보통은 DVD와 외장 스토리지에 저장하는 방법을 씁니다 04. 이 작업은 조금 귀찮긴 하지만 이렇게 해 두면 가령 한쪽 데이터가 열리지 않게 된 경우에도 안심입니다. 데이터 보관에는 만전을 기해야 합니다.

백업만 제대로 되어 있다면 만약 도중에 데이터가 사라져 버리더라도 동요하지 않고 아무 일도 없었던 것처럼 복구하여 손실 없이 진행할 수 있습니다.

※OneDrive: 인터넷상의 클라우드에 준비된 드라이브. Windows 외, mac, 스마트폰, 태블릿으로도 이용할 수 있다.

03 Windows의 백업 설정 화면입니다. C드라이브는 다른 드라이브에 백업해야 합니다.

DVD　　　**외장 스토리지**

04 데이터는 두 곳에 저장해 두세요. DVD와 외장 스토리지 두 곳에 백업해 두면 어느 정도 안심할 수 있습니다.

디자이너와 클라이언트를 잇는 디지털로 된 마법의 종이

PDF 사용법

PDF란 어도비가 개발한 저장 형식으로, 이것을 이용하면 특정 OS나 환경에 의존하지 않고 동일하게 표시할 수 있습니다. PDF가 만들어진 이후부터는 출력한 종이를 통해 디자인을 확인받을 필요가 없어졌습니다.

▶ 필요한 건 어도비 Acrobat Reader DC뿐

PDF로 무엇을 할 수 있는지 조금 실용적으로 설명하자면 일러스트레이터나 인디자인으로 만든 디자인을 서로 다른 OS나 응용 프로그램을 사용하는 클라이언트도 확인할 수 있습니다.

데이터를 종이에 인쇄한 것과 마찬가지 상태로 저장해서, 이른바 종이로 된 디자인 데이터를 전자적으로 주고받을 수 있도록 한 것입니다 01.

지금은 믿을 수 없는 이야기일지 모르지만, PDF를 쓰기 전에는 매번 디자인을 인쇄한 후 클라이언트에 보내서 확인받는 일이 당연했습니다.

그것이 지금은 클라이언트가 Acrobat Reader DC 등의 무료 PDF 응용 프로그램만 설치해도 어떤 컴퓨터에서도 통일된 디자인 데이터를 확인할 수 있게 되었습니다 02.

어떤 환경에서도 같은 레이아웃으로 표시할 수 있다

인쇄해도 같은 레이아웃

01 어떤 환경이더라도 같은 레이아웃으로 볼 수 있도록 만든 PDF의 공적은 디자이너의 업계에서는 혁명적이었습니다.

02 디자이너는 만든 디자인을 PDF로 만들어 클라이언트에 데이터를 보내면 내용을 확인받을 수 있습니다.

◉ 폰트도 이미지도 필요 없다

PDF는 폰트를 데이터에 담을 수 있기에 디자인에 사용한 폰트를 클라이언트가 가지고 있지 않더라도 제멋대로 변경되는 일을 걱정할 필요가 없습니다 03 .

또한 이미지도 담을 수 있고 압축도 가능하므로 데이터 용량도 가볍습니다. 그 밖에도 데이터를 열 수 있는 암호 설정이나 인쇄 허가 여부, 텍스트 부분 복사 방지 등 다양한 기능이 포함되어 있으며 모든 경우에 편리하게 활용할 수 있습니다 04 .

◉ 인쇄 데이터도 PDF로 보낸다

또한 최근에는 인터넷 경유의 인쇄 서비스가 많으며 인쇄 데이터도 PDF 형식으로 인쇄소에 보낼 수 있습니다. PDF 파일 하나만 보내도 되므로 이미지나 폰트 등의 데이터를 깜빡 잊고 보내지 않는 일도 벌어지지 않습니다. 문자의 아웃라인 처리도 필요하지 않습니다.

다만 만약 입고 후에 수정이 필요해진 경우, 입고한 PDF 데이터를 수정하기는 어려우므로 입고 전의 일러스트레이터나 인디자인의 데이터는 반드시 보관해 두어야 합니다.

한편 저의 경우에는 'PDF 파일만 보내 주세요'라는 주문이 없다면, 언제나 모든 데이터를 첨부해서 입고합니다. PDF로 변환하는 것만으로도 약간이라도 시간이 걸리며, 지금은 인터넷의 업로드 속도가 빨라져서 대용량 데이터여도 어렵지 않게 전할 수 있습니다. 반드시 PDF만 고집할 필요도 없다고 생각합니다.

디자인 데이터나
이미지, 폰트가 없어도
PDF라면 필요 없다

03 온갖 응용 프로그램에서 PDF로 변환할 수 있으며, 디자인 데이터를 전달할 수 있습니다.

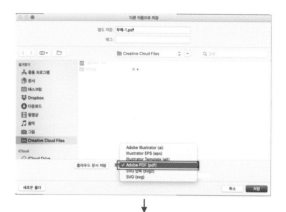

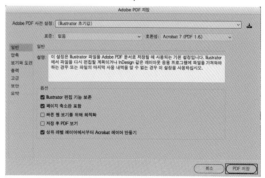

04 일러스트레이터에서 PDF를 작성하는 방법입니다. [파일] → [다른 이름으로 저장]에서 파일 형식을 [Adobe PDF(pdf)]를 선택합니다. 세세한 설정은 있지만, [PDF 저장]을 클릭하면 PDF 데이터가 만들어집니다.

디자인 데이터+출력 지시서+출력 견본까지 인쇄소에 보낸다

출력 지시서 작성법

인쇄소에 데이터를 보내기 전 마지막의 마지막에 실수가 발생하지 않도록, 몇 가지 포인트를 확인한 후에 출력 지시서를 첨부하세요.

◐ 출력 지시서를 왜 작성할까?

너무나도 당연한 이야기지만 인쇄소에 데이터를 보낼 때는 데이터를 올바르게 전달해야 합니다. 혹시 이것을 제대로 행하지 않으면 디자인대로 정확하게 인쇄되지 않을 수 있으며, 모처럼 시간을 들여 정성껏 만든 디자인이 마지막 실수 하나만으로 전부 엉망이 되고 맙니다.

출력 지시서란 디자인의 책임자, 파일 이름, 사용한 OS, 응용 프로그램, 폰트, 아웃라인 처리 여부 등을 적은 종이를 말합니다 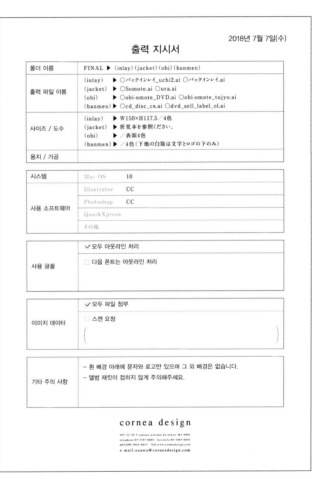01

디자인 데이터의 구조를 알아볼 수 있기에 인수인계에 따른 문제도 예방 가능합니다. 나아가 이 출력 지시서와 함께 출력 견본도 포함하면 좋습니다. 인쇄에 사용되는 판이 데이터대로 출력되었는지 아닌지 더 정확하게 확인할 수 있습니다. 특히 링크가 끊어진 곳이나 문자가 바뀐 부분을 인쇄소에서 알아 보기 쉬워집니다.

01 올바르게 인쇄소에 전해지도록 데이터의 출력 지시서를 쓰세요. 일반 항목에 포함하기 어려운 내용은 기타 특기사항란에 문장으로 기재하면 됩니다.

인쇄용 데이터에서 실수하기 쉬운 9가지

인쇄용 데이터의 체크 포인트

인쇄소에 데이터를 보내는 일은 제작의 최종 단계입니다. 따라서 빠진 점이 없는지 확인할 수 있는 미지막 기회죠. 누락된 부분은 없는지 반드시 다시 한번 확인하세요.

▶ 입고 전에는 아래의 항목을 체크한다

자주 발생하는 실수에는 어떤 것이 있는지, 이를 확인할 수 있는 필수 작업을 정리해 봤습니다 01.

① 작성 데이터와 이미지 데이터의 컬러 모드는 CMYK인 상태인지?

② 완성 사이즈를 나타내는 가늠표를 포함했는지?

③ 재단 여분까지 데이터를 채워 넣었는지?

④ 이미지 해상도는 350dpi 이상인지?

⑤ 폰트를 아웃라인 처리했는지?

⑥ 오버프린트는 필요한 부분에만 설정했는지?

⑦ 검은색이 지정된 얇은 선이나 문자의 색상에 K 말고 C, M, Y 값이 들어가진 않았는지?

⑧ 불필요한 선이나 문자가 남아 있지 않은지?

⑨ 링크 이미지는 전부 들어 있는지?

상황에 따라서는 이것만으로는 확인이 부족할 때도 있지만, 자주 발생하는 실수는 이 9가지를 제대로 확인하지 않은 것이 주된 원인입니다. 시간에 쫓길수록 중요한 부분을 놓치기 쉽습니다. 패닉에 빠졌다면 이 페이지를 펼쳐서 상기 항목을 하나씩 확인해 보세요.

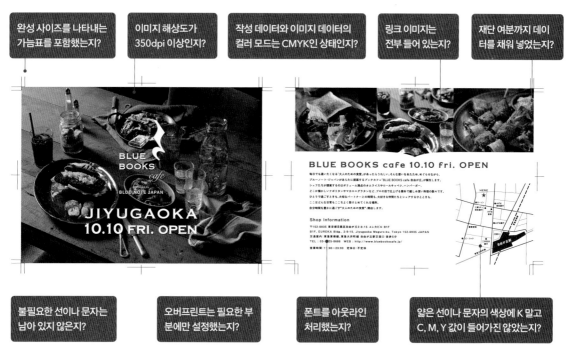

완성 사이즈를 나타내는 가늠표를 포함했는지?

이미지 해상도가 350dpi 이상인지?

작성 데이터와 이미지 데이터의 컬러 모드는 CMYK인 상태인지?

링크 이미지는 전부 들어 있는지?

재단 여분까지 데이터를 채워 넣었는지?

불필요한 선이나 문자는 남아 있지 않은지?

오버프린트는 필요한 부분에만 설정했는지?

폰트를 아웃라인 처리했는지?

얇은 선이나 문자의 색상에 K 말고 C, M, Y 값이 들어가진 않았는지?

01 이들 항목을 전부 철저히 확인한 후에 데이터를 업로드하세요.

디자이너의 일은 인쇄용 데이터를 업로드한다고 끝이 아니다

인쇄용 데이터 보내기

인쇄용 데이터의 체크도 끝나고, 출력 지시서와 출력 견본이 준비되었다면 드디어 업로드할 시간입니다. 데이터를 입고하고 클라이언트에 납품하고 나서야 디자이너의 모든 업무가 끝납니다.

○ 최근에는 웹을 통한 업로드가 기본

최근에는 인쇄용 데이터를 대부분 웹을 통해 보냅니다. 보통 인쇄소에 데이터를 보낼 때는 웹하드(webhard.co.kr) 등 온라인 스토리지(인터넷상에서 데이터를 공유할 수 있는 서비스)에 데이터를 업로드하거나 회사가 지정한 서버에 업로드하는 경우가 대부분입니다 01.

전에는 인쇄소에서 인쇄용 데이터를 직접 받으러 오거나 인쇄소에 직접 가서 전달하기도 했지만, 지금은 특수 인쇄를 행하는 경우를 제외하고는 인쇄소에 직접 대면해서 전달할 일은 많지 않습니다. 214쪽 '출력 지시서 작성법'에서 설명한 출력 지시서나 출력 견본도 입고 데이터와 함께 PDF로 업로드하세요.

○ 반드시 이메일이나 전화로 확인한다

데이터를 업로드한 후에는 반드시 인쇄소에 이메일이나 전화로 확인하는 것이 좋습니다. 때때로 데이터가 보내지지 않았거나, 상대방이 제때 확인하지 못하는 일도 있습니다. 인쇄소 쪽에서 문제없이 다운로드했는지, 데이터에 파손이나 손실 등의 문제는 없는지 연락해서 확인함으로써 만에 하나 제대로 공유되지 않았을 때의 시간 낭비를 방지할 수 있습니다.

01 데이터는 압축한 후 온라인을 통해 업로드하여 인쇄소에 보냅니다. 데이터를 업로드한 후에는 반드시 인쇄소 담당자에게 확인하세요. 납품이 확인될 때까지 책임을 지고 마지막까지 확인하는 것이 디자이너의 일입니다. 인쇄소에 따라서는 데이터 규정이 다르므로, 거래하는 인쇄소의 규칙을 제대로 확인하는 것도 잊지 마세요.

찾아보기